U0035753

當代藝術批評

圖像叢林

JUNGLE OF THE IMAGE　段煉 著

序

　　承蒙秀威出版社的雅意，作者得以選編這本十多萬字的小書，意在思考當代藝術，以批評為主，兼涉研究，以中國藝術為主，兼涉西方藝術。

　　當代藝術是個西方概念，中國當代藝術的發展，以西方藝術理論為語境，這裏既有西方的影響，也有中國的回應。這樣的互動彰顯了全球化與本土化的關係，造成了中國當代藝術的國際化特徵，也催生了「中國性」特徵。於是，我們不僅可以從西方和中國兩個相對的視角來看當代藝術，而且可以從跨文化的多元視角來進行這一審視。

　　本書所收文章的批評觀點，來自上述多元視角。這些文章分為三輯：在第一輯〈觀察與批評〉裏，作者討論了在西方的影響下進行藝術理論寫作的問題，並將個人的西方藝術教育背景，同中國的藝術活動聯繫起來，還將今日視角用於歷史考察，體現了跨文化的多元研究的歷史意識。

　　第二輯〈畫展與畫家〉主要收錄了作者為海內外一些當代藝術家和藝術群體所寫的展覽前言和評論，可算個案的彙集。在寫作中，作者力圖將艱深的理論化為平易的通俗語言，以便使這些藝術家及作品能為更多人理解。同時，作者也有意進行文體的嘗試，將理論和批評寫作當成一種藝術創造的活動。

第三輯〈訪談與講座〉既有作者對自己20多年來進行藝術理論研究的概括和總結，也有對新媒體新形式的探討。回顧與前瞻是歷史意識的表現，同跨文化的多元特徵縱橫交織，構成了當代藝術研究的基本框架。這是一個開放的、包容的框架，也是一個選擇性的框架，體現了作者對當代藝術的判斷。

這些文章大多於近年發表於北京《美術觀察》、上海《藝術當代》、重慶《當代美術家》、南京《畫刊》、成都《大藝術》等期刊、展覽目錄及畫冊，作者在此願對這些刊物表示感謝。作者還要特意感謝秀威出版社副總編輯蔡登山先生和蔡曉雯編輯，若無他們的慧眼和勞作，拙著將無以成書。

<div align="right">2011年1月，蒙特利爾</div>

目 次

輯一

觀察與批評

批評的現世焦慮

　　時下藝術市場浮躁，為市場捧場的藝術批評也一樣浮躁。遍覽藝術批評所現身的期刊和網站，我們看到在浮躁的諸多表現中，有一種浮躁是企圖對尚處於現在進行時態的批評本身進行歷史總結，以求從中發現某種現象或規律，進而指點江山。對這種總結和指點江山的慾望，我姑且名之為現世的焦慮，因為這些批評家們太過於關注一夜暴紅的實際利益，以致不擇手段，拚命一搏。

　　成熟的批評家們具有較強的歷史感，他們的文字，有著藝術史和批評史的發展意識，他們將批評的書寫置於歷史語境中，由此引出自己的批評話語。但是，另一些批評家卻少有這樣的歷史意識，其批評話語，多為空穴來風，只為其現世的焦慮尋找緩釋的出路，謀求批評話語權的實現。

　　於是我們看到，近年出現在藝術期刊中的某些批評文字，要麼具有政治或商業宣傳的作用，喪失了批評的職能，要麼是個人權利話語的宣言，實為話語權的享受。雖然這兩種批評不值關注，但是，與這兩種批評相伴的，是上述渴求批評權的慾望。

　　一些出現在藝術網站的批評文字，便是這種渴求慾望的實例。首先，這種批評無的放矢。批評者以自己虛擬的靶子為批評對象，將自己在睡夢中看見的場景，不是描繪於藝術作品中，而是訴諸批評，用激烈的文字來書寫夢中的慾望。其次，這種批評不學無術。批評者既不具備

相關的理論修養，也沒有相應的方法論，通篇文字，或者大而無當，或者瑣屑繁雜，斤斤計較於雞毛蒜皮的表象。第三，這種批評章法全無。也許是因為來自夢中囈語，批評者將夢境訴諸文字時，不僅沒有邏輯，而且沒有語法，甚至詞不達意，不知所云。

當然，對於網路上的批評文字，我們不必認真看待，反正大家上網無非是熱鬧一番罷了。但是，熱鬧的網上批評卻讓我們有機會看到當下美術批評中的問題，因為正式發表於紙面期刊的批評，往往經過了精心的修飾，有如戴上了文字的面具。相反，網上批評少了這類面具，能讓讀者看到赤裸裸的真相。即便是語言的暴力，也可以讓讀者透過暴力而看到時下的浮躁所掩蓋的慾望和焦慮。

對這些問題的病根，不少批評家都指出了各種外在和內在的原因。過去人們常常抱怨批評家僅善於指出問題，卻不提出解決方案，批評家則回應說，指出問題足矣，提供解決方案卻萬萬不可，因為這是得不償失的冒險行為。不過，我個人認為，當下最要緊的，是在浮躁的大環境中靜下心來，用形而上的理論修養，來緩解形而下的現世焦慮，並在批評實踐中為自己求取方法論，以具體的批評方法，來解決無的放矢、不學無術、章法全無的實際問題。

2008年1月，蒙特利爾

觀念與形式，有書無序

　　拙著《觀念與形式：當代批評語境中的視覺藝術》2009年夏由文化
藝術出版社在北京出版，開篇的〈序〉無故缺失，甚為遺憾，補在此處。

　　本書在文化研究和當代美術批評的理論語境中，探討視覺藝術的傳
播與解讀，論題中心為藝術的觀念與形式，其學術價值在於理論的原創
性：作者認為，視覺藝術作品的傳播和解讀，有形式語言、修辭語言、
審美語言、觀念語言四個層次，這使觀念與形式得以貫通一體，並揭示
了藝術作品和視覺文化產品的本體存在方式。本書分別以藝術家、藝術
作品、藝術批評為著眼點，來探討觀念與形式問題，涉及了20世紀以來
的西方文化研究理論和批評理論，尤其是20世紀後期至今的各派理論，
以及85新潮以來中國當代藝術的理論議題，並在此語境中探討現當代藝
術，以及與跨文化問題相關的往日藝術。本書所謂觀念，並不局限於觀
念藝術，而是涉及藝術中的觀念性問題。所謂形式，是議題的擴展，以
便超越狹隘的觀念話語。本書的基本觀點，是提倡藝術的思想性和形式
探索，反對淺薄的藝術時尚。

　　本書從藝術批評的角度出發，視藝術現象為一完整的文化世界，包
括作為創造主體的藝術家、作為藝術本體的作品、作為作品生存環境的
美術史和跨文化語境、作為被觀照對象的外在現實和內在自省，以及藝
術批評本身。這種完整性，見於觀念與形式的統合。當代觀念藝術之所
謂觀念，來自藝術家，而藝術家之觀念的形成，又得自於歷史、社會和

文化的語境。同時，藝術觀念的傳播，也受益於藝術批評，而這一切，都以藝術作品為載體。因此，本書作者從藝術語言的角度來看待藝術作品，認為藝術作品有形式語言、修辭語言、審美語言、觀念語言四個貫通一體的層次，並反過來在這四個層次上從事藝術批評。關於藝術語言四層次的觀點，本書作者在專著《世紀末的藝術反思》（1998）中首次提出，後來在專著《跨文化美術批評》（2004）中進行了發展，現在本書進一步深化之。這樣，本書由以下六章構成，分別論述各層次的方方面面。

第一章〈藝術家的主體觀念〉在觀念語言的層次上討論藝術家的主體性。20世紀的形式主義者看重作為文本的作品本身，認為作品一旦完成便不再與作者相關，因而宣稱作者已死。到20世紀後期，形式主義的高潮過去，作者復活了，所謂觀念藝術的觀念，便來自作者。本章討論作者對作品的介入，以及作者意向對藝術生產和觀念傳播的重要性。這一重要性既顯現於作品的思想性，也顯現於藝術家對藝術語言的探索。於是，觀念層次的藝術語言，便得以同其他層次的藝術語言相貫通。

第二章〈視覺藝術的形式語言〉在形式層次上討論視覺藝術的主要類型，計有具象藝術、抽象藝術、表現藝術和象徵藝術。作為視覺藝術，這四種形態是共時的，它們交織在作品中。即便從美術史的演進來說，儘管這四種形態代表了藝術發展的四種主流，但它們之間並沒有嚴格而機械的時代區分。我們劃分這四種主要形態，目的在於能夠從四個不同視角，來具體而深入地研究視覺藝術的形式語言，並探討與之相應的批評方法。

第三章〈修辭語言與審美語言〉承上啟下，繼續研究藝術作品的本體存在，探討視覺藝術的修辭語言和審美語言，強調藝術語言各層次的一體貫通。形式語言是視覺藝術的外在語言，穿過這一外在層次，便

是修辭的層次。修辭語言是藝術家的表述語言，也即視覺文化的傳播方式，是視覺藝術作品傳遞作者意圖的方式。在視覺藝術作品中，修辭語言旨在構建一條通往感觀世界和理性世界的道路，而這兩個世界則處於審美的層次。在此，修辭語言與審美語言得以貫通。

第四章〈批評家的歷史意識〉從批評家的視角，進行歷史探討，進一步討論視覺藝術作品的本體存在。對藝術現象的研究，離不開藝術史和歷史意識的支撐。20世紀以來的西方歷史哲學，提出了若干歷史方法論，包括用今天的眼光看待歷史現象、用當時的眼光看待歷史現象、在過去與現在之間往返、讓歷史重演等等。本章在藝術史研究和批評的實踐中，注重用今天的眼光去看往日的藝術，並對諸如此類的歷史方法進行實踐性探討。

第五章〈文化影響與藝術比較〉是對前一章的橫向擴展，討論藝術中的文化關係問題，這是對歷史哲學之比較方法的實踐。如果說前一章是縱向推進的跨時代研究，那麼本章便是歷史方法中的跨文化研究，二者既有方法論上的聯繫，更有認識論上的聯繫，即在歷史前提下考察不同文化間的相互影響，進而闡釋具體的藝術現象。本章考察日本傳統繪畫、中國古代繪畫、歐洲現代繪畫間的影響和承傳，不是機械地並列和對照不同藝術現象，而是研究不同文化現象間的互動關係，由此揭示視覺藝術的文化價值。

第六章《批評家的批評意識》討論批評家的主體性，這是從藝術家的主體性和藝術作品的本體研究回到研究者本身，呼應並深化了本書第一章所討論的藝術家的主體意識問題。本章強調批評和批評家的自我反省和自我批評，以求更清醒地定位批評者和被批評者的關係，使批評的實踐更富於理論深度、更有具體的針對性、更介入當下的文化議題。也

正是在這樣的意義上，批評家將視覺藝術看作一種文化現象，而藝術批評也成為一種文化研究和社會批評。

　　本書在構思之時，即以藝術的觀念和形式以及二者的關係為主題，因為這是20世紀以來藝術中最大最重要的議題，也確立了從藝術家、藝術作品、批評家三方面來探討這個議題，並強調藝術批評的歷史意識和跨文化比較方法。在具體的寫作實踐中，作者沒有按照從第一章寫到最後一章的行文順序，而是按獨立成章的方式來寫作，使具體的寫作不至於受到全書框架和章節順序的限制，從而求得各章節自身盡可能的深入和完整。

　　本書各章節都以單篇文章的方式在最近幾年中發表於海內外的專業刊物，其寫作文體也是一種嘗試，除個別比較學究氣而外，作者基本上都採用了相對平易的語言，同時又注意避免散文化的寫法。這些文章的寫作，始於21世紀初，其時，作者任教於美國麻州和加拿大蒙特利爾的高校。在授課之餘，作者漫遊北美和歐洲，參觀了很多世界著名的美術館和各類畫廊，這使具體的寫作來自作者對藝術作品的親身體驗和直接解讀，也因此而縮短了讀者與作品的距離。如果本書能因此而對讀者有所啟發，當是作者的莫大榮幸。

<div style="text-align: right">2008年5月，蒙特利爾—杭州</div>

那時，川大還沒有藝術系

上世紀80年代是個激動人心的年代，藝術家們剛剛睜開雙眼看西方，敞開思想接受西方藝術的新概念和新語言。那時，四川大學還沒有藝術系，更沒有藝術學院，但85新潮卻湧入了川大校園，四川大學介入了西方現代美術理論的引進，只不過，這介入都是個人行為。四川大學的這些介入者，主要是中文系的青年教師，是當年77—78級的畢業生，曾經學習繪畫，後來從事文學研究和教學，年齡不足30歲。

其中第一位是易丹，他上大學前自學繪畫，追慕俄羅斯19世紀巡迴派畫家希施金的自然主義畫風，技藝相當可觀。易丹於1977年考入川大中文系後，又以文學創作而引人注目。他在82年畢業後被公派到美國密西根州立大學英文系留學，獲英美文學碩士學位。在美國期間，易丹有機會遍覽美國各地收藏的西方繪畫，尤其關注西方現代主義藝術。1985年返回川大中文系後主講西方文學，同時創作現代派風格的戲劇和小說，寫作關於西方藝術的著述，出版了英國風景畫家透納的畫傳。在80年代後期，易丹與呂澎合著了中國第一部《中國現代藝術史》，湖南美術出版社出版，在美術界影響很大。1992年易丹參加了呂澎主持的首屆廣州雙年展，那是第一次由批評家和理論家主持的全國性藝術展，並首次嘗試以市場經濟來操作展覽，在國內美術界影響深遠。到了21世紀，易丹還寫過關於「星星畫會」的書，不過他的個人興趣主要是在文學研究、小說創作和電視劇的編寫方面。

　　川大中文系第二位介入當代美術的教師是馮川，主講文藝理論。1985年研究生畢業後，馮川留在川大中文系任教，研究興趣是文藝心理學，翻譯了若干相關著述，在學術界影響較大。在80年代，文藝心理學（藝術心理學）大熱，先是佛洛伊德的精神分析，隨後是榮格的分析心理學和原型理論，再後來西方各家心理學幾乎都擁有了中文讀者。馮川翻譯的文藝心理學，雖然不一定是現代藝術理論，但卻為從事美術研究的學者，提供了重要的理論資源。

　　川大中文系的第三位介入者是閻嘉，他與馮川師出同門，也是中文系文藝理論專業的研究生，1985年畢業留校，同在文藝理論教研室執教。在80年代前半期，西方批評方法進入國內學術界，「三論」（系統論、信息論、控制論）被引入文學研究和批評實踐。美術研究和批評的腳步比文學界慢了一步，結果，這些新的研究和批評方法便由文學界轉道進入美術界。1987年閻嘉翻譯了《20世紀藝術中的抽象和技巧》（與川大外語系教師黃歡合譯），收入四川美術出版社的《現代美術理論翻譯系列》，1988年出版。這部譯著的價值，不僅在於敘述了西方抽象藝術的發展和特徵，而且更在於將信息論的方法，應用於藝術史研究和作品闡釋，為讀者提供了研究方法的範例。

　　與上述三位不同，我不是川大嫡系，而是外校畢業後到川大執教。入大學之前，我接受的藝術教育是契斯恰科夫式的，完成了素描和色彩的基本訓練。1978年入山西師大中文系，偏向西方文學，同時在校內業餘美術班學習素描、水彩和油畫，喜歡巴比松派畫法。1983我年到陝西師大攻讀研究生，學習歐美文學，同時也偏好文藝理論和批評方法，與同一教研室的同好者葉舒憲、趙炎秋等過從甚密。其間雖無暇繼續學習繪畫，但常往西安美術學院串門。1986年我到四川大學中文系任教，與易丹同在外國文學與比較文學教研室，講授西方文學和英美詩歌。

　　由於對藝術的熱情，我到川大後重新介入美術，先是參與那時成都的前衛群體「紅黃藍畫會」的活動，接著開始翻譯西方現代藝術理論，然後在四川大學開設美術史課程。

　　「紅黃藍畫會」是85新潮時期成都地區的前衛主力，三位旗手是戴光郁、李繼祥、王發林。與當時全國各地的新潮美術一樣，他們學習西方現代主義，其繪畫具有表現主義、超現實主義和抽象風格，並進行裝置和行為的嘗試。戴光郁的繪畫曾遠遊西德展出，並獲西德媒體介紹。1989年初，他們三人參加了北京的「中國現代藝術展」。這之後，新潮消退，堅持實驗藝術的人漸少。1990年戴光郁等人在成都群眾藝術館舉辦「00090現代藝術展」，那是89年後全國第一個現代藝術展，意義不凡。當時介入這個展覽的，除參展藝術家外，還有一些批評家。陳默為展覽寫了前言，展後又在《畫廊》雜誌發表了展評。開幕式那天到場的人很多，包括四川師範大學中文系教授、著名美學家高爾泰。這次展覽的一些作品，被加拿大蒙特利爾一收藏家購得，戴光郁和王發林各售出十幅，都是抽象和觀念作品，每幅售價一千美元。1990年底我到加拿大留學，研習美術理論，同那位收藏家取得聯繫，將畫借出，於1993年在蒙特利爾舉辦「戴光郁王發林畫展」，展覽獲得了蒙特利爾英文和法文媒體的好評。那是我第一次主辦畫展，也是第一次作「策展人」。後來我協助多倫多一位藝術家組織「海內海外：中國當代藝術展」，參展者有戴光郁、何工等，隨後在蒙特利爾組織「昆明、紐約、蒙特利爾：中國當代美術展」，參展者有葉永青、甫麗亞、毛旭輝、張宏圖等十一位畫家，這一展覽得到了蒙特利爾市政府的資助。

　　我翻譯西方現代藝術理論，始於到四川大學任教。早在攻讀研究生期間，我讀到英國美術理論家彼德‧福勒的藝術心理學專著《藝術與精神分析：佛洛伊德之後的發展》，認為其理論和方法都可借鑒。1986

年執教於川大後，我到四川美術出版社聯繫翻譯出版，得知陳默正負責一套叢書，叫「現代美術理論翻譯系列」，主編是邵大箴，編委是鄧福星、朱青生、范景中。我向陳默介紹了《藝術與精神分析》的兩大長處，一是闡述佛洛伊德之後的新理論，二是將這新理論應用於美術史研究，方法獨特，例如既研究審美本質問題，又敘述藝術心理學中的「客體關係學派」，這兩個主題結合得幾乎天衣無縫。陳默將這部書推薦給叢書編委會，記得邵大箴先生的回復是：原書作者既是美術理論家又是作家，除了理論價值外，該書的寫作方法也值得借鑒。於是，這部書被接受出版。陳默催稿很急，我用了兩個月時間匆匆譯出了23萬字全稿，譯得比較粗糙，然後寫了一篇萬言導論。譯著在1987年底出版，導論於次年發表於北京的《文藝研究》雜誌。易丹也寫了篇書評，於1988年發表於北京《讀書》雜誌。成都地區參與這個翻譯系列的譯者，除了川大的閻嘉和我外，還有省文聯的呂澎，他翻譯了《風景畫論》。

拙譯《藝術與精神分析》是這個系列的第一本書，出版後我給原作者彼德・福勒郵去了一冊樣書，及一本刊有書評的《讀書》雜誌。那時候，福勒剛在倫敦創辦《現代畫家》雜誌（此雜誌現已移往紐約），他讓我給他寫稿，介紹中國當代美術。為此，我採訪了何多苓，第一次用英文寫作美術評論，評述何多苓的藝術。那次採訪，我有機會聽何多苓講第三代畫家，講他在畫中怎樣用結構線來組織畫面。後來我又為《江蘇畫刊》的編輯陳孝信牽線搭橋，使該刊與《現代畫家》建立學術交流關係，商量每期互發一篇對方稿件的可能性。1989年初，四川大學中文系的曹順慶教授籌備在成都召開國際比較文學會議，會期定在6月，我建議他邀請福勒參加。川大外辦對此很支持，很快就以四川大學的名義發出了邀請。同時，我也和四川美院的王林聯繫，建議他邀請福勒到川美講學，王林和川美也很快就發出了邀請。此外，我還同中央美院的易

英聯繫，中央美院也發出了邀請。後來易英到成都，在我家看到各期
《現代畫家》雜誌，他從中挑出一些文章，讓我翻譯出來給他主編的
《世界美術》雜誌刊用。同時，我也聯繫四川電視台，打算拍攝一部福
勒講學的專題片。四川台答應由我來寫劇本，戴光郁作美工，弓箭任導
演。但是，由於1989年春夏之交的特殊情況，福勒未能成行。

　　那時，四川大學還沒有藝術系，也不開設藝術課程。我向中文系
提出建議，希望開設一門美術史選修課。這建議被川大接受，於是我開
始編寫教學提綱，很快就開設了「中外美術史」課。那是1949年以來四
川大學第一次開設美術史課程，內容是中國和西方美術的發展，古代和
現代都講，但以20世紀為主。在80年代，國內現成的美術史教材不多，
我能用的參考書有限，記得中文版的西方美術史主要參考李浴的《西方
美術史綱》，英文版的主要參考威斯頓的《現代藝術的道路》（我翻譯
了這部書）。當時發給學生的教材，是我準備的教學提綱，只有章節目
錄，沒有內容，學生聽課作筆記。我一邊教課，一邊寫教材，一邊聯繫
出版。我將提綱郵給江蘇美術出版社社長劉典章，他又轉給《江蘇畫
刊》的編輯陳孝信，讓陳孝信約我給《江蘇畫刊》寫稿，這才有了上面
說的我同陳孝信的聯繫。但是，我因90年底出國，教材未能寫成，算是
一件憾事。

　　這門課得到不少人的支援，包括陳默和栗憲庭，以及不少畫家朋
友。那時候，陳默為成都電視台編寫一部電視片，介紹西方美術，播出
後觀眾反應很好。我請他到川大給我的學生開講座，記得他講的是抽象
藝術和康定斯基。好像當時川大付他的講課費是50元，雖然少，但大家
看重的是參與。1989年秋，栗憲庭到成都，住在張曉剛家。張曉剛與易
丹是好友，我請易丹出面邀栗憲庭來川大開講座。老栗很痛快，一口就
答應了。可惜那時老栗身分敏感，最終未能來川大，我覺得很對不起

他。十多年後的21世紀初，老栗到紐約作研究，我在美國明州一高校任教，便給他打電話，舊事重提，老栗一點也不在乎，真是心胸曠達。

上世紀80年代是個激動人心的年代，現在寫下當年四川大學的舊事，其中雖有不少遺憾，但也算是個人記憶中的一個歷史片斷，願能為川大正史提供一點原始資料。

2009年3月，蒙特利爾
成都《大藝術》2009年12期

親歷西方美術教育

　　西方後現代主義文化思潮對當代學術研究的影響之一，是以個人敘事取代宏大敘事。在對美術教育的研究中，個人敘事是引入研究者的個人親身經歷作為研究個案，並由此進行管窺，以小見大。今天，雖然後現代主義早已過去，但其研究理念卻給我們留下了豐富的學術遺產，其中便包括從個人親身經歷的角度來從事美術教育研究。

　　本文敘述並闡釋西方當代美術教育，以筆者在北美留學和教學的親身經歷為藍本，強調親歷和介入。本文所謂西方，僅限於美國和加拿大，因為筆者受教於加拿大，先後執教於美國和加拿大高校，而且，北美兩國的美術教育理念、體制與方法也基本一致。

義大利米蘭現代美術館一角

1 美術教育學

筆者於1990年底到加拿大，在蒙特利爾市的康科迪亞大學美術教育系學習。儘管我在國內已經獲得了歐美文學和比較文學的碩士學位，但康大認為，我的繪畫和美術史論是自學的，而且我也沒有美術教育學的專業背景，所以不能直接攻讀博士，而要從碩士讀起。更有甚者，一開始還得選修一門本科三年級的課程，課名「通過美術進行教育」。

對我來說，這門本科課程讓我知道了北美的美術教育是怎麼回事：與國內美術院校的師範系不同，北美的美術教育專業偏重教育學和心理學，而不僅僅是學習造型藝術。90年代初電腦尚未普及，我這門課的結業論文是用圓珠筆寫的，工工整整地抄寫出來，竟然得了全班最高分，因為我寫的是我上小學和中學時拜師學畫以及外出寫生的親身經歷。當然，與本科生為伍，若不得最好成績也實在說不過去。

研究生的課程，講究教育學和心理學的研究方法，偏重實證研究，如田野研究，而不僅僅是案頭研究或文本研究。由於有本科課程的好開端，我的碩士論文便延續了同一方法：陳述並闡釋我個人在中國的學畫經歷，以此討論西方素描教學對中國當代美術教育的影響，例如從義大利文藝復興的素描理念到法國古典主義的素描方法，再到俄羅斯的現實主義素描體系和中國20世紀後半期的素描教學實踐。我從小學開始學畫，接觸俄蘇理念和方法，沿用契斯恰科夫的素描教程。這本教程我比較熟悉，曾經臨摹了書中的幾乎所有素描頭像。到畢業論文選題時，我面臨了兩個選擇：其一，在導師的研究領域裏選題；其二，選論導師完全不熟悉的課題。

我的導師當年在哈佛讀博士時，是阿恩海姆的高足，他們都以藝術心理學和形式主義研究而聞名。由於我同導師相處甚好，所以敢於同他

討論上述兩個選題範圍。出乎意料的是，他同意我選擇他所不熟悉的契斯恰科夫素描教學法。對我而言，這個題目相對容易，因為這是以個人學畫經歷為論述的基礎。但對他而言，卻是填補空白，因為北美高校沒有人寫過契斯恰科夫，甚至不知道契斯恰科夫其人，這使我的學位論文也具有了填補空白的學術價值。

為了證實這個價值，我到華盛頓查閱美國國會圖書館（世界最大圖書館）的藏書，也到渥太華的加拿大國立圖書館查閱，確認美國只有契斯恰科夫素描教程的俄文原版，沒有英文、法文等任何西歐語言的翻譯本，而加拿大則一無所有。若有任何西歐語言的譯本，我的論文便不會有填補空白的價值。隨後，我請中央美院的易英在央美圖書館為我複印了一本契斯恰科夫教程的中文版，論文寫作方得以開始。論文的最後一部分涉及80年代末中國素描教學的改革，我為此而採訪了旅居紐約的徐冰，探討了他在中央美院開設的素描課程，尤其是他在教學實踐中嘗試新方法的親身經歷。

什麼叫個人親身經歷？為什麼重要？這實際上是關於學術研究的原創性和真實性問題，還可以避免宏大敘事的空泛與不實。例如，在70年代初期的中國，使用契斯恰科夫教程會有什麼物質條件和意識形態的困難？我用親歷故事來作解答：在完成了靜物寫生訓練後，我開始接受石膏頭像的寫生訓練。老師的範畫是古希臘的維納斯和米開朗基羅的耶穌頭像，但我回家寫生時卻用當時的樣板戲人物頭像。老師說不行，不能用中國人頭像，只能用西方人頭像，因為西方雕刻作品的五官凹凸有致、面部的塊面結構清楚，而中國人五官扁平，結構模糊，不宜用作石膏模特。由於那時買不到歐洲古代雕刻的石膏像，我便對老師說：維納斯的頭像不能用，因為那捲曲的頭髮是資產階級的。老師回答說，在維納斯的時代資產階級還沒產生。碩士論文中的這個細節插曲，得到了答

辯委員會的很高評價，因為這個真實的親身故事，生動而有效地解釋了當時中國美術教育的政治語境和物質條件。

2 美術史論學

獲得美術教育學的碩士學位後，我離開美術教育系，轉向美術史系。我同另一所大學美術史系的博士專案負責人聯繫，談了自己欲前往讀博的願望，並利用他到蒙特利爾開會的機會，請他到咖啡館一聊，相當於讓他面試。記得那天我們談得很投機，然後在不經意間，我講到了自己早年自學繪畫的經歷。

不料這位老師沉吟了一陣，然後用一種可惜的口氣對我說：在你的申請材料中，別寫你學過畫。我聽了一驚，忙問何故。答：錄取委員會的老師們也許會認為你不務正業，只喜歡畫畫，不是做學問的人，而且，美術史是人文科學，不是研究手工技藝。我不能完全認同他的觀點，雖未爭辯，但我已預知我是不會被錄取了。

於是，我回到本校的美術史系學習，主要選了兩類課程，一是當代批評理論，二是歷史研究方法。

當代批評理論的內容，是20世紀的西方理論，一門課講現代主義，主要是本雅明一路的社會批評理論，另一門課是後現代以來的文化研究和視覺文化理論，涉及後殖民主義、女性主義、新媒體等等。現代主義在北美已相對老舊，所以教師們較少講形式主義，而主要從今天的角度來講解，頗能講出新意。例如講本雅明的城市理論和空間理論，都是從後現代和今日文化研究的視角來進行闡釋，弄得本雅明像個後現代主義者。而講後現代理論的教師則是位女權主義者，感覺就是當年美國激進的女游擊隊藝術家。這是討論課，班裏只有兩三個男生，其餘均為女生，個個都是女權鬥士，我們很難介入她們的討論，聽她們的言辭就像

受刑。平心而論，我通過這門課也學到了不少東西，至少知道了一點女性主義的話題、視角和方法。

關於歷史研究方法，值得一提的是有一門課講怎樣做訪談。西方美術研究中的訪談，與我們國內的訪談很不一樣。國內的訪談，是將錄音轉換成文字，再讓受訪者修改，然後就定稿發表。這其實只是一份原始材料，基本上是受訪者的談話，而採訪者在實質上是沒有觀點的，也即採訪者並不在場。只有採訪者的現場積極介入和後期的解讀，才會使訪談上升到學術研究的層次，這是實證研究的通常方法。北美高校的圖書館有各種各樣關於怎樣做訪談的教材和研究專著，這些書都詳細探討了採訪的前期準備、採訪進行時的提問策略、採訪後的分析研究等等。現在國內美術界也流行訪談，但大多數卻停留在低級的原始材料層次，並未進入學術研究的層次。本文在此拋磚引玉，希望這個問題能引起國內同仁的注意。

我在美術史系學習期間，有一門課因其教學方法獨具一格而特別值得一提，這就是西方美術史中的藝術種類研究，研究專題為歐洲古代戰船的船頭雕像，英文稱figurehead。對我來說，這門課是個全新的課題，引起了我的極大興趣，並讓我受益匪淺，讓我知道了怎樣使學生主動介入課題研究。由於聽課的學生都不懂古代戰船，所以無法進行課堂討論，只好聽老師的一言堂。老師用製作航模的方式來讓我們介入課題。不過，這不是一門製作航模的手工技術課，而是美術史和考古學課。老師讓我們查閱歐洲木船時代沉沒於海戰中的戰船名單，然後一人挑選一條戰船，通過查閱潛海考古資料，在歷史語境中進行戰船重構，講述這條戰船的建造目的和過程、結構特徵和材料、作戰歷史和沉沒原因等等，並根據考察所獲的資料來製作這條戰船的模型，更繪製出這條戰船的figurehead。

記得我研究的是一條18世紀的法國戰艦，快帆船Martre，船名指一種水獺類兩棲動物，船頭雕刻的figurehead則是古代神話中的獵神狄安娜。我查閱了動物學和當時的歷史資料，以便解釋這條船何以有此命名。我還到海軍博物館去看同時代歐洲戰艦的模型，也到海港碼頭去拍攝旅遊區的仿古戰船，以便確定這條船的大致模樣。這種實證研究，使我對美術史的理解和對研究方法的應用，能夠超越文本和圖像資料的局限。

3 講授中國美術

早在80年代後期，我便在四川大學開設過美術史課程，講授西方美術和中國美術，那時的講法基本上是一言堂、滿堂灌。

1998年我從加拿大到美國高校執教，也開設美術史課。在美國麻州一所文理學院教中國文學時，我同時應聘到鄰近的佛蒙特州馬爾博羅學院美術系兼職講授中國美術史，教材採用一位英國學者寫的《中國美術》。由於個人興趣之故，我不講其他樣式，只專注於繪畫的發展。為了讓學生介入這門課，我將水墨練習引入課堂。我不僅到北京的中央美術學院購得了中國美術史的整套幻燈片（那時PPT還不流行），還專程到紐約唐人街買來文房四寶，供學生在課堂上使用，讓他們對中國傳統筆墨能有親身認識。同時，我也帶學生到紐約的大都會美術博物館和波士頓美術館參觀館藏的中國古代繪畫，並現場講解中國文人畫的特點。到期末時，我從學生的課堂練習中挑選作品，為他們舉辦水墨畫展。由於我在學期初始發給學生的教案中已經寫明瞭上述授課內容和活動安排，學生知道他們在什麼時候該做什麼，所以他們能夠很有效地介入到中國美術史的學習中。

　　2004年我從美國返回加拿大，在蒙特利爾的母校執教，開設了中國視覺文化課。西方的美術教育，強調教師個人的學術方向。在視覺文化研究中，我傾向於菁英文化而非流行文化，所以我這門課不是講民間藝術或通俗藝術，而是一如既往以文人畫為中心，教材採用美國高居翰和巫鴻等合編的英文版《三千年中國繪畫》一書。

　　這雖是本科學生的公共選修課，但我採用本科講座和研究生討論課相結合的方式，以求學生的介入。我要求學生在課前預讀相關章節，但上課時不是複述教材內容，而是用教材提供的背景知識來解讀作品，並在課堂討論和互動中進行思想交鋒。在此過程中，我特別強調圖像的解讀方法，例如用文化人類學方法解讀史前岩畫，從佛教流傳的角度解讀敦煌壁畫，從筆墨形式來解讀宋元山水畫。為此，我將一些重要的理論概念和方法論引入教學中，以理論概念來把握藝術現象，以具體的方法論來進行解讀，所借鑒者主要有中國古代的「意境」概念和潘諾夫斯基的圖像學方法。

　　中國傳統畫論和詩論中的「意境」概念，原本是古代哲學、美學和佛學的概念，有點玄妙縹渺。西方學生習慣理性的邏輯思維而非感性的形象思維，所以我遵從西方的學術和教育慣例，在講解意境時從這個概念的翻譯和闡釋等實證角度入手，通過唐代詩人王昌齡的「物境、情境、意境」之說，而逐漸由抽象的概念講到具體的作品。其間，我更拿意境概念與西方的美學理論相參照，例如參照英國18世紀哲學家柏克關於美的概念，從西方風景畫的角度來講解北宋山水畫的英雄主義氣質和南宋及元明山水畫的婉約之美。關於我怎樣從西方視角研究意境概念，可參閱拙文〈西方漢學與「境」的研究〉，刊發於長沙《中國文學研究》季刊2007年第3期。

　　關於方法論，我要求學生知其然和所以然，學會舉一反三。例如我講中國宋元文人畫對日本浮世繪版畫的影響，便依據跨文化研究的理念，用潘諾夫斯基的圖像解讀方法，將看似毫不相關的宋末元初中國山水畫同18世紀的日本浮世繪版畫裏的春宮圖聯繫起來。我以充分的圖像論據，來論證中國藝術對日本藝術的影響，並將這一影響從構圖的方法層次，發揮到構思的文化層次。有一學生在期末論文中研究明末陳洪綬的人物畫怎樣影響了日本浮世繪中的水滸故事，便是舉一反三的好例證。後來我將這位學生的論文印發給其他學生，分析論文的立意、構思和寫作技巧，告訴他們什麼樣的論文才是好論文。至於我運用圖像學方法的具體教學案例，可參見拙文〈圖像學與比較美術史〉，刊發於北京《美術觀察》月刊2008年第12期。

結語：作品製作與觀念藝術

　　前面已提到作品的製作問題，這涉及造型藝術系的課程與教學。筆者求學期間，並未在繪畫系或相關專業選課，但在美術教育系選修過這些課程，其教學均以觀念藝術的課堂討論為主。

　　由於強調觀念性，這類課程每門都有一個主題，比如「個人敘事」或「家庭敘事」，學生在一學期中要用自己的所有作品來表述這個主題。表述的方式和作品的樣式各不相同，所以學生上課時帶來參加討論的作品便有繪畫、雕塑、裝置、攝影、視像、行為等不同的樣式。對新的藝術樣式，作者要在第一次討論時闡述其發生發展的歷史沿革，說明其藝術特徵。在其他同學談了對自己作品的看法後，作者再說明自己為什麼要這樣做而不是那樣做，最後由老師總結每個人的作品。

　　在討論過程中，由於主題相同，於是不同樣式和不同方法的作品之間的關係，便成為重要話題。到期末時，結業作品通常是用學生自己所

選的樣式來表述本課主題，尤其要指涉其他同學的作品，並展現自己的作品怎樣通過課堂討論而得以改進。由於學生的作品經過了整整一學期的歷練，集思廣益，所以有些後來都成為正式的作品而參加校外的公共展覽。

　　上述教學方式有兩個長處，一是讓學生通過親手製作而理解了新出現的藝術樣式，二是能夠清醒地把握任何樣式之作品的內在要義。

<div style="text-align: right;">

2009年8月，蒙特利爾

北京《批評家》2009年第5期

</div>

美國當代藝術機構

1 當代藝術機構的類型

　　美國的當代藝術機構大致有三類，一為當代美術館（museums of contemporary art），二是當代藝術中心（contemporary art centers），兩者的職能和建制基本相同，但前者偏向收藏和展覽，後者偏向展覽與社會文化活動。三是藝術研究院（art institutes），偏向研究和教育，但與通常的高等院校或藝術院校不盡相同。這三類機構的共同之處在於都有展覽設施，在相當意義上說都是美術館。正由於這相異與相同，三者才成為美國當代藝術的大本營，或歸宿地，但卻不一定是策源地，因為當代藝術在大多數情況下是個人行為的產物，而非某一機構的產物。

　　相對而言，當代美術館是二次世界大戰後出現的新事物，其歷史僅半個世紀左右。當代美術館之所以在美國興盛，一個重要原因在於二戰後西方藝術的中心由法國巴黎轉往美國紐約。如果說法國的羅浮宮藏品展示了西方古代藝術的成就、奧塞美術館的藏品展示了印象派以來的現代藝術成就，那麼，美國因其缺乏歷史縱深而不得不強調當代藝術的現世價值。這並不是說歐洲沒有當代藝術，也不是說美國沒有古代和現代藝術，而是說重心的轉移。例如巴黎在20世紀70年代建立了蓬皮杜文化中心，便是歐洲最重要的當代藝術中心，但美國卻建立得早一些，紐約的惠特尼美術館就比蓬皮杜早了十多年。

關於偏重當代藝術，我們可以用紐約的美術館類型和數量來說明。
紐約的大都會美術博物館是美國收藏古代藝術的機構，是紐約僅此一家
的世界級超大型美術館，只是到了後來大都會美術館才兼顧現代藝術和
當代藝術的收藏與展示。紐約的現代美術館和古根漢美術館，偏重現代
藝術的收藏與展示，是紐約的兩家世界級大型現代美術館。而紐約的惠
特尼美術館和新美術館則偏重當代藝術，是紐約兩大世界級當代美術
館。此外，紐約還有帝雅當代美術中心，並有數家分館，都是一流的大
型當代美術館。就紐約各類美術館的數量而言，當代最多，現代其次，
古代再次。

紐約現代美術館

在美國的幾乎所有大城市和文化重鎮，也都有當代美術館，例如芝加哥當代美術館、洛杉磯當代美術館、底特律當代美術館等。在美國各地，大型當代美術館大約有30家左右，另有大小不等的諸多地方性當代藝術館。除此而外，再就是各種當代藝術活動中心。在美國，比較重要和典型的有佛蒙特州當代藝術家居留創作中心和麻州當代藝術家活動中心。本文因篇幅所限，無法將美國的所有當代美術館和當代藝術中心一一列出，下面僅擇重以述。

2「帝雅」與「馬薩莫卡」

美國最重要的兩大當代美術館，一是紐約州的帝雅，另一是麻塞諸塞州的馬薩莫卡，二者的藏品顯示了美國當代藝術的發展歷程和實力積累，二者的展覽，則可視作美國當代藝術的風向標。

「帝雅」指建立於1974年的帝雅藝術基金會，主旨是扶持當代藝術。基金會於2003年在紐約市北面的比康鎮改建了一處破舊的大型廠房，建立了展覽中心，稱「帝雅—比康」（Dia Beacon），這便是著名的帝雅當代藝術中心，又稱帝雅—比康當代美術館。

帝雅—比康坐落於哈德遜河畔，主要收藏1960年代至今的美國前衛藝術作品，也收藏西方其他國家當代名家的作品，並舉辦各種當代藝術作品展覽。就二次世界大戰以後的美國前衛藝術而言，帝雅收藏並長期陳列的作品，主要有60—70年代的波普、極少主義、概念藝術等，以及80—90年代的後現代作品，更有今日的當代作品，可以說帝雅將這幾個時期的美國名家作品一網打盡。這些作品涉及了所有的當代藝術樣式，其中大型裝置最引人注目。因此，參觀帝雅的藏品陳列，相當於學習和考察20世紀後半期以來美國前衛藝術的發展歷史。

　　實際上，最早的帝雅當代藝術中心是在紐約曼哈頓的藝術區切爾西，稱「帝雅─切爾西」（Dia Chelsea），建立於80年代，2004年閉館維修，兩年後重新開館。隨後，帝雅在紐約市中心的拉丁社區建立了新的展覽中心，稱「帝雅─拉丁社區」（Dia Hispanic Society），於2007年開館，主要舉辦當代藝術展覽和推廣活動。

　　「馬薩莫卡」（Mass MoCA）與帝雅類似，是麻塞諸塞州當代藝術博物館的簡稱，或稱馬州當代美術館，位於麻州深山小鎮北亞當斯，是全美最大最重要的當代美術館，館址也是利用廢棄的舊廠房改建而成，1999年開館。與帝雅不同的是，馬薩莫卡的「藝術」概念要寬泛一些，

紐約大都會美術館之一

也更務實一些，美術館不僅展出當代藝術作品，而且也進行舞台表演活動，還關注當代藝術教育，並從事與藝術相關的電子商務活動。

馬薩莫卡直接介入並扶持美國當代藝術，其最佳例子，可以舉出紐約攝影藝術家克勞德遜（Gregory Crewdson）的系列室內擺拍作品。這些作品中有相當大一部分是在馬薩莫卡內拍攝的，由馬薩莫卡提供場地、技術、人員和經費支持，也參與了早期策劃及後期計畫的實施。克勞德遜現在是美國最有影響的當代攝影藝術家，他的成功與馬薩莫卡的支持密不可分。而且，馬薩莫卡也支持多元文化語境中的當代藝術，例如中國藝術家蔡國強和黃永冰就得到過馬薩莫卡的資助並在馬薩莫卡舉辦過大型裝置藝術展。

在今天的美國藝術界，一個藝術家若能在帝雅和馬薩莫卡舉辦個人展覽，便意味著成功，而參加帝雅和馬薩莫卡的群體展覽，則意味著被美國當代藝術圈認可和接納。在這個意義上說，帝雅和馬薩莫卡是美國當代藝術的象徵和聖地。

3 其他主要當代美術館

紐約的惠特尼美術館（Whitney Museum）全稱惠特尼美國藝術博物館，偏重美國當代藝術，藏品以當代為主，也涉及現代藝術。最近二十多年的惠特尼雙年展，揭示了美國多元文化之藝術理念的發展與變化，這就是開放性和相容性。該館不僅展出美國當代藝術家的作品，也接納旅居美國的外國藝術家的作品，以及外國藝術作品。惠特尼在一方面注重功成名就的當代名家，另一方面也扶持新人。應該這樣說：雖然惠特尼不是美國當代藝術的策源地，但卻是美國當代藝術的歸宿地，任何取得了成功的當代藝術家，不管是生於美國還是旅居美國，最終都必須在惠特尼舉辦展覽，或參加惠特尼的雙年展，才算得上功成名就，才能名

紐約大都會美術館之二 ……

至實歸。這方面最好的例證是生於法國、從藝於美國的高齡女雕塑家路易士·布林茹瓦（Louise Bourgeois, 1911—2010）。她的作品參加了近年的幾乎每一屆惠特尼雙年展，惠特尼也收藏了她的許多代表作。布林茹瓦的大蜘蛛系列作品，從草圖習作到雕塑小稿，再到最後完成的大型作品，惠特尼都如數收藏，並舉辦專題展覽。如今，百歲高齡的布林茹瓦是美國名副其實的頂級當代藝術家。

紐約的新美術館（New Museum），全稱當代藝術新博物館，1977年建館，宣導新藝術和新觀念，推崇實驗藝術，強調國際交流與合作，具有強烈的前衛性。2007年新美術館完成了全新設計的建造，以雕塑的觀念來處理建築，使美術館的建築本身成為一件當代藝術作品。新美術館與惠特尼有不少相似之處，例如當代藝術家取得成功的標誌之一，便是在新美術館舉辦展覽，由此獲得當代美術界的承認和接納。

芝加哥當代美術館（MCA Chicago）於1967年開館，主要收藏並展出1945年以來的藝術作品，偏重超現實主義、極少主義、觀念攝影，以及芝加哥當地藝術家的作品。由於收藏量較大，日常展出的作品僅占全部收藏的很小比例，所以，美術館定期輪換展品，因此得多次參觀才能見其藏品全貌。

洛杉磯當代美術館（MOCALA）建於1979年，收藏並展出1940年以來的美國和歐洲當代藝術名家作品，包括各種式樣、媒材和製作手段。另外，從上個世紀中期的抽象表現主義和波普藝術，到今日初入藝壇的新人作品，也應有盡有。該館近年關注電子和數位藝術的發展，並舉辦了重要的相關展覽。

休士頓當代美術館（CAMH）地處美國航太城休士頓，其辦館理念是通過展示並提倡當代藝術而使藝術與社會相關聯。因此，收藏不是最

重要的，但面向社會公眾的當代藝術教育卻是這個美術館的重要工作內容。也因此，休士頓當代美術館免費向公眾開放。

波士頓當代美術館（ICA Boston）旨在展示各種式樣的當代藝術作品、進行當代美術教育活動、從事當代美術研究。自2000年起，波士頓當代美術館開始關注藝術收藏，藏品主要來自在這裏舉辦過展覽的藝術家，無論是美國還是外國藝術家，無論是何種樣式、材料和手段，都在收藏之列。

瓦爾克藝術中心（Walker Art Center）位於明尼阿波利斯，是美國中西部地區重要的當代藝術中心，實為當代美術館。與上述各館的不同在於，瓦爾克藝術中心兼涉現代藝術與當代藝術二者，號稱美國五大現代美術館之一（另四者是紐約現代美術館、紐約古根漢美術館、三藩市現代美術館、華盛頓赫西弘美術館）。與其他當代美術館的相同之處在於，瓦爾克的當代部分涉及了視覺藝術、表演藝術、影視、設計、新媒體等若干方面。

克利夫蘭當代美術館（MOCA Cleveland）初建於1968年，後於1984年更名為克利夫蘭當代藝術中心，2002年啟用現名。這一當代美術館既展出當代歐美名家的作品，也展出俄亥俄州當地藝術家的作品，全國性與地方性兼顧，這也是美國許多當代美術館的特點。

4 居留與創作中心

美國當代藝術的策源地，除了個體的藝術家、工作室聚集區以及藝術院校而外，主要是散見於各地的當代藝術家居留和創作中心，尤其是國際性的居留與創作中心，例如佛蒙特州的「佛蒙特工作室中心」（Vermont Studio Center）。本文簡介這一中心，希望舉一反三，展示這類當代藝術機構的基本情況。

　　該中心於1984年建立於美國東北部佛蒙特州的深山小鎮詹森（Johnson, Vermont），是美國最大、聲譽最好的國際性當代藝術家居留與創作中心。這個小鎮遠離城市，遠離交通要道，有如世外桃源，可以使居留的藝術家不受外界干擾而潛心藝術活動。不過，在當今資訊時代，藝術發展既離不開電子媒體的資訊傳遞，也離不開人與人之間當面交流的靈感啟迪，所以，世外桃源的主要缺陷便是與世隔絕。佛蒙特中心的長處在於，藝術家在與世隔絕的地方群居，既獨立又有交流，而且能使單個的藝術家與在此結識的世界各地藝術家保持長期交流。

　　佛蒙特工作室中心向世界各地有發展潛力的優秀藝術家提供經濟資助和生活保障，邀請這些藝術家到深山裏居住、交流，並在集體生活的環境中進行獨立創作，最後完成自己的藝術計畫。居留期根據專案而定，通常為4周至12周（一個月至三個月）不等。每個月該中心可以接納來自世界各地的50名藝術家，主要是視覺藝術家和作家。由於時差之故，一般同時在此居留的有六百多位藝術家和作家。幾乎每年都有中國當代藝術家來到這裏參與居留、創作、展覽活動。

　　這裏的全職工作人員僅20餘人，其餘為兼職人員，二者都是藝術家和作家。該中心的工作任務主要是：為前來居留的藝術家提供生活資助、宿舍和一日三餐；提供不受干擾的工作空間和時間；給每個人提供單獨的工作室；營造專業氛圍，提供專業意見；提供模特兒；提供靜思和冥想的條件；提供每月一次的展覽機會；為藝術家提供演示和討論自己作品的機會；主張獨立創作，同時也強調深入探討和廣泛交流。

　　另外，該中心也與當地一所文理學院之美術系聯合培養藝術碩士。

　　有意到該中心居留的中國藝術家，可以在任何時候直接向該中心提出申請，不必通過任何仲介機構或政府機關。其程式是：首先瞭解該中心的基本情況，然後根據自己的需要而選擇申請何種專案，如不同的

資助額和居留期，作出決定後便填寫相關的申請表格，同時備齊以下材料，一併郵出：代表作品選；推薦人的聯繫方式；經濟狀況證明，如年度報稅材料；申請費25美元；自填郵寄回執。

其中的首項「代表作品選」最關鍵，主要是20件作品的幻燈片或電子版，每件作品須注明作者姓名、作品名稱、尺寸、材料、創作日期。遴選委員會在第一輪只看4件作品，通過第一輪後再看其餘作品。推薦人也很重要，若能由國際知名藝術家推薦，或由知名藝術學者（史論家、批評家、教授）推薦，則通過篩選並獲得資助的可能性更大。

與佛蒙特工作室中心類似的機構在美國各地都有，主要由各種基金會資助，其中比較重要並有影響的還有「麻塞諸塞州當代藝術家活動中心」，是馬薩莫卡的鄰居，建立於1990年。美國的一些文理學院也對當代藝術的發展做出過重要貢獻，例如佛蒙特州的黑山學院（Black Mountain College）便以教育的民主而著稱，在文學創作與視覺藝術領域，黑山學院更是前衛運動的試驗場。今天，黑山學院的黃金時代已經過去，其他院校正後來居上。

<div style="text-align: right">

2010年5月，北京

上海《藝術當代》2010年第6期

</div>

浪漫主義的存在焦慮

1 引言

　　蒙特利爾美術館最近舉辦瓦特豪斯（John William Waterhouse, 1849—1917）回顧展《魅人的花園》，我在開幕的當天下午趕去先睹為快。雖然在美國和英國見過不少瓦特豪斯的作品，但重溫其畫卻是一個反思的機會，是在當代藝術的語境中反思一位前現代畫家的現代性。

　　在瓦特豪斯的個案中，現代性並不局限於現代主義的主題和畫風，而是指其作品所隱藏和流露的現代審美意識，那就是面對浪漫主義的唯美傾向行將衰落而產生的關於存在的焦慮。本文在圖像與文本的關係、死亡宿命的病態美、頹廢的性感、市場投資等當代語境中探討這一焦慮。

　　1849年是英國拉斐爾前派誕生的日子，那一年，瓦特豪斯出生在羅馬，父母是一對英國畫家，在義大利從藝。瓦特豪斯五歲那年隨父母回到英國，一家人定居倫敦。由於父母的影響，瓦特豪斯自幼習畫，並於1871年進入皇家美術學院學習雕塑。瓦特豪斯二十多歲成名，早期作品是學院派的，追隨雷頓的古典畫風，隨後轉向拉斐爾前派，繼承了浪漫主義畫風。

　　1883年瓦特豪斯娶了一位美貌女畫家，岳父是倫敦一個美術學校的校長。具有悲劇氣質的嬌妻是畫家許多作品的模特，包括代表作《夏洛特女子》。此畫說明瓦特豪斯借經典文學題材而畫性感女性，在雅與俗

.....蒙特利爾美術館

之間小心遊走，並未落入低俗。究其原因，畫家在唯美的甜膩中探索並表述宿命的死亡意識，使魅人的唯美成為病態的淒美，使作品以悲劇內含獲得了審美情感和思想深度。1914年維多利亞時代結束，次年畫家診斷出癌症，1917年在倫敦去世。瓦特豪斯的去世有隱喻含義，既呼應了他那宿命的死亡主題，又象徵了浪漫主義的終結，而他的作品則成為浪漫主義藝術最後存在的見證。

2 文學性的歷史觀

在當代語境中反思前現代藝術的現代性，難以回避形式主義話題，因為形式主義是現代藝術的要義。但是，當代語境意味著在正視形式主義的同時，又超越形式主義。正好，類似的跨時空超越，也發生在本文所言及的拉斐爾前派身上，這就是該派畫家對浪漫主義思潮的延續。

英國的19世紀後半期稱維多利亞時代，其畫壇主流，一是以皇家美術學院院長雷頓（Frederic Leighton, 1830—1896）為代表的學院派，推崇古典美學，另一是以拉斐爾前派（Pre—Raphaelite Brotherhood）為代表的浪漫派，宣導前衛反叛。這兩派的關係既衝突又融合，二者的互動促成了19世紀後半期英國繪畫的獨特發展。例如，拉斐爾前派的主將之一米萊斯（John Everett Millais, 1829—1986）後來做了皇家美術學院的院長，而另一位院長波因特（Sir Edward Poyter, 1368—1919）則深受拉斐爾前派影響，其畫風極具拉斐爾前派情致。

這互動關係展示了英國19世紀繪畫發展的一大特徵，即浪漫主義長盛不衰。歐洲藝術史上的浪漫主義，是18世紀末至19世紀初的大潮，那時期英國的浪漫主義代表畫家是透納（Joseph William Turner, 1775—1851）。在19世紀中期，當法國、德國等歐洲文化大國的藝術潮流從浪漫主義轉向寫實主義和現實主義時，英國的浪漫主義卻以拉斐爾

前派的面貌繼續發展，既與學院派並駕齊驅，又與之互動交融，催生了維多利亞風格。這是一種唯美與感傷的畫風，精細而甜膩，有象徵主義和自然主義傾向，此畫風使英國19世紀後半期的繪畫因獨具一格而在歐洲繪畫史上與眾不同。

　　作為拉斐爾前派的最後一代畫家，瓦特豪斯繼承了維多利亞畫風，並將其推向唯美極致。探討這一畫風，多是形式主義研究。在形式上與學院派比較，瓦特豪斯個別作品的造型結構稍嫌鬆散，就像德拉克羅瓦的素描不如安格爾那麼結實。瓦特豪斯以賣畫為生，為市場謀，他不得不以漂亮的色彩來悅人眼目。他筆下的花草有些也畫得粗疏，類乎庫爾貝的行畫用筆。

　　但是，撇開這些過分的挑剔，超越形式主義的話題，我們可以看到，瓦特豪斯繪畫中最引人注目的是撼人的悲劇氣質和魅人的性感色彩，當中透出獨特的病態美。除個性原因外，這種審美效果也源於拉斐爾前派的文學性，瓦特豪斯的作品是古希臘羅馬神話、聖經故事、中世紀傳奇、文學作品與詩歌民謠的視覺呈現。他的敘事、抒情以及修辭手法，無一不有唯美的悲劇與性感色彩。

　　當代策展思想也重視這種文學性。進入蒙特利爾美術館的展廳，我首先看見館藏的其他拉菲爾前派作品，這為畫展提供了文學性的歷史語境。布展用心良苦，天頂的燈光往地面投影出水波，配合了奧德賽航海的題材。展廳牆面有如舞台佈景，以常青藤裝飾來配合亞瑟王的傳奇故事。展廳裏彌漫的淡淡音樂，是新時代風格的克爾特民歌，為拉斐爾前派情調鋪上了悠遠的底色。

　　在這浪漫的情景中，有一點我很清醒：瓦特豪斯雖然追隨19世紀中期的藝術前衛拉斐爾前派，並被稱為現代拉斐爾前派，但在19世紀末現代主義出場的時候，這樣的追求已經落伍，他只能是一個前現代畫家。

到了20世紀初，作為浪漫主義的最後一位大畫家，瓦特豪斯與現代主義大潮似乎無關。在現代藝術興起之際，他那唯美而感傷的悲劇氣質是世紀末的天鵝之歌。那麼，在天鵝的絕唱中，我們聽到了什麼，我們又能獲得怎樣的當代啟示？

3 圖像與文本

從繪畫的文學性進入今天的當代文化研究語境，我們便有了圖像與文本的關係這一重要議題。在當代批評理論中，福柯論述超現實主義畫家馬格利特的《這不是一支煙斗》，給出了這一議題的理論前提，即符號學中能指與所指的錯位。不過，福柯論述的是現代主義畫家，是高度成熟的現代主義繪畫，而不是現代主義之前的藝術。於是，瓦特豪斯的前現代繪畫，便可以讓我們在符號學之外思考圖像與文本的關係問題。

對於前現代的瓦特豪斯，既然文學性是一大藝術要義，那麼我們該怎樣去看他的繪畫所涉及的圖像與文本的關係？我們可以從現代主義理論的視角去研究這個問題嗎？我們可以借用當代批評理論的諸多方法去探討這個問題嗎？

我最心儀的瓦特豪斯作品是1888年的《夏洛特女子》，原因之一就是其文學性。《夏洛特女子》取材自維多利亞時代桂冠詩人丁尼生（Lord Alfred Tennyson）的同名敘事詩，源於亞瑟王的傳奇故事。畫家描繪了詩歌的高潮部分，將歷史的故事，定格於一個共時的空間。象徵的修辭手法也是這幅畫的文學特徵，例如，水面低飛的燕子象徵著死而復生。正是這樣的文學性透露了瓦特豪斯的現代性，這就是現代人的存在意識，或曰存在的焦慮。

此處的問題是：瓦特豪斯的畫會不會僅是文學的插圖？在圖像與文本的關係中，瓦特豪斯著意強調了圖像的獨立性。也就是說，這幅畫

本身是信息量充足的圖像，它像新歷史主義所主張的那樣，以共時的瞬間橫截面而脫離了歷史的敘事文本。既然瓦特豪斯的繪畫不是文學的插圖，其獨立性便有可能使我們不依賴文學文本的局限而從多個視角來闡釋其繪畫圖像。

從形式主義和繪畫風格之演進的角度說，瓦特豪斯對背景樹林的處理，對前景花草與河水的描繪，都在一定程度上引入了當時的法國印象主義筆法，這使拉斐爾前派的藝術，突破了維多利亞畫風的局限。在這個意義上，瓦特豪斯跟上了歐洲繪畫的進步，但是，他未能涉入當時的後印象主義潮流，更與現代主義運動無緣。這似乎是19世紀浪漫主義的宿命。既然已經引入了印象主義筆法，那麼瓦特豪斯應該對前現代的宿命有清醒的意識。然而，儘管有著宿命意識，作為拉斐爾前派的傳人，他無法走到自己的時代之前，他對前現代宿命所做出的反應，表現在繪畫中，只能是存在的焦慮。

從20世紀存在主義哲學的角度說，瓦特豪斯《夏洛特女子》的主題是「去就死」，這是浪漫主義在自己的歷史使命終結時唱出的挽歌。畫中的女主人公一臉病態的淒美與悲壯，表現了面對死亡的坦然與無畏。她的雙眼微微向上望，同時也向內看。向上望，她看不到未來；向內看，只見自己的悲愴。但是，在死亡面前她的內在世界與永恆的時空化為一體。她那稍稍張開的雙唇，鬆弛而性感，透露出進入永恆時的心理迷狂。這幅畫的看點，在於絕望而感傷的病態美，以及這病態美所表現的心理迷狂，這是此畫的力量所在。

從佛洛伊德心理學的角度說，這迷狂的狀態是性高潮的瞬間，那一刻，夏洛特已在想像中同她心裏的永恆之美交歡了。這是主人公不得已的自我滿足，她既是交歡的一方，也自演交歡的另一方，將自己一分為二又合二為一。夏洛特登船出行，是要去追尋她的情人，那位大名鼎

鼎的騎士朗斯洛，可那位騎士並不認識她，她只能在想像中完成精神交歡。對畫家來說，這位騎士不僅是個具體的人，而且也是一個抽象的人，是拉斐爾前派之浪漫理想和唯美追求的化身。此處，畫中在場的女子與畫外不在場的騎士，展示了浪漫主義理想與現實的分離，也表現了浪漫主義的空想。

　　從女性主義角度說，夏洛特尋找情人的就死之行，是要探索女性的生活意義和存在價值，是去追求新的生命。然而，與其說這就死之行是女主人公對存在意義的追索，不如說是畫家對存在意義的追索。在瓦特豪斯筆下，夏洛特出行是要去主宰自己的命運，而不是聽憑命運的擺佈，這其實也是畫家為浪漫主義存在而進行的最後一搏。無論夏洛特出行是逃避「此在」的命運，還是追尋「彼在」的自決，女性主義的觀點，都可以統合存在主義與佛洛伊德主義，從而為我們提供一個獨到的視角去看這幅畫。不過，很難說瓦特豪斯描繪女性是出於女性主義的目的，他也不是要為女性呼籲。在維多利亞時代的歷史條件下，由於存在的焦慮，瓦特豪斯將女性描繪成浪漫主義的象徵，將病態唯美的女性，描繪成浪漫主義藝術的最後守護神。

4 唯美的存在焦慮

　　對瓦特豪斯來說，有關浪漫與唯美的存在焦慮，並不是要對死亡宿命進行毫無意義的拯救，而是試圖將這存在推向極限，享受痛並快樂的最後奢侈。

　　生與死是藝術的永恆主題，如前所述，瓦特豪斯的繪畫幾乎都暗含著死亡宿命的主題，只不過，他要麼像《夏洛特女子》那樣表達這一主題的病態美與絕望，要麼像《聖—尤拉麗亞》那樣表達這一主題的性感，在感傷中賦予宿命死亡以隱蔽的唯美主義感官享樂。

　　《聖—尤拉麗亞》畫於1885年，是畫家成為皇家美術學院副院士的敲門磚。十年前我在紐約的維多利亞繪畫展上見過原作，被其感官效果所震撼。這次再見原作，震撼不減當年，尤其是畫家對未成年少女的迷戀，可用當代心理學的洛麗塔情結稱之。

　　這幅畫取材自古羅馬歷史，描繪羅馬征服者要求12歲的西班牙少女尤拉麗亞放棄基督教信仰，被拒後對她施以車裂之刑。這是一個血腥而暴力的題材，瓦特豪斯將這個故事處理為美的毀滅，以破壞的心理來賦予這殘忍的恐怖故事以性感之美，使之成為性虐待的化身。畫中被處死的少女仰臥在地，她的頭髮四散開去，暗示鮮血橫流。這具有視覺美感的頭髮，是拉斐爾前派的性感符號，早期的拉斐爾前派畫家們傾情於濃雲般的捲髮，瓦特豪斯卻總是描繪順直長髮，這也許與他妻子的髮型有關。畫中披散一地的長髮，不僅是女性性感的體現，也是對男性戀物癖的滿足，是男性凝視下女性的物化，是被窺的尤物。

　　當然，作為一個前現代的浪漫主義畫家，瓦特豪斯不會去露骨地描繪性感，而是利用了宗教和傳說的偽裝，將尤拉麗亞描繪成聖女。畫中的十字架暗示了耶穌受刑，而尤拉麗亞躺在地上的身姿，則借用了耶穌受刑的動勢，只不過她頭朝下將身體顛倒了過來，並且雙腿轉向一側，左手向上折回，既展示了女性身段的優雅，又獲得了視覺的變形。這種變形處理，後來被超現實主義畫家達利所採用，他從高俯視的角度描繪十字架上的耶穌，其透視變形以陌生感而有強烈的震撼力。在瓦特豪斯繪畫的背景裏，一位看似母親的女子身披素白垂頭而跪，暗示了聖母哀悼耶穌。

　　這件作品的性感，除了被處死的美少女所暗涉的洛麗塔心理，還見於畫家對少女肌膚的描繪。雖然真實歷史上的尤拉麗亞只有12歲，但在畫家筆下她的身體卻已發育成熟，豐滿而有彈性，充滿肉感。她那裸露

的上半身，被塗以性感的飽和色彩，畫出了生命的誘惑。根據古代詩歌所述，儘管尤拉麗亞死於盛夏8月，但卻天降大雪，潔白的雪花遮掩了聖女裸露的身體。對畫家來說，在雪白的地面上描繪少女細膩的肌膚之色，能於微妙的對比中獲得性感的色彩效果。

《聖—尤拉麗亞》最為人稱道的是其大膽而危險的構圖。這幅畫分上下兩部分，視覺上是割裂的，即便右側豎有十字架，中部還有飛臨的群鴿，但兩部分並無穿插。畫家以反常的分割式構圖來表現聖女的孤獨無助，展示了自己不凡的構圖能力。

有學者說此畫構圖的視覺中心，是畫面中部空白處的落雪和飛鴿，我對這種說法表示懷疑。瓦特豪斯為什麼要以畫面中部的空檔為視覺中心，難道僅僅是為了強調死亡的空無？此處所謂視覺中心，其實是畫面的幾何中心，而不是雙眼的注視中心，不是焦點所在。在蒙特利爾美術館，我多次站在瓦特豪斯這幅畫前觀賞，探究其視覺中心問題。這幅作品畫面較大，若要一眼通覽全幅，得站到一定距離，結果不僅細節全無，而且連圖像內容都看不清，只能看見一個大致的整體結構。我逐漸往前挪步，調節距離，慢慢進到一個可以看清圖像的合適位置。可是這距離不能通覽全畫，只能不斷抬頭低頭，分別觀看畫面的上下兩部分，這樣反反覆覆，給觀賞造成困難，製造了觀賞的焦慮。

對於瓦特豪斯這樣的視覺設計高手來說，這困難和焦慮該是著意而為，目的是要讓觀賞者在畫面的幾何中心視無所見，然後在畫面上部和下部尋找注視對象。但是，從視覺心理上說，觀賞者若稍長時間保持抬眼看畫的姿勢會很快雙眼疲勞。相反，保持平視比較容易，只要時間不是太長。然而，根據今日傳媒研究者對電視觀眾的調查，雙眼稍微下視才是最舒服的觀看角度，人們可以長時間保持下視觀看的姿勢。於是，站在瓦特豪斯畫前，焦慮的觀畫者在幾次抬頭低頭之後，不難發現仰視

的困難和平視的不易，更不難感到稍微下視的愉悅。瓦特豪斯畫面的下半部分，正是仰臥的聖女，其視覺焦點是裸露的前胸。我認為，此構圖的視覺中心不是畫面中部的空檔，而是下部那一覽無餘的聖女前胸。由於此畫構圖所獨有的視覺效果，畫家雖借用了宗教的掩飾，但仍昭示了唯美的性感與情色，甚至有性虐心理的暗示，而這才是此畫的真正看點。

5 市場是頹廢的罌粟花

作為最後的浪漫主義者，瓦特豪斯在20世紀前半的現代主義時期被忽視，作品售價一落千丈，而到20世紀後半尤其是後現代以來，其作品售價東山再起，屢創新高，直達千萬美元天價。這當中傳遞了什麼樣的資訊？是不是浪漫主義的復活？

探討這個問題的最好個案是瓦特豪斯畫於1895年的《聖—西西麗婭》和1894年的《奧菲麗亞》，二者均為畫家巔峰時期的作品，前者不僅使畫家成為皇家美術學院的正院士，也是畫家售價最高的作品。

從風格上看，《聖—西西麗婭》是畫家一慣的唯美主義繪畫，描繪專司音樂的聖女西西麗婭在海濱花園裏閉目聆聽兩個天使的演奏。根據傳說，西西麗婭是盲人，也是盲人的守護神，除了視覺外，她的其他感官十分敏銳，對音樂尤其敏感。瓦特豪斯的這幅畫，實際上是借這個題材而用西西麗婭所缺少的視覺手段，來探討藝術之聽覺、嗅覺、觸覺等感官存在。

畫中被視覺所呈現的聽覺，在於兩個天使的演奏，在於天使身旁的風琴，那是西西麗婭發明的，也在於花園噴泉的水聲。畫家對嗅覺的呈現，是花園裏的罌粟花，這萬惡之花不僅美麗，也暗含致命毒氣，因此還象徵著睡眠和死亡，而西西麗婭此刻正處於半睡眠狀態。關於觸覺，畫家描繪了西西麗婭長裙上的金線刺繡，畫得像倫勃朗的金頭盔一樣有

生命，讓人忍不住要動手去觸摸一下。最妙的是，西西麗婭身上放著一本打開的書，像是中世紀手繪插圖的聖經詩篇。在此，盲人讀圖是瓦特豪斯的妙筆，也說明畫家將視覺放在了所有感官之上。

然而，時代變了，人們的審美品味也跟著改變。這樣一幅探索審美感官的作品，在現代主義者眼中無比媚俗，價格也一路走低。但是，在現代主義潮流衰退之後，瓦特豪斯作品的價格又一路攀升，《聖─西西麗婭》在21世紀初的一次交易中，以6百60萬3千7百50英鎊的天價售出，高達千萬美元。

瓦特豪斯畫於同一時期的唯美主義感傷名作《奧菲麗婭》在19世紀末以7百英鎊售出，按那時的幣值和時人生活水準算是天價。到了現代主義的1913年（軍械庫畫展那年），此畫售價跌至472英鎊，若考慮到20世紀前期的幣值和物價水準的上升，這售價在當時的相對值就更低了。到了1950年的晚期現代主義時期，這幅畫竟以20英鎊售出，相對值幾乎等於零。然而，歷史進入20世紀後半期，現代主義大潮消退，往日的經典藝術再受青睞，瓦特豪斯《奧菲麗婭》的售價在1969年回復到420英鎊，而在1971年則猛漲到3千英鎊。到了1982年的後現代時期，此畫售價暴升至7萬5千英鎊，而1993年的售價更狂飆至41萬9千5百英鎊。《奧菲麗婭》的最近一次交易是2000年，價格在七年中翻了四倍，以160萬英鎊成交。

在當代商業文化的社會環境中看，瓦特豪斯作品的市場沉浮，至少說明了有關藝術存在的三個重要問題。

第一，投資瓦特豪斯這樣的前現代畫家，需要對原始股有準確的認識，並以這樣的認識來減少風險。具體地說，拉斐爾前派在19世紀中期剛出道時，因反叛學院派而招致罵聲一片。在這種情況下，若無獨到見解、若不力排眾議，投資人不敢貿然購入。可是，投資人並不一定懂藝

術，那麼，獨到的見解從何而來？

第二，這見解來自批評家。剛出道的拉斐爾前派畫家都是20多歲的年輕人，在他們遭遇評論界圍剿時，30多歲的批評家羅斯金挺身而出為他們辯護，使他們逐漸被社會接受。這不僅是說批評家的意見重要，而且也是說像羅斯金這樣有真知灼見的大批評家的意見才靠得住。此處的關鍵是，羅斯金話語獨立，他不依賴某個財團或群體，他不會為了別人的利益而違心地瞎吹亂貶，他只表述自己的真實看法。

第三，瓦特豪斯是拉斐爾前派的最後傳人，在19世紀末，拉斐爾前派不僅早已被承認，而且也已日薄西山，在現代主義的挑戰面前不堪一擊。這時候購入瓦特豪斯作品，只能是長線投資而非短線投資。同時，投資人需要有相當的自信，否則看不到畫家在將來東山再起的可能性。也恰恰是在這時候，回頭去看當年羅斯金對拉斐爾前派的肯定，會有益於投資信心。

瓦特豪斯的病態唯美、感傷性感、死亡宿命，流露出他對浪漫主義之最後存在的焦慮。現代主義是一場洗腦運動，後現代和觀念藝術更是變本加厲的洗腦運動。一百多年來經過這幾場大洗腦，後人若再有欣賞前現代者，恐會被時髦先鋒嘲笑為老朽或白癡。在這樣的歷史條件及文化時尚的環境中，對瓦特豪斯表示欣賞，無疑需要自信和勇氣。

2009年10月，蒙特利爾

北京《美術觀察》2010年第1期

當代批家速寫

今夏帶學生從蒙特利爾到南京學習，有機會在江南地區拜訪了藝術界的一些著名學者，他們是南京的顧丞峰、常寧生，及杭州的沈語冰、河清等。近十多年來，這些學者都在國內藝術批評界、藝術史學界和藝術理論界有相當的成就和影響。與這些學者交往，使我對中國當代藝術和學術有了一些認識。將這些認識寫在這裏，既是給他們畫一幅概略的速寫像，也是管窺當代藝術的一個側面。

1 顧丞峰

在中國當代美術界，顧丞峰的名字是與《江蘇畫刊》雜誌相聯繫的。前不久讀到一篇文章，其中有這樣兩句：「沒想到《江蘇畫刊》那樣重要，沒想到顧丞峰那樣重要」。上世紀80年代初中國新潮美術興起，有三份專業報刊扮演了引導和推動的角色，分別是北京的《中國美術報》、武漢的《美術思潮》和南京的《江蘇畫刊》。那時候，這些刊物是我們這一代人觀望新世界的視窗，對我個人而言，也正是這些刊物將我引向了當代藝術。在八十年代，中國新潮美術被當時的政治情勢所左右，前兩份雜誌先後停刊，惟《江蘇畫刊》在起伏顛簸中生存了下來，並在90年代的美術界繼續扮演了重要角色。我在90年到加拿大學習藝術理論，亦開始為北京的《世界美術》和南京的《江蘇畫刊》寫作關於西方後現代藝術的文章，其時，顧丞峰便是《江蘇畫刊》的編輯。

作為媒體編輯，顧丞峰通過《江蘇畫刊》而向國內藝術界介紹了西方當代藝術及其理論。同時，作為一位獨立思考的批評家，他對中國當代美術也發表了不少獨到的見解，例如，他堅持藝術判斷應當有標準的觀點。通常說來，在當代藝術圈中，人們對作品的探討，多止於描述和闡釋，而不願進行價值判斷，因為一涉判斷，便有個人偏見之虞，會失客觀與公允，甚至會產生個人恩怨，所以「標準」二字讓一些人避之不及。顧丞峰強調批評標準的重要性，主張批評家面對作品時應該超越個人趣味，不能感性地率意為之。在此，他道出了自己作為批評家的困惑：藝術批評的判斷和評價標準，受到個人興趣和品味的影響，這使批評的超越成為一個悖論。

顧丞峰認為，批評的標準來自視覺經驗，體現著個人好惡，是個人對前輩大師之圖像的閱讀積累。由於個人在接受藝術教育的過程中逐漸積澱下來的思維意識，影響了批評標準，所以在批評中超越個人趣味的訴求便加深了上述困惑。在當代文化和當代藝術的語境中，這個困惑也與文化全球化問題相關。我個人認為，文化全球化是現代主義大機器生產方式的後現代包裝，是對藝術個性的抹煞。但是，作為個體的藝術家要想在全球化時代的當代藝術中安身立命，便不得不接受並加入全球化的反人性大機器系統。顧丞峰探討了當代藝術批評所面臨的問題，認為正是在全球化的語境中，批評的標準因批評家的「失語」而被消解。我在這裏看到的是，顧丞峰欲扮演一個21世紀的唐吉訶德，挺矛陷陣與全球化的風車拚死一搏。這一搏當然是為了藝術批評，他視之為自己的使命。

顧丞峰是一個不肯從俗的人，他對那些既被西方當代美術界吹捧又被國內當代美術界看好的時髦藝術，保持了必要的警惕和距離。顧丞峰不肯從俗，無論是作為編輯還是批評家，無論面對作品還是理論，他都堅持了自己的獨立思考。

2 常寧生

　　在藝術史論的翻譯圈中，常寧生該算是國內最有成就的學者之一，他長期筆耕不輟，獲得了一大筆學術財富，這就是他在藝術理論、藝術史方法論、藝術批評和藝術教育等方面的積累。我所認識的藝術史論翻譯家們，有的並無明確的翻譯方向，譯著甚雜，也有的只選擇與自己的研究相關的著述，譯題較窄。讀常寧生的譯著，發現他雄心勃勃，似乎有一個覆蓋面頗大的翻譯計畫，涉及當代藝術理論與實踐的方方面面。我並沒有詢問過常寧生的翻譯選題問題，只是憑我的閱讀來猜測，覺得他有點像巴爾扎克寫作《人間喜劇》或左拉寫作《盧貢・馬卡爾家族》一樣，力圖講述一個完整的關於藝術的故事。

　　這個完整的故事，與美國80年後期發展起來的一套新的藝術教育理論有相關之處。這個新理論的英文名稱是Discipline—Based Art Education，簡寫為DBAE，似可譯作「綜合美術教育」。這派觀點是，普通美術教育不能局限於作品的製作或作品的欣賞，美術教育應該是全面的，涉及藝術理論、藝術史、藝術批評、藝術創造等各方面。

　　常寧生並不從事普通美術教育的工作，而是專業美術教育，但他的翻譯選題卻是綜合的。最近我在南京逛書店，購得他與人合譯的一部《西方藝術教育史》，作者為美國著名藝術教育家艾夫蘭。這是一部當代藝術教育的經典著作，16年前我剛到加拿大留學時，這部書就在我的必讀書目中。正是從這類譯著中，我看到了常寧生從事學術翻譯時對點與面之關係的處理，這就是以綜合性作為專業性的基礎。

　　就做學問而言，翻譯的好處，是細讀名著，進行理論積累。常寧生的積累是綜合的，而不僅僅在於藝術史和治史方法論這一點上。從大處說，這樣的綜合積累，可以讓史學方法的研究，有更寬廣更堅實的基

礎；從小處說，可以對某些具體的理論概念，有較為深入和透徹的瞭解。在這個意義上講，學術翻譯就是泛讀基礎上的細讀。

「細讀」（close reading）是20世紀英美形式主義理論家們主張的一種閱讀方法，專注於語義的辨析。對學生來說，細讀是一種有效的學習方式，就像學畫，臨摹便是一種有效的細讀方式。對學者來說，細讀是理論研究的前提，像藝術史這樣的人文學科，若無細讀的前提，研究和著述將無從開始。梵谷臨摹米勒，是為了研究米勒，他畫出來的畫，仍然是梵谷而不是米勒。我認為翻譯與臨摹有相通處，翻譯是最有效的細讀，翻譯一本書，就是細讀一家之說，是為學術財富的積累。

有的老式學者，述而不作，我不以為然。有的譯者，也譯而不作，問題可能出在論題和切入點的選擇，他們或許不善此道。常寧生長於翻譯，同時又既編且作，最近十多年中出版了不少著述，多以治史方法和西方現當代繪畫為焦點。

在認識常寧生之前，已讀過他的不少文字，感覺他偏向純理論，屬於書齋型學者。認識他之後，發現他集中式儒雅與西式學養於一身，同時也活躍於書齋之外。從常寧生著述的字裏行間，我們可以發現他是一個有心人。他在歐美遊學時，非常留心理論的動向，以及理論與當下藝術方向的互動關係，並收集了大量學術資料。也許正因此，他的學術活動，才能站在理論的前沿，又以充足的第一手資料來作為研究的後盾。

3 沈語冰

沈語冰的理論著述之所以吸引我，是因為我在他的著述中讀到了不少有同感的文字。例如他在《20世紀藝術批評》一書的前言中舉出了若干西方藝術批評家之後寫道：「當國內文學批評界對上世紀的各種文學批評理論如數家珍的時候，上述藝術批評家中的許多人在國內藝術批評

界甚至聞所未聞」。對我們國內藝術批評理論的滯後問題，曾有學者談到過，所以當我讀到沈語冰的這段文字時，立刻意識到這是一位廣博而清醒的學者。

文學學術界對於理論與方法的不滿，大約始於上世紀80年代初，這種不滿很快就變成了對西方20世紀文學批評方法的引介。記得當時走在學術前沿的，一是中國社會科學院外國文學研究所的王逢振，他在社科院的一份內部刊物上撰寫了一系列文章，介紹西方現代批評方法，例如結構主義方法等。二是江西師範大學一位名不見經傳的年輕學者傅延修，他編了一部頗有分量的文集，介紹西方20世紀的文學批評方法，也是內部出版。到80年代中期我研究生畢業時，對西方現代文學批評方法已有初步瞭解，但那時轉向研究藝術批評，卻吃驚地發現，我們的藝術理論界對西方的藝術批評理論和方法所知甚少，更乏系統。美術界對西方現代藝術理論的引介，主要是在八十年代中後期，各美術出版社開始出版翻譯系列，但由國內學者自撰的理論專著卻幾乎沒有。到了九十年代，有些學者開始撰寫關於西方現代藝術理論和批評的專著，但多是介紹或述評性的。在這樣的背景下看，由於沈語冰的《20世紀藝術批評》不僅是引介西方理論的，而且還是研究性、批判性的，所以這部書具有原創的學術價值。

但是，這部書並不止於此。我在閱讀中注意到，作者在整體構思中有著清醒的歷史意識。我曾經參加過他人主持的比較文學史和歐洲小說史的撰寫，所以對這類著述的整體構思和歷史意識問題相當敏感。沈語冰的專著，雖未以「史」相稱，但從20世紀初的羅傑‧弗萊到20世紀末的亞瑟‧但托都有論述，並以現代主義藝術理論的發展為敘述主線，將後現代主義置於現代主義的語境中進行闡說。在此過程中，作者一方面

構築了歷史的整體框架，另一方面又避免了一般性批評史著對理論家的羅列和轉述，從而有充足的空間來探討重要的理論問題。

所謂歷史意識，是指對某一歷史時期之批評理論的總體認識，並在歷史的發展時序中把握某一理論或方法的來龍去脈和生存邏輯，尤其是該理論與其他理論的承續或互動關係。在沈語冰的《20世紀藝術批評》中，我們可以看到，20世紀西方藝術批評的歷史主線，是從現代主義的形式主義出發，發展到20世紀後期而出現後現代主義思潮和反後現代主義傾向。作者說他圍繞著現代主義、歷史前衛藝術、後現代主義這三個關鍵術語從事寫作。也許，這是一種黑格爾式歷史主義「目的論」的書寫，但是，20世紀已經過去，沈語冰不是用「目的論」去預測未來，而是從過去的歷史中總結了西方藝術批評史的發展線索，而這也是西方當代學者們多數所持的觀點。

那麼，在這一切中，沈語冰有沒有自己的觀點？大體上說，他的觀點是反對後現代主義，以及對西方後現代思潮流行於當下的中國美術界所表現出的毫不妥協的批判。如前所述，我本人在90年代寫過不少關於西方後現代藝術的文章，但是，當我在90年代末將這些文章統合成書並出版之後，我對後現代主義已不再敬畏，而對中國當代藝術中模仿西方後現代的拙劣現象，更是深惡痛絕。也正是在這一點上，我對沈語冰的著述情有獨鍾。

4 河清

早在十多年前，我就讀到河清的《現代與後現代》一書。在開篇處，我被他寫給母親的獻辭所打動，在末尾處，又留意到他對西方社會的不滿。記得書末寫他在北美的旅行所見，說沿途的森林被酸雨所毀，只剩下白骨般的樹幹。我當時覺得作者有點悲觀，因為毀於酸雨的森林

在北美並不太多，而且這也不獨北美才有。大約是90年代前期，河清到蒙特利爾參加一位友人的畫展開幕式，我在畫廊與他有一面之交，但並無什麼交談，所以他給我的印象，仍有悲觀色彩。

今夏與河清相晤於西湖畔，無論是在颱風和暴雨中慢飲龍井，還是在落日的餘暉中品嘗西湖美食，我都看到一個既會做學問又懂得享受生活的入世的河清。這入世中並無悲觀情緒，表現在藝術批評上，便是他執著地著文與人進行學術和批評論爭。不過，河清的論爭並不是他要去挑戰別人，而是他的著述總惹來挑戰，於是他為文回應，以辨明是非。

河清最近的論爭，緣起他的新著《藝術的陰謀》，該書旨在批判20世紀美國的文化霸權，說明國際當代藝術是一種美國藝術。他在書中列舉了20世紀中後期的抽象表現主義，認為抽象表現主義之所以能在歐美大行其道，相當程度上是由於美國中央情報局的操作。河清所批判的是，美國中央情報局以宣揚抽象表現主義來宣揚美國文化，並推廣美國的價值觀，更以其作為冷戰的文化武器。本來，河清所說的，是學界公認的事實，但論爭的要點，是河清對美國文化的態度。挑戰的一方猜測，河清對美國文化的批判，可能有政治企圖，而河清則以「一夜美國人」來譏諷挑戰者，並反駁政治企圖之說。

我沒有同河清討論他的論爭問題，但我對這場論爭自有看法。從個人的審美趣味來說，我欣賞美國的抽象表現主義繪畫，而且我也很清楚，早在美國中央情報局之前，甚至早在第二次世界大戰結束之前，類似於抽象表現主義的繪畫，就已經在美國出現了，例如馬克·托比的繪畫。對我而言，馬克·托比的迷人之處，是他在抽象繪畫中融入了東方精神，尤其是中國書法和文人寫意的筆意。我指出這一點，不是要否認美國中情局的操作和文化冷戰的史實，而是要說明美國中央情報局並沒有去創造抽象表現主義，卻是利用了業已出現的抽象表現主義。

　　國內學術界有人認為，在時下的中國藝術批評家中，河清是後殖民主義理論的實踐者。這話有些道理，因為河清近年的著述，都致力於反對美國的文化霸權。這一學術態度，也解釋了他為什麼要否定美國的抽象表現主義繪畫。在河清看來，抽象表現主義以及中央情報局的操作和炒作，正是美國文化霸權的體現。那麼，河清為什麼會與他的挑戰者發生批評的衝突？我個人認為，原因之一，可能是各人所經歷和處身的「語境」不同。河清早在80年代就到西方求學，遍遊歐美，對西方社會的方方面面都有切身瞭解和感受，他看到了美國文化中的淺薄、庸俗、虛無和破壞性。他的挑戰者們，特別是比河清年輕整整一代的挑戰者，沒有這種親身經歷，因而對美國文化有著盲目的敬仰和推崇。另一方面，這些年輕的挑戰者，一直生活在國內的社會環境中，看到了中國社會的很多陰暗面，因而力圖用自己在想像中虛構的美國式光明，來對抗中國的陰暗。結果，不幸的河清，正好撞到了他們的槍口上。

　　與上述四位學者的交往，拉近了我同國內當代藝術和學術的距離。這四幅速寫像，來自我的個人觀察，確也繆也，還請讀者和當事人批評。

<div style="text-align:right">

2006年7月，南京

上海《文景》月刊2006年11期

</div>

輯二

畫展與畫家

展覽與批評

1 兩個不成熟的敘事

2009年7月29日下午參加「成都雙年展」的學術研討會，作了以下發言。文字稿由鄭荔錄音並整理，此處略有改動，特此致謝。

我事先沒有準備，只能就剛才聽到的發言以及看到的作品，來講一下自己的看法。儘管我沒寫文章，但這個簡短的發言，我還是要給它一個題目，這就是「展覽的敘事與作品的敘事」，兩個還不成熟的敘事。

關於「敘事」這個詞，前面幾位先生已經下了定義，並且皮道堅老師也做了闡釋，那麼我在這兒就直入正題。

第一個觀點，展覽的敘事。我要問的是這個展覽敘述了什麼、告訴了我們什麼。通過這個展覽，我看到類似於雙年展這樣一種辦展機制，是私人展覽與公共展覽的結合，是商業與藝術的結合。這樣一種展覽機制，存在不少問題。儘管成都雙年展已辦了很多次了，但從今天這個展覽看，它敘述了一個事實，這就是這樣的展覽機制還不成熟。這是我的第一個觀點。

第二個觀點，作品的敘事。關於參展的作品，我看過之後，把這些作品放到一塊，不是單個的作品，而是把整個參展作品放到一塊，我想問：這個整體敘述了什麼？它告訴我們，展品的藝術語言還不成熟，也就是當代藝術的語言還不成熟。

　　指出以上兩個不成熟，可能會得罪策展人，也會得罪參展的藝術家。但我是從事批評寫作的人，如果我在這兒只說好話，這些話便是廢話。今天上午陳默搞了一個展覽就叫《廢話》。但是我要說兩句我自己認為不算廢話的話。

　　先說第一個觀點，為什麼說這個展覽的機制還不成熟？

　　剛才陳孝信老師說展品中有些作品是「怵目驚心」。按照陳老師的觀點，那是非常好的作品。沒錯，有的作品確實非常好，或者說比較好。但是我看到的大多數卻是平庸的，個別作品非常平庸。平庸到什麼地步呢？平庸到簡直無法相信這樣的作品能夠參加這個展覽。

　　昨天看畫冊的時候，有另外幾個藝術批評家，北京來的，還有成都本地的批評家，我們在一塊翻看畫冊，我們就議論說：「這個作品怎麼能進來？」，例如那些十分傳統的水墨畫。這是一個很簡單的問題，這樣平庸的作品怎麼能夠參展？

　　為什麼我要說這個展覽敘述了類似的展覽機制的不成熟？我相信絕不是我們的策展人看走了眼。大家都相信，我們策展人的水準是沒得說的。那麼他們為什麼會接受這樣的作品參展？這就是我們這個展覽的機制問題。這是一個什麼樣的展覽呢？有人說這是一個二流的全國美展。全國美展是官辦的，是公共展覽。而這個雙年展是私人展覽和公共展覽的結合。結合得好不好？結合得不好，這是我的觀點，因為有不好的作品參展。

　　成都雙年展辦了很多屆了，每一屆主辦方和策展人都要發生一些衝突，而這些衝突並沒有解決。從「世紀之門」到現在，21世紀的頭十年就這樣過去了，這個問題仍然沒有解決。我相信當那些非常糟糕的作品出現在這個展覽的時候，當策展人在選作品的時候，我可以猜測他們的心裏是怎麼想的：「哎呀！這些作品我要不要呢？要吧，不要吧。」最

後決定還是要了。要了之後讓我們一看，大吃一驚，所以我要說，展覽機制有問題，這就是私人展覽和公共展覽的關係沒處理好，主辦方的個人意志和策展人的藝術理念有衝突。策展人一妥協，那些很差的作品就參展了。希望今後這個問題能夠逐漸得到解決。

再說第二個觀點，這些作品敘述了什麼？它告訴我們的是當代藝術的語言還不成熟。注意：我沒有說不成熟，我說的是「還不成熟」，就是說以後會有成熟的可能。為什麼我要這麼說呢？

我只舉一個例子，這個例子就是我們在這個展廳裏看到很多模仿之作。模仿誰呢？模仿的是前些年在中國走紅的李希特，我覺得這是不可思議的。李希特儘管說是一個大畫家，在西方也是公認的大畫家，介紹到中國很多年了，當他前兩年在北京舉辦回顧展的時候，就已經有很多批評家寫文章說：「為什麼中國當代藝術有那麼多人去模仿李希特？」然後李希特的展覽結束了，我們也以為對李希特的模仿已經過去了。可是今天我們在這個展覽會上竟然還看到模仿之作，不是一個、兩個藝術家，而是很多藝術家。有些模仿簡直就低劣到臨摹的程度，另外的則是

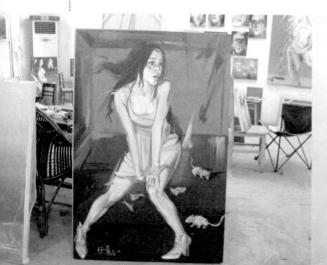

符曦畫室

羅敏　藍石榴

變著花樣模仿。因此，當我說藝術語言還不成熟的時候，我不是說個別現象，而是說這不成熟是具有代表性的。

當1979年「星星畫展」和「85時期」的藝術家拿出作品來的時候，我們說：「你們那些作品都是模仿西方的現代主義」。我覺得情有可原，我們用歷史的眼光看，覺得情有可原。可是十五年二十五過去了，從「85」到現在，我們還在模仿，我只能說這是當代藝術的悲哀。我真不明白為什麼還要模仿，而且不僅要模仿，這模仿之作還敢參展。於是我的結論就是：當代藝術的語言還不成熟。我在此又回到展覽機制上，藝術語言還不成熟的作品能夠參展，也說明私人展覽和公共展覽的結合有問題。

提出以上兩點批評，實在不好意思。

2009年8月，成都

成都《大藝術》，2010年第1期

曾妮繪畫　　　　　　　　　　　　馬晗　《天上的衣服》

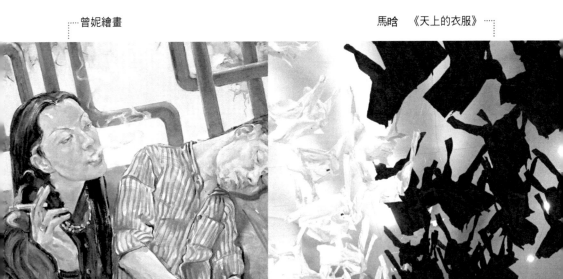

2 女性繪畫的深度與廣度

曾妮、郭燕、符曦和羅敏是成都比較活躍的四位女畫家，她們的近期作品展示了當代女性繪畫的某些特點和傾向，如心理內涵和社會價值，這是其藝術的深度與廣度。

為了見出這心理內涵和社會價值，我們需要將她們的作品放到一起通觀。從心理深度的視點看，曾妮的作品多描繪她自己所親近的朋友圈子，描繪圈內人的肖像和群像，這既是她的親朋好友，也是美術界的師友同仁。從曾妮轉向郭燕的作品，我們會發現畫家縮小了題材範圍，但蘊含卻深入了一步。郭燕畫中的人物主要是她自己的家人，有畫家和她的丈夫與孩子，這些作品表述了畫家的家庭觀念和心理活動。然後，我們再看符曦的作品，發現這個圈子變得更小，畫家專注於個人世界，更深入地描繪和表述女性的內心生活。羅敏也專注於內心生活，但她進一步走向了內心生活裏隱秘的性心理，並用水果之類靜物的超現實外觀作為偽裝。

細讀這四位女性藝術家的作品，我看到她們步步深入，從圈子到家庭到個人內心再到隱秘的性心理。與此同時，我也看到她們的世界在步步縮小。在邏輯學上說，只有外延的縮小，才可能實現內涵的深化。對這四位女畫家來說，這是一種心理深化。不過，如果我們顛倒秩序，從社會廣度的視點出發，先看羅敏和符曦的作品，再看郭燕和曾妮的作品，我們會發現，她們的藝術世界漸次擴大，從隱秘的性心理到個人的內心世界，再到自己的家庭，然後擴展到生活圈子。藝術世界的此種擴展，使她們的作品具有了社會意義和價值。

上述兩個視點帶給我們一個疑問：藝術的深度和廣度是不是對立的？在形式邏輯的層面上講，的確有對立的可能。然而，儘管形式邏輯

可以幫助我們從兩個相對的視點去理解這四位女畫家的作品，但藝術並不是邏輯的而是感性的。在借助形式邏輯的秩序看到了這些藝術家共同的深度和廣度之後，我們應該超越形式邏輯的秩序，來看她們各自作品的心理深度和社會廣度。

曾妮的小圈子作品，在表面上是藝術家生活的再現，流露的是藝術家的個人情緒，包括小圈子內部人際關係的溫文爾雅，以及可能的曖昧。但是，這些作品卻也深入到個人的潛意識中，畫家以描繪白日夢來進行心理探索，其中最值得推敲的是曾妮為郭燕畫的肖像。畫中的郭燕在如夢般的幻境中享受吞雲吐霧的感覺，而這感覺又反過來營造了虛幻的夢境。這幅畫的魅人之處，在於個人幻覺與幻境場景的互動。在這幅畫裏，虛幻世界與真實世界之間的界線模糊了，畫家將我們引入了幽深的潛意識中。

郭燕關注自己的家庭，但她的關注卻有兩端，一端是個人隱秘而幽深的內心世界，不可與他人言，唯有圖像呈現於畫面。郭燕繪畫的另一端正好相反，她超越了個人生活的小世界，越出內心、越出家庭，賦予畫中圖像以社會意義，例如女性身分和家庭關係等社會議題。她筆下的自己、丈夫、孩子、家庭，無論是在紫色的暮靄中飄浮於城市上空，還是棲息於菩提樹上，都具有隱喻的含義。畫上的沉鬱氛圍既可以是假設的情景，也可以具有普遍意義。換言之，畫中的自己、丈夫、孩子、家庭，不一定是她個人生活的寫照，而可能是社會的影射。恰是在這個意義上，郭燕那隱秘而幽深的內心世界，獲得了社會價值。

符曦作品的心理深度，與前兩位畫家完全不同，符曦關注的是身體，這不僅是女性的身體，而且還有女性眼中的男性身體。符曦筆下的身體，無論性別，都是個體的存在。對身體的專注，使畫家有機會去探討身體所承受的外在傷害，並由此而揭示心理的內在傷害及承受力。同

時，畫家誇張地處理身體的外在結構，而這誇張卻是對內在承受力的檢驗，是畫家對心理力量的訴求。在符曦的作品中，我們甚至能看到這一訴求的轉移，例如，畫家用同樣的誇張結構來處理靜物和建築，她借此嘗試內在的心理力量。

羅敏的心理表述借助了隱喻和象徵的修辭設置，她畫的石榴是潛意識的一部分，旨在探討性心理和性意識。在她所畫的藍石榴中，藝術家將石榴切開，在石榴內核的縫隙間，透出一點隱藏的紅色果籽，並借色彩的對比來強化心理意識與視覺感知的衝突。在紅石榴一畫中，藝術家放棄色彩的對比而用單一紅色的視覺衝擊力來盡可能展示這心理意識的壓迫感。在此，羅敏的修辭設置，使她對性心理和性意識的探討，不局限於個人，而成為對一代人甚至一個社會的隱喻和象徵。

成都的四位女畫家各不相同，但把她們放到一起看，其作品卻見證了當代女性藝術的心理深度和社會廣度，這是她們四人之藝術的價值所在。

2009年3月，蒙特利爾

上海《四川女畫家畫展目錄・序》，2009年

3 自然的力量

四川大地震過去半年了。

大地震剛剛發生後，全國各地的藝術界立刻就行動起來，發起了各種形式的辦展救災活動，例如義賣募捐，這是出自藝術家內心的真誠活動。那時的作品，有些以地震為題材，但大多數卻與地震無關，因為不少藝術家還來不及思考怎樣處理地震題材。對於在成都和四川地區的藝術家們來說，這個問題有所不同：地震離自己太近了，反而難以找到藝

術的切入點。這不僅是空間和時間的近距離，而且更是個人情感的近距離，是自己與災區親朋好友的心理近距離。要在這樣近的距離內以藝術的方式處理這樣大的題材，藝術家們的確感受到了一種空前的壓力，一種超越藝術的心理壓力。

面對這樣的壓力，藝術家們很快進行了自我調整。於是，在稍後舉辦的有關地震的藝術展覽中，我們發現了一種現象，這就是畫照片。川內川外的許多藝術家，都親身到地震災區去參加過抗震救災活動，同時也拍攝了大量紀實照片。那時候，不少藝術家都根據自己所攝的照片來繪製作品，無論是臨摹還是改畫，都透露了一種下意識的策略和目的：用畫照片來代替思考。

對於近距離的藝術家來說，思考地震是件痛苦的事，感情和心理都不易承受，於是，不自覺的回避就成為一種不得已的選擇。在這種情況下，那些根據紀實照片繪製的作品，便僅僅是對災區實景的一種簡單再現，是對救災活動的一種表面描繪，這當中缺少了深入思考的環節，缺少了個人的元素。

就藝術的外在呈現而言，這種直接為現實服務的寫實繪畫，與過去的宣傳畫有或多或少的相似之處，二者都直接來自現實、二者都直接服務於某個現實目的、二者都沒有經過必要的思考、二者都談不上藝術語言的提煉。當然，二者也有區別：抗震救災的繪畫，是出自藝術家的真情實感，而不是受命於人。

這一區別是重要的，正因為這一區別，藝術家們才有可能在以後繪製出較好的作品。這樣的作品需要思考，思考需要時間，而時間能夠提供感情和心理的沉澱，時間的距離能轉化為空間的距離，使個人的思考，擺脫情緒和心理的障礙。

四川大地震過去半年了。

　　這半年中，藝術家們冷靜了下來，時間的距離使他們得以沉澱自己的情感和思考，使他們的內心相對平和，使他們可以在自然災害的語境中，思考更多的關於人的問題，以及關於藝術的問題。於是，我們看到了這個展覽：《震·撼——面對自然的力量》。

　　參展作品的共同主題，是大地震後的精神重建、生活重建與生產重建，是大災難中人格精神的崛起，是大自然對人的自然存在、社會存在、人與人之關係的考驗。在具體作品中，這一主題延伸為藝術家的思考：人與自然的關係、人的生存狀態、人類的責任、藝術的責任、藝術家的個人責任。正是在這樣的意義上，此次展覽關注大地震對人心的震撼，也關注人的精神對大地的震撼，更關注藝術和藝術家之人格力量的震撼。也正是在這樣的意義上，這個展覽關注藝術家所面對的自然力量，更關注藝術家在面對自然力量時所表現出的個人的人格力量。

　　藝術家們的思考，都是個人化的思考，參展作品的風格也就不拘一式，但都以個性化的藝術語言，而貼近當代社會和個人生活，並具有我們這個時代之獨特的思想性和當代藝術的獨立性。我們在展覽中看到，過去那種紀實攝影般的客觀再現式作品消失了，代之以藝術家用個人的雙眼所觀察到的震災情形和救災活動。葉強和胡峻滌力圖通過具象繪畫來追求抽象效果，使藝術家個人的雙眼所見具有普遍價值。郭燕和董重則通過具象繪畫來追求超現實效果，使藝術家個人的雙眼所見具有象徵意義。即便是直接描繪地震災難，藝術家們也大多專注心理圖像，探討災難在內心中的呈現方式。李強筆下的大火，其實是藝術家內心的烈焰，而何工則用相對冷靜的眼光，來審視這內心之火。面對這樣的圖景，藝術家之人格的高蹈，轉化為普世的憐憫，丁建平和黃峻的作品，就表現了這憐憫之情的人格親和力。

這就是說，藝術家們在面對災難時，放棄了照相式的表象寫實，他們將客觀的紀實，轉化為主觀意識，其中的烏托邦幻象，實為內心的期盼。在此，烏托邦並非一個不切實際的虛幻圖像。如果說王志和田亮在主觀意識裏偏重災難圖景，那麼張傑和翁凱旋便描述了從現實災難向意識幻象的轉化，而奉家麗和蕭喆洛則藉幻象意識來表達了藝術家對個人出路甚至人類未來的不同求索方式。齊韻瑤筆下的人物閉上了雙眼，這是藝術家的內心自審，暗示了自審的不確定和不可知。魏言的人物也閉上了雙眼，這也是藝術家的自審，不過，這是對變異了的內心花園的自審。換言之，藝術家們內心深處的幻象，是大災難之後的心理圖像。也許，尹朝陽和王琳的作品，用抽象的語言來講述了這內心花園的變異，而大衛・基爾斯坦則以美麗的女鞋，而在抽象與具象之間行走，他在這花園中尋芳獵豔，描繪他個人的內心幻象。

當然，這些遠不是展覽的全部。川內川外的藝術家們通過大地震所看到、所感受、所思考的，還有很多，就如大家在展覽會上所見，作品遠不止這些，藝術家也遠不止這些。不用說，藝術家們在面對自然災難時，內心中湧起的人格力量，遠不是文字所能傳遞的。於是，藝術家繪製圖像，探索內心幻象，而時間的距離和心理的沉澱，則使他們的作品成為一種思考。

四川大地震過去半年了，這個展覽是藝術家們半年後的奉獻。

2008年11月，蒙特利爾

成都《自然的力量畫展・前言》，2008年

4 歷史語境中的四川當代美術

　　巴黎3AW畫廊要在歐洲的藝術之都首開四川當代藝術展《根源》，面對參展藝術家和作品，我們有機會重新思考當代藝術在四川的歷史價值和當下意義，並在此語境中觀照四川當代藝術的發展和現狀。

　　早在20世紀中期，四川美術就表現不俗，不少畫家專注鄉村題材，以個人的親身體驗，去表達集體意識和時代精神。那時的藝術受制於官方政治，但藝術家們對鄉村生活的體驗，卻超越了一己感受的局限，從而使個人的生活感悟，能以非個人的藝術方式傳達出來。到了70年代末和80年代初，四川的第三代畫家脫穎而出，他們也以個人的生活體驗為基礎，但超越了個人視域，將個人的記憶同民族的記憶整合起來，使他們的作品因此而更具有歷史反思的價值和那個時代的批判意義。這代藝術家以鄉土繪畫和傷痕藝術之名，將四川美術推到了中國美術的前沿。隨後，到80年代中後期，以及90年代，四川的前衛藝術也在觀念和形式等方面有了進一步拓展，並在某種程度上引領了中國當代美術的潮流。進入21世紀，在全球化和經濟一體化的世界大潮中，四川美術再次異軍突起，並再次成為中國當代藝術的發展先導。

　　當代藝術這一概念，不僅是時間意義上的，也是觀念意義上的，其要義是對往日的藝術思想和同時代占統治地位的藝術思想進行質疑和挑戰，並嘗試一種具有批判性的藝術觀念和具有開拓性的藝術方式。在這樣的意義上說，21世紀的四川美術，不僅引領了中國當代藝術，而且以中國當代藝術之名，進入了國際藝術。

　　在21世紀的全球化和經濟一體化語境中，文化也出現了全球化傾向，這不僅是好萊塢大片和美式流行音樂影響甚至主導了世界各地的文化潮流，而且更主要的是將商業化經營引入了文化領域。對中國當代藝

術家們來說，藝術市場成為藝術的試金石，在市場的成功便意味著藝術的成功。儘管不少學者和藝術家們對這一現實表示了疑問和不滿，但市場經濟的強勢力量，卻毫無疑問地控制了當代藝術生產，操縱了當代藝術的趨勢。

其實，歷史地看，即使在帝王時代、教會時代和貴族時代，藝術也不是純粹的高蹈文化，而是受命於人，受制於人，故稱工具主義。在西方，自從新興資本主義生產模式於文藝復興時代出現，市場經濟對於藝術便愈來愈重要。在中國，早在南宋末期藝術就被用於經濟目的，到了明清兩代，市場經濟的雛形出現於中國文人藝術中，當時的菁英文化與市場經濟有了密切關聯。經過19世紀和20世紀的歷史過程，在21世紀，如果我們用歷史的眼光去看待中國當代美術，並以市場因素作為一個判斷砝碼，那麼我們就不難發現，四川當代藝術以其市場價值而在中國當代藝術中佔據重要地位，並借中國的整體經濟力量，而在國際藝術中佔有了一席之地。

當然，四川美術最重要的價值，說到底還是其藝術價值。在歷史和思想價值之上，在市場和經濟價值之上，藝術價值是我們觀照四川當代藝術的最重要方面。這次參加《根源》展的藝術家們，即在相當程度上展示了四川當代藝術的成就。

八位參展的藝術家中，何多苓及其繪畫，具有可參照性，透過這位藝術家，我們可以認識其他藝術家的方方面面。何多苓進入中國藝術視野，是在20世紀70年代後期，他那時的作品，稱知青美術，而知青美術則為隨後中國美術的蘇醒提供了個人經驗的準備和積累。80年代初，第三代畫家異軍突起，他們從重慶和成都直入北京，各地也遙相呼應，其藝術成就蔚為壯觀。何多苓以接連不斷的鄉土題材和知青題材繪畫，以對文革的思想反省和對往昔生活的追懷，而成為第三代畫家的領路人。

在反思和懷舊的同時，何多苓也嘗試藝術的未來，他在形式和技法上，先借鑒美國的鄉土藝術，以其詩意傷感之情，感染了整整一代人。緊接著，他在視覺形式的設計方面，關注對象的輪廓線對空間和時間的分割，從而建立了他自己的藝術結構，這就是用淡雅的詩意，來掩映深沉的情感，並以嫻熟而天然的筆法，不經意地塗抹出哲理的偽裝，既造成了審美距離感，又富於人性的親和力。

三十餘年來，何多苓繪畫的題材、思想、形式、技法都在發展變化，四川後起的藝術家們，也呼應了這一發展和變化。無論與何多苓的藝術相距是遠是近，他們都一起構建了四川當代藝術的一個生態景觀。在楊千的藝術中，我們可以看到他於80年代初剛入道時借助歐洲現代主義理念而繪製的唯美繪畫，但到西方直接接觸了國際當代藝術後，他發展了自己的藝術語言，從唯美形式向觀念藝術轉進，並出入於繪畫，在架上架下進行觀念的實驗。趙能智比何多苓小了20歲，比楊千小了十歲，當我們一併觀照這三位藝術家的作品時，會獲得一種有關藝術演進的意識。趙能智的作品，從圖式和觀念切入，描寫當代人的心理意象，他沒有傷感，也沒有唯美，只有潛意識裏的夢魘，將我們時代的病疼，赤裸裸地呈現出來，喚起了我們的驚恐和不安。在此，何多苓、楊千、趙能智三位藝術家，似乎構建了歷史的連環扣，不僅向我們展示了中國當代藝術30年的歷史線索，也為我們描述了現代人在商品社會裏的文化處境：物理空間和精神空間越來越小，藝術家不得不步步退入自己的靈魂深處，在那裏虛構一片幻象的天地。

那靈魂深處是一片怎樣的天地？如果說上述三位藝術家向我們展示的是當代藝術之歷史發展的縱向畫面，那麼，郭燕和邱光平的繪畫，便向我們展示了當代藝術的一個橫向畫面。這兩位畫家的作品，多為內心圖像。郭燕關注的是藝術家與生存環境的關係，她借浪漫的圖式來擴展

二人世界和個人空間的邊界，來追尋精神的自由。邱光平描繪個人慾望的幻想形態，關注個人慾望的表述方式，他借動物圖式和誇張的想像，來寄託自己對力量和人格精神的渴求。

　　林天祿和蘭一向我們展示了當代藝術的另一個橫向畫面，這就是形式感和觀念性的協調。林天祿將形式設計與觀念意識合而為一，在大眾消費時代，獲得了即欣賞又批判的雙重性，為當代藝術提供了一種介入策略。蘭一的策略也在於形式與觀念的雙重性，但是，與林天祿的工藝特徵不同，蘭一的特徵來自平面設計，同時又引入科幻形式的想像因素，以及新媒體制作技術，從而擴大了自己的藝術領域。這兩位藝術家的作品，不僅向我們提示了當代藝術的過去，更提示了當代藝術的一種可能的未來情形，從而在消費社會和流行文化時代，具有了藝術的前瞻性。

　　在參展者中，熊文韻的藝術可供多重解讀，其作品既有形式感，又有寫實性，但在觀念上說，則以環境主義意識而進入當代藝術領域。環境和環保是一個公共話題，熊文韻在這公共話題中，暗含了個人的主題，那就是借探索外部世界來探索自己的內心世界。蕭克剛也是一位借外在世界來探索內心世界的藝術家，他在向內心深處尋找藝術空間時，也許是走得較遠的一位。何多苓說蕭克剛的生活態度是與世無爭的淡定。其實他的繪畫也很淡定，但卻以激情奔放的運筆為外觀。蕭克剛在淡定中追求藝術的純淨，他著迷於繪畫性，其筆下的花卉、靜物、景物、人物，並非流行圖式，也無刻意的神秘隱喻，而是藝術家對運筆力度的體驗和享受，是運筆過程中個人精神的外化。熊文韻和蕭克剛的作品，展示了當代藝術的又一個橫向畫面。

　　在中國當代藝術之發展演進的歷史語境中，四川藝術家們所展示的上述橫向畫面，是中國當代藝術的一個現狀，四川當代藝術也因此而成為中國當代藝術的一個重要部分，並在相當程度上引領著中國當代藝術

的方向。這一切，正是四川當代藝術的歷史價值和當下意義，也是這次
展覽的價值和意義。

<div align="right">

2008年8月，成都

巴黎《四川當代藝術展・前言》，2008年

</div>

5 筆觸的力量

　　表現性繪畫的力量，來自藝術家運筆的力度。西方表現主義與中國
文人筆墨在此遙相呼應，二者既注重用色用筆的視覺形式，又注重內在
情緒通過筆觸而自然流暢。在今天，表現性繪畫以運筆來傳達個人的心
態和情緒，通過形式傳達心理資訊，筆觸的力量遂成表現性繪畫的撼人
之處。

　　20世紀早期的歐洲表現主義繪畫，起自藝術家們對法國印象派和後
印象派之自然主義方法的反叛。1911年，巴黎畫派的早期現代主義者們
在德國舉辦畫展，喚起了德國一批年輕畫家的覺悟和焦慮。這些德國畫
家在法國野獸派作品中，看到了個人內心激情的強悍，於是，他們從客
觀的外在世界，轉向主觀的內心世界，專注於用畫筆表現個人的情緒和
心態。

　　然而，表現主義不僅僅是美術史上的一個具體流派，而且更是一種
藝術傾向和人文精神，不僅存在於20世紀初的歐洲，也存在於中國繪畫
的昨天和今天。八百年前的宋末元初，當南宋遺民畫家隱入禪林後，他
們將個人的焦慮，化作狂放不羈的筆墨，以無言的禪來表達無盡的意。
玉潤在《瀟湘八景》中用大潑墨來消散山水之形，又以無形的禪意來凝
聚內心的精神力量，其藝術成就，讓我們後人高山仰止。同時代的禪僧

畫家牧溪，明代徐渭和清初朱耷，也莫不如此，他們都讓個人的心理焦慮，在筆下激情奔湧，他們以自己的筆墨力量，為中國美術史奉獻了無與倫比的傑作。

20世紀初，西潮東漸，歐洲的表現主義與中國文人筆墨相碰撞，造就了一代人的表現繪畫。到20世紀後期，西潮再次東漸，歐洲的新表現主義與中國當代精神相碰撞，造就了中國當代藝術中的表現性繪畫。

不過，歐洲的新表現主義，是西方後現代時期的一道文化景觀，而中國當代藝術中的表現性繪畫，則超越了後現代的大眾合歡與犬儒囈語，而在色彩的流淌和筆觸的運動中，多少帶有觀念的焦慮，這是今日中國表現性繪畫的魅力所在。在《筆觸的力量——中外當代表現繪畫六人展》的作品中，我們可以看到藝術家們對歷史的反思和批判，也可以看到他們對內省深度的開掘，還可以看到他們對筆觸之表現力的探討。這一切都展示了中國當代藝術的一種現世心態。無論是否著意而為，參展的兩位法國和德國藝術家，都向我們提示了西方影響與中國當代表現性繪畫的關係，同時，他們的參展，又何嘗不是藝術全球化的產物？

當我們整體地觀照這六位藝術家的作品時，我們沒有看到西方與中國之間刻意的文化界線，也沒有看到古人與今人之間刻意的時代界線。在這些作品中，我們看到的是一種共同的人格精神，這就是借助筆觸的力量來表現文化人格的內在精神。

2008年1月，蒙特利爾

成都《筆觸的力量畫展‧前言》，2008年

「中國性」的三種模式
——蘇州「中國性」文獻展研討會的發言

　　我一邊聽大家講一邊想我要說的話，給個題目就是〈「中國性」的三種模式〉。這就是說，我通過這個展覽從中看到了模式問題。

　　這個展覽給定的題目是「中國性」，於是我首先想到了我們怎麼理解「中國性」。王林先前說了，前面幾位也說了，「中國性」是在全球化問題中提出來的，因此我想在與之相關的「本土化」問題上說一下，因為全球化的本土化是「中國性」的語境。這裏面有一個問題，就是在全球化的情況下怎麼樣來實施本土化。本土化不應該是抽象的玄學概念，而是具體的做法，這就像國內的麥當勞跟美國的麥當勞不一樣：它已經本土化了。在這個前提下我們提出「中國性」的話題，例如這個展覽。昨天晚上我看了一下畫冊，今天中午又看了展覽的作品。剛才有人說看這個展覽花兩個小時，坦白地說我沒花兩小時，我只是走馬觀花。走馬觀花的好處就是印象最深的作品被記住了。一些作品給我的印象比較深，我從中看見了「中國性」的三種模式。

　　第一種模式來自我看到的一件作品，當時沒有記住作品的名字，也沒記住作者的名字，就叫他「天上的衣服」好了，後來陳默告訴我：作者叫馬晗。那組作品給我的印象比較深，先是視覺效果，然後我稍微想了一下：「天上的衣服」是黑、白兩色的襯衣，從色彩上說，沒有顏色，或者，按中國傳統的說法是黑白兩色。再看這個衣服的樣式，中國

人穿，西方人也穿。在此，沒有色彩，也沒有中國特徵。所以我說：
「中國性」的第一種模式就是沒有中國面貌，沒有中國特徵，它的外觀
不是中國的，而是大家都可以穿的，不管是白衣服也好，黑衣服也好，
老外穿也好，中國人穿也好，都沒有區別。但是在這背後，應該存在著
一個什麼東西。這東西我們等一會兒再來探討。

　　第二個模式來自我繼續看這個展覽，看到陳雲崗的雕塑，「四大畫
僧」，像是銅雕的草稿小樣。這件作品正好提供了一個跟天上的衣服相
反的例子：一看外觀就是中國的，非常中國。作者雕刻的這四個畫家不
僅是中國人，而且是中國老先生的外貌，儘管其中有一個臉是模糊的，
但是我們也能看到這依然是中國人。進一步說，雕塑的衣服的紋路也都
是四位畫家本人的筆墨紋路，雕塑家把四位畫家的筆墨紋路用雕塑的方
式表現出來，所以從外觀上看非常中國。這是「中國性」的第二種模
式，在這種模式的背後，也同樣還應該存在有一個什麼東西。

　　第三個模式不是從這個展覽會上的作品中總結出來的，但我看了參
展作品後聯想到了第三個模式。如果說第一個模式是沒有中國特徵的模
式，第二個是具有中國特徵的模式，那麼第三個模式就是中性的模式。
這中性模式的代表藝術家是誰呢？是英國80年代後期和90年代非常有影
響的一個裝置藝術家，可惜我們國內對他的介紹不多，叫安迪・高茲華
斯。他在下雪天把雪堆置起來，由於時間久了雪會化掉，他就借融雪來
表達自己關於時間進程的理解。在21世紀開頭的5年中，他的影響仍然
非常大，2005年他還在紐約大都會美術館的屋頂做了個巨形裝置。我為
什麼要提到這個人呢？因為他的作品深受中國和日本禪宗思想的影響，
他在日本學了很長時間的禪宗。對參觀者來說，如果不知道這個背景，
就看不出作品的禪意。因此，這種模式給頭兩種模式一個通道，讓我們

通過有中國特徵和沒有中國特徵的兩種模式，到背後去看看都存在有什麼東西。這個英國藝術家的作品讓我們看到了禪宗思想。

那麼，就「中國性」而言，我們的當代藝術家們讓我們看到了一種什麼樣的思想？剛才大家都提到中國元素，這是一個老話題，可是仔細想一下，中國當代藝術家在國外，或者進入國際藝術主流舞台的那幾個人，像徐冰、谷文達，還有幾個人，他們當中沒有一個人能夠脫離中國元素，一旦脫離了，他們就不存在了，就消失了。中國元素過去被稱為春捲，大家都知道，這是給西方當代藝術、給西方的多元文化主義做陪襯的。這樣，我們就需要把中國元素變一變，使他不再是陪襯，而是「中國性」的展現。至於作什麼樣的變化，怎麼樣來變，在這個會議上這麼短的時間內我想不出來，這要花點時間做考察研究和嘗試才能做出來。所以，我在這兒談論「中國性」的三種模式，是想把這個話題提出來，也許以後有機會討論這個話題。我就說這些。

2010年6月5日，蘇州

藝術家眼中的自己

1

在某種意義上說，「藝術家眼中的自己」這個命題，是一個關於視角的命題，此命題所討論的是從何種角度來進行藝術觀照。觀照的對象可以是藝術和文化現象，可以是人、是社會或自然現象，也可以是是藝術家自身。無論觀照的對象是什麼，對藝術家和批評家來說，關於視角的命題都涉及到觀點和立場，涉及到批評方法和藝術語言。

二十世紀中後期的法國心理學家雅克·拉康為我們提供了「凝視」的觀點，認為嬰兒通過凝視鏡像來認識自己。按照拉康的說法，嬰兒在鏡像中不僅看到了自己，還看到了自己屋子的環境和屋裏的其他人，於是逐漸意識到自己存在於他人和他物所形成的環境中，認識到自己同周圍世界的互動關係，並由此而確認了自己的獨立存在。我們據此引申，可以說「藝術家眼中的自己」是一種自審的凝視，其要義在於通過視覺圖像來認識我們的生存環境及其與自己的互動，並在這互動中完成自我確認。

然而，拉康卻忽略了這樣一個事實：鏡像所呈現的，不僅是左右互換的錯誤圖像，而且是一種依賴於鏡面品質的扭曲了的圖像。這也就是說，一個藝術家在自己的眼中究竟是什麼樣子，我們作為局外人是無法知道的。即便是藝術家自己，也無法知道，因為藝術家沒法看到自己。

古希臘時期的思想家歐幾里德曾提出過一個設想，他說，如果在地球之外給他一個支點，他就可以用槓桿撬起地球。問題是，在歐幾里德時代，無人能夠離開地球，而在今天，即便有人離開了地球，這個人也沒有辦法在地球之外設置一個支點，更沒有足夠的力量利用那個支點來撬起地球。

正是由於人類在現實中的無能，才使歐幾里德虛構的設想充滿了智慧和力量的魅力。換言之，人類雖然無能，卻有足夠的想像力，來提出這樣一個美妙的假設。對我們今天的藝術家來說，這個假設的意義和價值，就在於提醒藝術家，也提醒我們普通人：認識你自己吧！

當然，在時下的商業社會和消費文化語境中，「認識你自己」是一個非常流俗的說法，就像當紅歌星用膚淺的詞語和肉麻的音調去說唱古人的深刻哲理，直把先賢的微言大義，惡搞得體無完膚。幸好，歐幾里德的設想，並不僅僅在於自我認識，而更在於提出了一個悖論，一個科學、哲學和藝術的悖論。這個悖論的精妙之處，是商業社會的流行文化無法企及的。

這悖論的精妙，讓人聯想到20世紀前期著名詩人卞之琳的短詩〈斷章〉。全詩就四行，字字璣珠：

> 你站在橋上看風景，
> 看風景人在樓上看你，
> 明月裝飾了你的窗子，
> 你裝飾了別人的夢。

很多讀者都喜歡這首詩那悠遠的意境和玄妙的哲理，因為這幾行詩將詩人認識世界、認識自己和被人認識的互動關係視覺化了。可是，我

欣賞的卻是這首詩的禪機，也即智慧與力量的合一。這無言的禪機，讓我理解了關於螳螂捕蟬的古訓。試想，當螳螂正準備奮力一撲，去捕捉那鳴蟬時，它可曾想到，一隻狡猾的黃雀就躲在近處的樹枝上，正對著螳螂準備俯衝。而那隻黃雀卻又可曾料到，一個小頑童此刻正拉長了彈弓，摒息向它瞄準。或許，看菜園的老頭，此刻也正手握黃荊條，要抽打那糟踐菜園的壞孩子。

這不是達爾文進化論所描述的食物鏈，而是藝術家的自審過程。這過程的每一步，都處處陷阱、險象環生，因為藝術家無法抓住自己的頭髮將自己提起來，無法看見自己。螳螂捕蟬的故事，是一系列互動的故事，卞之琳詩歌的機鋒，也展現了一系列互動的魅力，而藝術家眼中的自己，更是這一系列互動的結果。

儘管藝術家本人和我們這些旁觀者，都不可能知道藝術家眼中的自己是何模樣，但正因為這一系列互動，藝術家對自我的探索便得以推進，我們對藝術家的瞭解也得以推進，而藝術本身的發展更得以推進。

2

在陷阱的險象中步步推進，藝術家和批評家都可以提出同一問題：藝術家在自己的眼中究竟是什麼樣子？然而，這是一個永遠沒有答案的問題，對這個問題的探索，正因為永無答案，才永無止境，也才可以促進藝術家進一步認識自我，促進藝術更進一步發展。這就是阿基米德悖論的魅力。

早在20世紀70年代末和80年代初，中國當代藝術濫觴之際，自我表現成為當時的前衛旗幟，在這面旗幟下產生了整整一代人的藝術。儘管那時的藝術語言大多借自西方，但藝術家們的真誠，卻發自內心。憑了

那種真誠，當時的藝術家和藝術才向世人宣示了前所未有的反思和批判精神，宣示了激動人心的探索精神和對真理的渴求與嚮往。

那個令人難以忘懷的大時代匆匆過去了，今天，我們進入了一個高科技、高消費的商業化時代。這個時代的文化特徵，不再是反思和批判，不再是探索和嚮往，而是媚俗的大眾文化和流行時尚，是對菁英主義的解構和對犬儒主義的崇尚。二三十年的歷史就像大浪淘沙，但淘去的卻是藝術的真誠，是批判的精神和探索的勇氣，而留下來的卻是蠅營狗苟、但求名利的猥瑣之氣。

關於大浪淘沙，一位歐洲文化先賢在談到詩歌的翻譯時曾這樣自問自答：「什麼是詩？詩就是在翻譯過程中丟失了的那些東西。」恕我直言，商業時代之文化翻譯的過程，正是一個大浪淘沙的過程，但卻是去精取粗的反向淘汰過程。我們拭目以看：今日藝術家們在尋找自己的藝術語言的過程中，一味追求時尚，丟失了藝術中最根本的真誠。

我認為，使詩之所以成為詩的東西，並不僅是在語言的橫向轉換過程中失去的，而主要是在讀詩時的縱向歷時過程中，因視角的轉換而失去的。也就是說，語言是強迫人不自覺地轉換視角的因素，而社會時代的變遷，也決定了我們的視角和語言。我們對藝術的判斷，不僅受制於負載作品的語言、受制於觀看作品的角度、受制於我們的閱讀立場，而且更受制於時代潮流、社會風尚、文化觀念和個人的內心意向。這一切，揭示了東西方藝術間存在的文化差異，而這差異的要害，則是文化的誤讀和觀念的誤解。

3

藝術家自審的視角，與批評家闡釋藝術的視角並不相同，二者看問題的出發點也不同，二者的觀點和看法更可以不同。我們並不打算去調

和這二者的不同，但是，我們卻應該在這二者之間，找到一個連接點，以求視覺傳達與藝術圖像的溝通。儘管二者間的連接點不只一個，面對文化誤讀和觀念誤解，我卻傾向於跨文化視角，也就是跨越東方和西方之文化鴻溝的視角。由於中國當代藝術受到了西方現代主義、後現代主義和當代觀念藝術的直接而深刻的影響，而這影響中又無處不存在著誤讀和誤解，因此，跨越文化鴻溝便成為我們推進中國當代藝術發展的一個當務之急。

跨越東西方文化的鴻溝，途徑之一是探索藝術語言。我認為，藝術語言並不局限在形式和風格的層次，藝術語言顯現了藝術昇華的過程，這是藝術家的文化人格和藝術觀念的實現過程，它具有形式語言、修辭語言、審美語言、觀念語言這樣四個貫通一體的層次。

在本體論上說，藝術語言的四個層次，是藝術存在的內部結構模式，或稱藝術的存在形態。在認識論上說，藝術語言的四個層次及語言昇華的觀點，是我們認識藝術的新觀點，也是我們認識藝術的新方法。這又在方法論上給我們的語言探索以新的可能。藝術語言之四層次的貫通，得力於語言的昇華，正是靠了藝術語言的昇華，這四個層次的整體貫通才得以實現。

跨文化的視角也強調歷史意識，藝術語言的昇華與歷史感密切相關。人們常說，應該用歷史的眼光去看待歷史現象，而不應該用今天的原則作為判斷前人的標準。這話聽起來非常辯證、非常公允、非常有道理，但仔細一想卻大謬不然。試問，今人在面對前人作品時，怎麼就會具備前人的眼光？如果不站在今天的立場上看前人的作品，那麼我們對前人的立場究竟瞭解多少？

在這樣的意義上說，「藝術家眼中的自己」這一命題，不僅是一個關於視角的命題，而且也是一個關於藝術語言的命題。這個命題向世

人展現了當代藝術的一種焦慮，這便是我們這個時代對於藝術語言的焦慮。當藝術推進到21世紀，觀念已成為一種形式，而要超越觀念的形式，便是當代藝術家所面臨的一大挑戰。在這種情況下，藝術家迎接挑戰的當務之急，並不是像許多浮躁而膚淺的人那樣去拼命模仿別人的流行語言，而是正視自己、認識自己，在大時代的潮流中，真正瞭解自己，從而把握自己個人化的藝術語言。

<div style="text-align:right">

2007年8月，成都

成都《藝術家眼中的自己畫展・前言》，2008年

</div>

當代騎士的自畫像

　　認識邱光平，是先見其畫，後見其人。其畫，以誇張變形的驃悍之馬而給人以視覺衝擊；其人，就作畫而言，也如一匹悍馬，有著玩命的驃勁。與邱光平結識，方知他是越野車的發燒友，說起悍馬，他一腔激情。

　　對邱光平來說，在當今的消費時代和時尚社會，馬的世界已然成為一個虛幻的往日童話世界，存在於想像和虛構的空間裏。然而，正是因為畫家對馬的一腔激情，那業已消失的世界，才成為現實的避風港，才成為這位藝術家為靈魂的憩息而尋求的最後一塊淨地。因此，無論是今日的悍馬越野車，還是往日童話世界裏的奔馬，這激情，都造就了邱光平的畫，也造就了這位藝術家。也正是在這樣的意義上說，我眼中畫家筆下的馬，才是他的精神自畫像。

　　馬的形象出現在邱光平繪畫中，是最近五六年的事。說到藝術創造，我相信激情背後的靈感，而邱光平畫中馬的形象，便是激情所掩映的靈感產物。激情是可以感受的，靈感卻不可知。我不去探討邱光平藝術靈感的神秘淵源，但激情與靈感一旦有了結果，我就要去看這結果的發展。在邱光平的繪畫中，這就是馬的形象的發展。用結構主義和符號學的眼光看，邱光平作品中的馬，是一個靜止的圖像符號，畫中的其他形象也是靜止的，構成了馬這個符號的語境，並與這個符號互動，產生互文性關係。圖像符號與其語境的並置，造成畫面上的視覺互動，於是，畫中的馬便由靜而動，獲得了生命的活力。這個生命的過程，說起

來像是玄學，其實就是畫家的繪畫過程，是畫家對圖像符號和互文性關係的處理。畫家利用語境而啟動了靜止的符號，構建了可供閱讀的動態視覺文本。

如果我們將一幅作品的繪製過程放大，使其延伸到邱光平的藝術歷程中，我們就可以看到這位畫家的藝術發展的過程。剛開始畫馬的時候，畫家關注馬的奔騰速度，畫中與馬互動的，是飛奔的火車。火車的一往無前和奔馬的駐足嘶鳴，讓我們看到奔馬面對火車所表現出的無奈和無知，畫面上出現了幽默效果。這當中暗含著畫家的反諷意識，即畫家對初生馬犢怕火車的善意嘲笑。在我看來，這是畫家別有心機的自嘲，是作品含義的一方面。

隨後，在邱光平的奔馬繪畫中，火車隱去了，新出現了火把和戰火。如果說馬犢經歷了火車的競賽，現在便到達了火光閃爍的戰場。在馬與火的互動中，過去的幽默感隱退了，畫家所關注的，不僅是速度，而且還有力量，也就是獲取勝利的力量。力量與速度相關，勝利從速度發展而來。這是一種強者精神，應和了畫家個人生活中的奮鬥歷程：他從一文不名的學生，步步走來，成為一個成功的藝術家。

到現在，邱光平筆下馬的形象，有了進一步發展，畫中出現了身披盔甲的稻草人士兵。戰場的火光中出現士兵，應和了藝術家的人生奮鬥，本是邏輯的發展，但盔甲裏的士兵卻是稻草人，卻毫無邏輯可言。這違背邏輯的語境，以生命的空洞和生活的荒誕來反襯了馬的忠誠。在中外文化史上，若說馬被賦予了人格，那麼馬的基本人格就是對主人的忠誠，在象徵的意義上，是畫家對藝術的忠誠。惟有這忠誠，才能應對生命的空洞和生活的荒誕。在邱光平的畫中，正是速度、力量和忠誠，使馬的人格與畫家的人格相通。畫家過去的幽默和自嘲，現在演化成自畫像，這就是畫家的心機。

　　這樣，畫家筆下的馬，就不再是一個單純的動物形象，而是一個蘊含意義的視覺圖像。用英國形式主義藝術理論家克利夫・貝爾的話來說，線條和色彩的特別的組合方式，富有打動人的感情因素，構成「有意味的形式」。邱光平筆下的馬，以其人格化而成為有意味的圖像。邱光平不是一個形式主義者，而是一個幻想家，他虛構的馬，以其人格精神而比真實的馬還要真實，因為他虛構的馬不僅具有情感因素，還有速度、力量和忠誠等理性因素。

　　關於情感和理性，我們閱讀畫中馬的圖像，首先看到的就是經過誇張和變形處理的巨大馬頭，像是廣角鏡裏的圖像。同時，這些馬都在嘶鳴，不管是在火車還是在火光的語境中，或是在稻草士兵的語境中，這些馬都在昂首嘶鳴。無論是駐足或狂奔的獨馬，還是兩匹耳鬢廝磨的馬，甚或是群馬，無一不在仰天長嘯。按照西方原型批評的理論，一個反復出現的圖像，會暗含象徵意義，並轉化為原型。邱光平繪畫中無處不在、無時不有的昂首嘶鳴、仰天長嘯的馬，便是一個具有感性和理性兩個層次的原型，它們不僅不是一個動物形象，也不是一個簡單的繪畫圖像，而是一種感性和理性互動的雙重圖式，一種理想化了的圖式。

　　這圖式的意義，超越了馬的圖像，而以其人格化身成為畫家的自畫像。這幅自畫像，在圖像的層面上說，與唐吉訶德的駕馭「駑騂難得」產生對比。據《唐吉訶德》的譯者楊絳說，「駑騂難得」在西班牙語裏的意義是劣馬，而這劣馬背上自封的騎士，便是那位大名鼎鼎的不識時務的遊俠英雄唐吉訶德。這個人物的可愛之處，是他那智慧的理想和愚蠢的行為，其間的反諷，隱藏著騎士的自嘲，以及在幽默的自嘲中對騎士精神的謳歌。

　　這自嘲和謳歌，讓我們看到了一種人格勇氣，我稱之為當代唐吉訶德的執著。現在，唐吉訶德時代已經遠去，劣馬背上的騎士，被駕馭悍

馬的今日騎士取代，而那昂首嘶鳴、仰天長嘯的驃悍駿馬，則成為當代騎士的自畫像。

　　我相信，這位不識時務的遊俠，必會躍馬橫槍，扮演當代藝術的騎士，去挑戰這個消費時代和時尚社會。

<div align="right">

2008年7月，成都

《邱光平畫集·序》，2008年

</div>

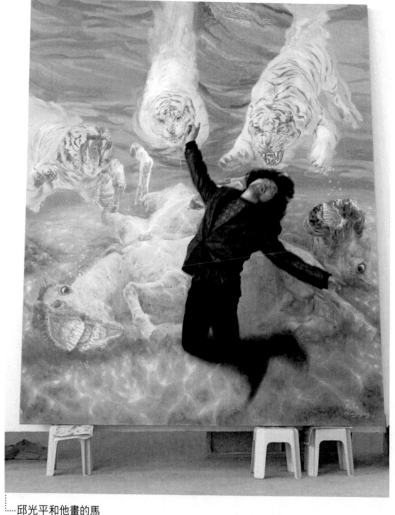

‥‥‥邱光平和他畫的馬

透過浪漫與傷感

　　郭燕是當代美術界新起的女畫家，90年代中期，她畢業於西安美術學院油畫系，現在活躍於成都畫壇，並在各地參展，擴大自己的活動範圍和影響。郭燕近年的作品，多描繪內心意象，化想像、思考、期翼為一體，風格獨特，引起了美術界的關注。

　　我看郭燕的畫，首先被畫中不尋常的內心意象所吸引，那就是漂浮在空中的人，這讓我聯想到俄國現代主義大師夏加爾那些想像力奇特的畫面，既充滿浪漫的情懷，又有傷感的詩意氣質。但是，郭燕與夏加爾的視覺關聯僅是一種表象，所謂浪漫，所謂傷感，在這裏只是一種風格和形式。郭燕的畫來自她所身歷的現世生活，畫中人物相對寫實，而夏加爾關注來世生活，畫中人物在浪漫與傷感中多是變形的。

　　透過浪漫與傷感的表象，我們進一步看郭燕的畫，發現她與夏加爾的聯繫，不是表面的視覺聯繫，而是內在的精神聯繫，那就是力圖超越現世、追求精神自由。郭燕繪畫所展示的是兩個世界，一是流雲飛渡的長空，二是高樓林立的城市，二者都一片幽深，神秘莫測，既給人自由的空間，又限制了人的自由，恰如人心深處的潛意識世界。在這深邃的天地之間，幽然透出一線光亮，那些漂浮的戀人，就在這光亮的天河裏隨波逐流。

　　隨波逐流是人在天地之間的夢遊，是睡夢與清醒之間的潛意識狀態，是一種貌似不自知的自由追求。在這樣的意義上說，郭燕筆下的人

物，與夏加爾筆下那些天使般的來世戀人有了相通之處：執著的追求，隱藏在不經意的瀟灑和散漫中。面對郭燕的畫，看到這一步，我們就得提出一個問題：郭燕畫中的天使為什麼夢遊？其實，這也是藝術家要尋求的答案，而答案就在夢遊者與城市的關係中，在人與生存環境的關係中，在於畫家以睡夢的方式去體驗自己的生存狀態，去追尋歸宿的港灣。

在郭燕的繪畫中，藝術家借睡夢來體驗自己的內心追求。畫面上那些夢遊天使幾乎沒有獨眠者，他們要麼是分床而臥的男女，要麼是同床共枕的情侶或同床異夢的夫妻，要麼是相依而眠的母女，要麼是各自漂浮的家人。在我看來，畫家在此探索和體驗的首先是一種形而下的家庭關係，其中既有相互的依存，也有各自的獨立。然而，畫家的探索也是形而上的，那些漂浮在城市上空的半睡半醒的人，象徵著藝術家永不安寧的遊蕩之魂，既像飛鳥一樣追求內心自由，也如倦鳥那般，在城市的樓群森林裏，尋找棲息之地。

作為生存環境的象徵，畫中下界的城市，多是鋼筋水泥的莽林。無論凌空俯視，還是側面剪影，森林般的城市既為人提供了生存條件，也壓縮了人的生存空間。即便是身臨郊外別墅區的上空，這種欲迎還拒、欲拒還迎的環境，都透露出環境對人的態度，以及人對環境的認識。如前所述，畫面上的天際線，都無一例外地在黑暗的茫茫天空和陰森的大地間滲出一絲清冷的晨光，向我們提示了半睡半醒的神志狀態。這就是說，在時間和空間的兩個維度上，在物理和心理的兩個領域裏，這狀態都向我們這些看畫的人，提示了理智與本能的碰撞，提示了嘗試和思考的對接，提示了探索和追求的承續。

面對郭燕的繪畫，在有了上述解讀後，我需要做一點理論的闡述，主要借用英國當代精神分析中的「母嬰關係」概念，以求哲學的歸納。在心理學意義上講，母嬰關係影響甚至決定了一個人的心理發展和社會

存在。在社會學意義上講，母嬰關係可以延伸為個人與家庭的關係、個
人與群體的關係、個人與社會的關係，也可以延伸為人與自然的關係。
這種延伸，是一個從形而下到形而上的過程。在藝術心理學和藝術社會
學的意義上說，女畫家筆下的母嬰關係，是對自由程度的嘗試，是對精
神自由的體驗，可以演繹為諸多家庭關係，如夫妻關係、婆媳關係、母
子關係等等。實際上，畫家本人的家庭角色是變化著的，她既扮演孩子
的角色，也扮演母親的角色，既尋求保護，也給予保護，既尋求自由，
也探索自由的限度。這當中的要義，是個人與生存環境的互動關係。

　　在這樣的關係中，個人的行為，是為自己尋求合適的生存位置和
足夠的自由空間。母嬰關係是藝術家在心理漂泊的過程中對歸宿感的尋
求、嘗試和體驗，相對於這樣的體驗，往日藝術理論中的所謂再現客觀

郭燕畫室⋯⋯

世界、表現主觀世界、探索純粹形式之類說教，便顯得蒼白無力。這時，唯有體驗，才觸及了藝術作為心理治療和協調機制的要義。因此，我們看郭燕的繪畫，不必去看她再現或表現了什麼，而應該去悉心感受這位藝術家的內心體驗。

藝術家的體驗，重在自身內審的心理圖像，因而在畫面上，人物外在的面部刻畫便相對簡約甚至模糊，藝術家關注的是個人化的歷史意識的心理表述。批評家們當然可以用女性主義理論和方法來解讀郭燕的藝術，然而在我眼中，這位畫家對母嬰關係的體驗，是女性的但不一定是女性主義的，因為畫家所關注的，是女性作為人所面對的生存環境和社會關係，而不是固執地一味強調女性的性別政治。這就像母嬰關係中的母親，她代表了人的生存環境而不一定非得是具體的母親，嬰兒代表了這個環境中的個人而不一定非得是具體的嬰兒，而一位女性藝術家借助繪畫來體驗母嬰關係，則在她想像、思考和期翼的心理過程中，化為對個人的生活歷程及其社會存在的視覺表述。

從郭燕的繪畫作品中退出來，面對面與這位藝術家交談，我看到的卻是另外一個人，一個溫文爾雅、安靜秀氣的女畫家。但我相信，畫家的內心世界是不安寧的，正如那天地間透出的一線亮光，正如那些陪伴著夢中天使一道漂浮的流雲，畫家的內心深處，激流洶湧。這激流，既像冬天封凍的山溪，在冷靜的冰面下奔騰不息，也像火山爆發的岩漿，最後凝固成安詳的熔岩。

這一切，就是我眼中郭燕的藝術，在浪漫和傷感的表象之下，內心裏奔湧著對精神自由的執著追求。

2008年7月，成都

《郭燕畫集・序》，2008年

一個異類藝術家

1

　　去年的某一天在蒙特利爾逛書店，見到一部兩卷本的世界當代藝術史，是德國「達森」美術出版社的新著。由於這家出版社在歐洲和北美藝術界影響很大，其出版物通常都是名家名作，學術檔次和讀者口碑都很好，所以我買下了這部美術史著。

　　這部書原是德文版，後譯為英文進入北美書市。翻開書，見裏面有一章專門闡述中國當代藝術，在多元文化和文化全球化的當代語境中，論及了今日中國幾位活躍的藝術家，戴光郁也在其中。見戴光郁入了世界當代藝術的史冊，再看書中所附的插圖，有《毛夢露》等數幅，我自然很高興。這不僅是因為戴光郁是我的老朋友，也因為我與他的這幾幅畫，有一點瓜葛。

　　十五年前我在蒙特利爾學習美術理論時，因為查閱資料而發現了西班牙超現實主義大師達利的《毛夢露》一畫。在這幅肖像畫中，達利將作為政治家的毛澤東和作為偶像明星的夢露幻化為一人，暗藏了他們以自身力量而改變世界的政治寓意，也表達了藝術家對流行文化的看法。念其立意構思的智慧，我複印了這幅畫給戴光郁。那時候，我正在為國內的幾家藝術刊物撰寫一系列評價西方後現代的文章，向國內讀者介紹西方當代美術的現狀，也關注國內美術界的現狀。達利處在後現代之

前，他的藝術手法，對後現代有相當啟發。90年代初，戴光郁借鑒後現代的藝術理念，在自己的繪畫裏，挪用了達利，在與達利完全不同的歷史時期和地緣環境中，表達了自己獨特的政治歷史見解和社會文化態度。

那時候我同戴光郁經常通信，討論當代藝術所面臨的問題。結果，在這部世界當代藝術史著所附的一件戴光郁作品中，我看到戴光郁用了一個信封，上面寫著我的通信地址。在另一幅畫中，他還用了我拍的一張旅遊快照。戴光郁的挪用和拼貼方法，可以追溯到杜尚對現成品的使用，以及繪畫和拼貼的合成。不過，我真正感興趣的，是他的藝術方法中潛在的歷史意識。我知道他出生於歷史學家之家，他在作品中透露出的歷史敏銳，與他早年的家學有關。

2

戴光郁能進入世界當代藝術史並非偶然。從20世紀中國美術發展的角度說，20多年前，正是國內美術界的85新潮時期，那時戴光郁就在四川發起了「紅黃藍畫會」，成為四川和成都地區前衛藝術的一位重要領頭人。

當時戴光郁主要從事架上繪畫，探索怎樣突破現實主義的教條。其時，西方現代主義在中國美術界剛被接受，在這樣的歷史和藝術環境中，戴光郁著迷於超現實主義的神秘感和表現主義的激情，並在這兩個角度的切換中，探討中國的歷史文化傳統，創作了一系列有價值的作品。

到80年代末，戴光郁的繪畫已經從具象轉為抽象，他在具象與抽象的轉化和互動中，探索觀念的表達方式。1989年2月，戴光郁到北京參加了中國當代藝術史上最具歷史意義的大型展覽「中國現代藝術展」。這個展覽是對中國85新潮美術的歷史總結，而戴光郁的參展作品，也可

以看成是他對自己的一個階段性總結。一年以後，1990年在成都，戴光郁與幾位同道者又組織了「OOO9O」畫展，這是89後全國第一個現代藝術展，因而具有特別的歷史意義。當時我還在成都，有幸參加了開幕式，見證了這個展覽的成功。這兩個重要展覽，完成了戴光郁的藝術轉型，他此後便專注於觀念藝術活動。

　　戴光郁的藝術早就被介紹到了西方。還在80年代後期，他的作品就在德國參展，並發表於當時西德的藝術刊物。1993年，我在加拿大蒙特利爾也為戴光郁組織了一個展覽。90年代初是北美經濟蕭條的時期，藝術市場低迷，畫廊不願舉辦國際性展覽。但是，蒙特利爾一家很有影響的畫廊，別具眼光，對戴光郁的繪畫情有獨鐘，在經濟不景氣的情況下，仍然為他舉辦了展覽。蒙特利爾的英文和法文媒體，也對展覽作了積極報導和正面評價。自此，戴光郁的藝術更多地曝光於國際舞台，他甚至在1994年應美國國家新聞署的邀請，到美國訪問，進行文化和學術交流活動，我有機會同他在紐約相會，並陪他參觀了紐約的幾個美術博物館，向他介紹美國的當代藝術。

北京798的戴光郁作品⋯⋯

3

　　一般說來，今日的藝術樣式，大體上有繪畫、雕塑、裝置、視像、行為之類。前兩者屬於傳統樣式，後三者屬於當代樣式。在傳統的樣式中，通常有具象和抽象兩大類，其中又有再現、表現、觀念等不同傾向。戴光郁在探索架上繪畫時，涉及了再現和抽象這兩大類的幾乎所有傾向，並最終找到了觀念的表述方式，從而完成了由傳統藝術進入當代藝術的重要轉向，逼近了當代藝術的前沿。

　　同時，戴光郁更深地切入了當代藝術的三種樣式。上個世紀90年代初，他在從事架上繪畫時，便開始了裝置藝術活動。那時的活動，一是帶有強烈觀念性的新水墨實驗，二是嘗試裝置藝術的觀念語言。到了90年代中後期，戴光郁嘗試在裝置中加入視像因素，或者說他用視像作品來構成新的裝置。再後來，藝術家自身也介入到裝置作品中，並就此自然而然地走向了行為藝術，借助自己的身體表演來傳遞觀念。在21世紀，行為藝術成為戴光郁的主要藝術方式。

　　從哲學本體論上說，我認為藝術作品的存在方式，是若干語言層次的貫通。無論是傳統的還是當代的樣式，藝術作品最外在的語言，是墨、色、線、形、光影、構圖、節奏等表面形式，我稱之為形式語言。若深入一步，便是修辭語言，指藝術家的表述方式，如挪用、戲仿、並置之類。然後是審美語言，如古典的意境概念和當代的反諷概念，以及圍繞這些概念而生成的藝術世界。最後是觀念語言，也就是一件作品所要表達的意見，不管這個意見是隱晦的還是直白的。形式、修辭、審美、觀念這四個層次的立體貫通，便是一件藝術作品的存在方式。換言之，藝術存在於這四種語言的貫通之中，藝術語言有形式、修辭、審美、觀念這樣四個貫通一體的層次。

　　從藝術批評的方法論上說，我在這四個層次上看戴光郁的作品。無論是繪畫、裝置、視像還是行為，戴光郁的作品在每一個層次上都是探索性的，這是他30年藝術生活中的最難能可貴之處。

　　我特別喜歡戴光郁一以貫之的水墨試驗。在形式的層次上說，他於80年代末期開始對水墨的潑灑等抽象形式感興趣。後來他超越平面繪畫，在90年代初將水墨引入裝置和視像作品，使自己的試驗得以從形式上升到修辭的層次，並在裝置作品中，用水墨營造出了他個人的審美世界。到90年代末，戴光郁又將水墨引入行為，使自己的水墨試驗，通過形式、修辭和審美的層次，而達於觀念的層次。到21世紀，戴光郁的水墨實驗，在行為表演中，已趨成熟，成為他表述觀念的主要方式，獲得了當代藝術界的認同。

　　今天，中國當代藝術已經不再具有當年那種探索性和批判性，在後現代之後的全球化經濟大潮中，當代藝術圈子已經墮落成了一個徹頭徹尾的名利場，那些流行的藝術家見錢眼開，藝術淪落為庸俗的時尚。在這新的社會條件下，戴光郁仍然執著地追求藝術，不斷地進行著從形式到觀念的探索，這使他成為當代藝術中的一個異類藝術家。

<div align="right">

2007年3月，蒙特利爾

《戴光郁畫集・序》，2007年

</div>

七位藝術家

1 彩墨與油色

溫人萱的風景和花卉所描繪的，不僅是她雙眼所見的世界，更是她內心所感的世界，以及她思維所想的世界。觀摩這些畫，我們不只是在看風景和花卉，而且是在體會她的情致和心思。無論是國畫山水還是油畫靜物，無論是彩墨還是水墨，我們都能從她的畫中看到畫家內心世界的豐富和細膩。

畫家平日面對的世界，是一個客觀的自然世界，類似於唐代詩人王昌齡所說的「物境」。對這個世界的觀察，體現於畫家的描繪。溫人萱的描繪細緻而灑脫，她將強烈的色彩同柔和的水韻相結合，在揮灑中求取色彩的豐富和韻律的婉轉，例如她對深藍色和橙紅色的使用，在對比中追求協調，給人深厚之感。

溫人萱用中國的彩墨和西方的油畫去處理同一題材、表達同一主題，其實是以兩種眼光、從兩個不同角度去感受這同一世界。這當中，不僅存在著媒材的區別，而且更存在情感和體驗的區別。我們看她筆下的枯荷，既有彩墨的濃重色蘊，又有油畫的厚重勁挺。在此，荷的「物境」展現了畫家內心的「情境」。

在物境和情境之後，王昌齡的三境中還有「意境」。溫人萱的山水，除了中國與西方的兩個空間維度，還有古代與今天的兩個時間維

度，這就是古代的文人精神和當下的人文精神。就前者而言，她對石濤
自有一番理解，並在苦瓜和尚的用筆用墨中，把握了古代文人畫家的禪
意。儘管這禪意只可意會不可言傳，但畫家能夠理解古人的觀察、思維
和表述的要義。就當下精神而言，我們看她筆下那些氣象清新的山水，
能感受到潛在的時代意蘊，這是畫家在今天對山水的理解和闡釋。在我
看來，這時空的兩個維度之和，便是溫人萱的「意境」。

　　實際上，溫人萱的畫，是物境、情境、意境的合一。這個境界是無
盡的，前面的世界很寬闊，前面的路也很長，希望畫家能一步一步穩穩
當當地向前走，畫出更多更精彩的作品來。

<div style="text-align: right">

2009年12月，蒙特利爾

《溫人萱畫冊・序》2010年

</div>

2 重建視覺語言

　　旅居美國洛杉磯的畫家秦元閱，在西方藝術語境中探索繪畫之道
20餘年，今秋在北京舉辦畫展。細讀其近作，可發現他關注視覺語言的
重建。

　　早在21世紀初，我到洛杉磯參觀他的畫室時，看了畫，有所感，寫
下〈藝術家尋找語言〉一文，討論他的藝術追求。那篇文章很快就發表
在台北的《典藏・今藝術》雜誌，文中涉及秦元閱繪畫作品中潛在的解
構意識。他那時的解構之舉是一種個人化的歷史敘事，記述了畫家尋找
和探索藝術語言的過程。現在重讀秦元閱的畫，尤其是近作，我看到他
的作品已不再是解構，也不再是敘事，而是一種建構：畫家在尋找和探
索之後，開始重建自己的視覺語言。

　　對秦元閱而言，繪畫的視覺語言無所謂東方或西方，他在宣紙和畫布間切換，就像往返於洛杉磯與北京之間，所求者乃個人表述。

　　秦元閱之繪畫語言的這一發展和轉變，有著跨文化的歷史語境。他成名於上世紀70年代，到70年代末，中國的藝術主流中出現了現代主義，以形式主義和前衛為代表，其中的形式主義強調抽象與裝飾效果。這種藝術傾向在中國一直持續了10多年，而秦元閱也深深介入其中，並以抽象變形的裝飾性重彩畫而聞名。

　　秦元閱在80年代出國雲遊，然後落腳美國。其時，美國的藝術語境並非形式主義或現代主義，而是後現代和觀念藝術。秦元閱雖然在美國也繼續畫過一些重彩畫，但他卻厭倦了形式主義，而眼界的開闊，則使他的繪畫發生了變化。

　　於是，秦元閱在90年代進行了大量的觀念性嘗試，這不僅是材料和方法的嘗試，例如宣紙、水彩紙、畫布等等，而且更是圖像結構的嘗試，例如解構並重新組合人體，使其面目全非。重要的是，在這些嘗試中，秦元閱形成了自己的方法，這就是解構經典大師。在那時期的作品中，他通過解構文藝復興大師的作品，來引入當代議題，以此對美國和國際現實政治表述自己的意見，是為個人化的對話。

　　由此，秦元閱逐步涉入觀念藝術，尤其是在21世紀的最初幾年，其作品涉及了重大的國際政治事件和現實時事。當然，秦元閱也很清楚，他是一位畫家，不是時事評論員，所以，他在近作中專注於探索視覺語言。

　　在21世紀，中國當代藝術執意與西方當代藝術接軌，二者的主要連接點即是觀念藝術，或稱藝術中的觀念性。然而，也正是在這個連接點上，存在一個思想的誤區：以觀念來代替藝術。

　　視覺藝術首先是視覺的，然後才談得上觀念。在這個前提下，視覺語言便十分重要。這裏展出的秦元閱繪畫作品，可以讓我們看到這位畫家在解構之後，為了重建視覺語言而做出的努力。

<div align="right">

2009年7月，北京

《秦元閱畫展‧前言》2008年

</div>

┈┈玖藥的繪畫

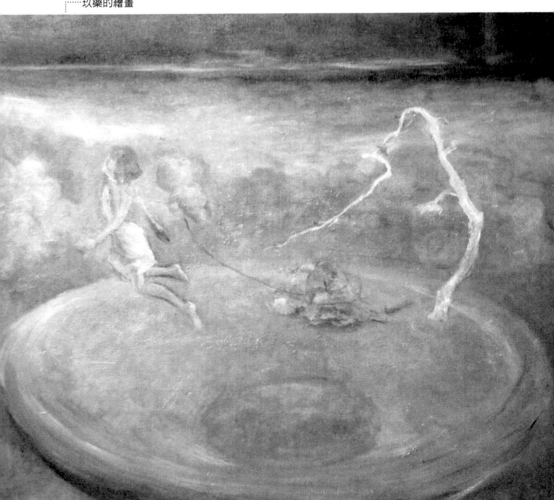

3 覺與悟

九藥的攝影與繪畫裝置《覺與悟》，是藝術家對感性直覺和理性
思考之關係的探討。心理學上的「覺」是直觀而感性的，佛家的「悟」
卻是直觀但不一定感性。佛家的禪坐冥想和頓悟，其實是苦思的結果，
只不過通常久思無果，卻可能一朝得來。於是，在九藥的這組作品中，
「覺」與「悟」便不是感性與理性的簡單二元對立和轉化，而是藝術家
個性化的觀察與思考所得。

這所得，就是「十花九藥」的意思：對世間萬象，例如某一植物，
可以從許多不同的角度進行多種不同的觀察，不僅發現十種花裏有九種
可以入藥，而且發現世間萬象大都暗含著某種意義。這發現的過程，是
從覺到悟的過程。

所以，為了悟，先得覺。

九藥出門拍照，是一種覺，她的攝影作品，當然也是覺。然而，人
與人不同，覺與覺也不同。九藥在杭州逛街，於夜幕的掩護下拍攝可拍
的和不可拍的，例如時裝小店和路邊髮廊。她有感於昏暗的燈光和曖昧
的色彩，從屋外的環境拍到室內的氛圍，一路拍下的卻主要是人。她觀
察到這些人在舞台上表演，他/她們不在乎有無觀眾。實際上，觀眾和
演員是相對的，社會就是舞台，芸芸眾生就是演員，生活就是表演。這
樣，演員和觀眾便成為社會的人，不僅僅是生物的人，九藥的攝影便成
為有想法的攝影，而不僅僅是圖像和技術。

這就不難理解，九藥從夜幕下的街頭回到自己的畫室，是為了悟。
從社會回到個人，無論她製作版畫還是繪製油畫，都貌似一個反向的過
程：將社會人還原到自然人，例如樹葉的經緯和花朵的紋理。她畫中的
樹葉和花，一片，一枝，或孤零零漂浮在玄學的真空中，等待禪思的意

會，或冷冰冰飄落在匆忙的大街上，等待冥想的頓悟。在我眼中，這孤單的花葉，就是一片思緒，既在嘈雜中自得一分寧靜，享受瞬間的獨處，又在獨處中牽連著嘈雜的世界，面對無盡的煩擾。

九藥辦展覽，要把攝影和繪畫放到一起，她不得不苦思二者的關係。對裝置作品來說，這首先是一種空間關係。在這空間中，攝影與繪畫互為映照，恰如鏡像相對，像中有像，往返無盡。覺與悟也如這樣一個無限的過程，唯在玄學的往返中，得以深化自身和對方。在此，當你讀我寫的這段文字，當你看九藥的這件裝置，莫非你沒有覺到你在與作品對視和交談，莫非你沒有悟到你成了作品的一部分，而作品也成了你的一部分？

若還沒有，那就請你稍留腳步，看一看，想一想，你會頓然覺悟。

<div align="right">2008年11月，蒙特利爾</div>

<div align="right">北京《黑桃畫展目錄‧序》2008年12月</div>

4 激情與理性

張宏的畫，在看過之後需要稍微沉靜一下，然後方可體察到畫家的童心。這童心戴上了成人的面具，而不是成人戴上兒童的面具，是為童真之心。在張宏的畫中，畫家的童心有兩個方面，這既是畫家竭力尋回的自己早年的童心，也是畫家現在面對兒童時內心中湧起的具有普遍意義的童心。這童心，就像西班牙現代畫家米羅的作品那樣單純、質樸、率真，是我們成人早已失落的童心。可曾記得，英國詩人華茲華斯在兩百年前就寫道：「兒童乃成人之父」。對張宏來說，童心是一個人的歷史起點，也是一個藝術家之心理歷程的源頭。在我們的當代藝術中，這

精神和思想的淵源已經失落了，今天浮躁的藝術只是無根浮萍。

看張宏的畫，體察畫家的童心，我相信畫中的童真之心來自他早年的激情和成人後的理性。這話聽起來似乎矛盾，但君不見世上至少有兩類畫家，一類接受過嚴謹的學院式造型訓練，不管內心是否有藝術激情，他都學得了繪畫技巧。另一類畫家沒有接受過系統的學院訓練，可是，他內心中有一腔壓抑不住的藝術激情，他用自學得來的技巧，表達這一腔激情，並顯示了自學自修所養成的理性態度。張宏屬於後一類畫家，他在自修過程中培養起來的對藝術的理性認識，以及他自學所練就的技巧，與他的藝術激情相輔相成，終於成就了他藝術的童心。

激情在繪畫中的顯現，多種多樣。張宏繪畫中的激情主要在於用色和用筆。人們通常以為，純色因其明亮和強烈而富於激情，例如野獸主義繪畫。張宏的畫，用色較純，但不是單純，而是單純中潛藏著豐富與微妙。在《衍生》系列中，無論畫面的主調是冷色還是暖色，張宏的調色盤基本以三原色為主，再輔以間色，並因此而獲得了畫面色彩的單純與響亮。這單純而響亮的大色調，既不刺眼，也不單薄，因為畫家講究色彩的生熟關係，他用複色來給單純的色彩以潛在的純熟，並在生與熟的關係中追求豐富和微妙，這顯示了他用色的老練。

張宏的用筆，也同樣講究。人們通常以為，率意的揮灑是激情的外露，例如表現主義的有力筆觸和抽象表現主義的運動感。再如中國水墨裏的飛白之類寫意用筆，西方學者稱為free stroke，譯作「自由運筆」，或「運筆自如」。在張宏的畫中，富於激情的運筆不是信馬由韁，他在自由運筆的同時，追求內在的控制。其控制手法，首先是在繪畫前精心製作畫布底子，以便通過畫面肌理而求得繪畫性。然後作畫，講究用筆與肌理和畫紋的諧調，也就是用單純的明亮色調和粗重的深色線條，大筆劃出物象框架，再將微妙的色彩，淡淡地塗抹上去，常常是意到筆不

到，有種不經意的感覺，其用筆的簡約同用色的簡約遙相呼應。在此，畫家的用筆，順從了畫面肌理、呼應了色彩的微妙，顯示了他自由運筆中的控制力度，這使藝術的激情能夠「樂而不淫、哀而不傷」。

的確，張宏不僅是激情的，也是理性的，他用色的成熟老練和用筆的控制能力，賦予激情以理性。此外，畫家在形象設置和構圖設置方面，也顯現了激情中的理性。

有評論家說，張宏受到了達文西的影響。我認為，這是一種精神上的影響，而非風格上的影響。張宏的藝術風格，無論是用色用筆，還是形象設置和構圖設置，都受到了前輩藝術家的影響，但很難說是受到了某位具體藝術家的影響。或許，除了米羅而外，他對法國現代畫家杜布菲的藝術語言也情有獨鐘。但是，他沒有模仿杜布菲，也沒有模仿米羅，而是在精神上追隨他們的藝術童心。

由於這童心，由於這激情和理性，張宏的繪畫風格獲得了相對的獨立性和個體性，在今日跟風成性的中國當代美術界，這一點難能可貴。

2008年9月，蒙特利爾

張宏畫展評論

5 逆光

仲夏某日的午後，我到成都郊外的藍頂畫家村，去夏羽的畫室看畫。進得畫室，只見一束斜陽從窗戶橫掃而來，落在桌上的一瓶乾花上。那是一紮油菜花，可能是畫室的主人在附近的田野裏信手採回的。奉獻了油菜籽後的空莢，在枝幹上一排排對稱地張開著，蟬翼般單薄而透明，隨著空氣的流動而在逆光下輕微振顫，有種脫俗的感覺，襯得整

個畫室空靈、幽深而又神秘。

這脫俗的油菜花吸引了我。對著花拍了幾張照片，我才回過頭來審視這空靈、幽深而又神秘的畫室。畫室空間充足，我在空靈的氛圍中看到的，是色澤沉著的老式傢俱，和鄉下收羅來的暗色古董，還有些破皺的古書，散發著老舊的氣息。這一切，在逆光和乾花的掩映下，也都顯得幽深而神秘。

然後，我看到了立在牆根和掛在牆上的畫。這些大幅的單色作品，留出大面積的空白畫布，僅在要緊處，才有獷放的黑色筆觸，大膽而準確地塗抹出一幅幅圖畫。畫家的這種揮灑，既應和了逆光中乾花的明快，又暗示了空靈中的幽深和神秘。在我眼中，這逆光和幽暗的對比，形成了瓦爾特·本雅明所說的「光暈」，不僅揭示了夏羽繪畫的時間和空間環境，而且也給了我們解讀這些作品的機會和條件。這不，我對逆光中乾花的視覺興趣和對空靈中幽深與神秘的心理感受，便幫助了我對這些作品的理解。

當然，所謂明快、空靈、幽深、神秘，都是一種表面的直觀感受。按照潘諾夫斯基圖像學的說法，這只是讀畫的第一步，處於「初級」或「自然」的層面。若要再深入一步，就得參照畫家及其作品所處的歷史、社會和文化背景，此乃「傳統」的層面，強調文化傳統對作品含義的決定作用，以及作品對文化傳統的揭示。幸運的是，我面前這位畫家，並不是一個隻會作畫的人，他也動腦子，思考藝術與人生的哲學問題，並用視覺圖畫的方式，來對自己的思考，作更深入的探討。由於這思考，他寫下了隨筆《蒼生集》，由於這探討，他畫出了這些畫。隨筆的文字，構成了獨具個性的語境，它既有明亮的逆光，又有神秘的幽深，更有對生命的思考，成為本雅明式「光暈」的重要方面。由此，我對夏羽繪畫的解讀，便得以超越視覺的表象，而達於生命意義的哲理層次。

對夏羽而言，這生活與生命的哲理，是禪的體悟。當然，所謂生命意義，其實都是很抽象的說法，它在空靈的大氣中飄蕩，雖然明快，卻也幽深而神秘，超出了常人感官的把握能力。換言之，這是一種難以捕捉的虛幻的禪意，存在於玄學的層次。在潘諾夫斯基圖像學的第三步解讀中，這抽象的玄學，應該有具體的闡釋，即「本質」層面的意義。站在夏羽的繪畫作品前，對我來說，這具體的闡釋無疑是一種挑戰，甚至是藝術家對批評家的挑釁。不過，面對這樣的挑戰和挑釁，我也胸有成竹，因為我讀出了夏羽繪畫的最重要「本質」：這位畫家不從俗的藝術態度。

讀畫就是讀人，正所謂「文如其人」。今天，當藝術全球化成為時尚，當西方策展人和港台南洋的畫商們選定了炒作的榜樣後，中國當代藝術基本上便只剩下一件事可做了，這就是去模仿那些賣了大價錢的時髦畫家。夏羽的繪畫，不是模仿之作，他遠離庸俗時尚的大流。我認為，這是夏羽之藝術的重要本質，一如那束透明的油菜花，在幽深的逆光中，自有一番脫俗之氣。

2007年8月，蒙特利爾

《夏羽畫集·序》2008年

6 青澀小女初長成

最近在蒙特利爾看了黃靜遠的畫展，感覺很好，想寫篇關於她的文章，卻想不好題目。在我過去的印象中，黃靜遠性格開朗，很有點藝術家的作派。當我面對電腦，思緒在她的畫和對她的印象之間往返時，我那內視的雙眼突然停留在她抿嘴而笑的一瞬間。那一刻，我看到她仍然

是一個害羞的小女孩，這樣，便有了「青澀小女初長成」的題目來寫這篇短文。

當然，黃靜遠不是小女孩，在畫展的開幕酒會上，她身著一襲黑色絲絨旗袍，高雅嫻素。她的畫自有神奇之處，來賓中懂得門道者，向她討教，她便嫻熟地切換於英語，法語和中文之間，或侃侃而談，或涉入細節，那一臉認真，顯得十分成熟。

但不管怎麼說，在我眼裏黃靜遠仍然是青澀小女。去年夏天我從美國遷回加拿大的蒙特利爾，到母校康科迪亞大學任教。我當年的老師告訴我，這裏有一個華裔女生，叫Coco，快畢業了，正在準備畢業作品，其畫值得一看。沒過兩天，有一身材高挑的女生來我辦公室，自報家門為Coco，中文名黃靜遠。初談，還有點陌生女孩的羞澀，但一談到畫，她便滔滔不絕，如同與老友聊天，於是我們就成了老友。

黃靜遠的家，就是她的畫室，牆上地上滿是畫，擠得無處下腳。那些大幅的畫，多是抽象的潑墨，那些小幅的畫，多是具象的變形。黃靜遠不僅畫，而且「作」。她在小小的畫室裏自製紙漿，為畫布作底，家裏整個像是作坊。那時看到的畫，都是習作，學生味比較重，但卻很有想法，看得出，她畫畫用手，用眼，用腦子。

後來去看黃靜遠的畢業展覽，見她送展的是抽象作品，並非潑墨，而是精細的勾劃和點染。我立刻想到二十世紀中期的美國抽象畫家馬克托比（Mark Tobey），他將中國和日本的禪宗精神融入畫中，成為美國抽象表現主義的先聲。我不知道黃靜遠是否喜歡馬克托比，因為二人完全不同，儘管都用細筆而不用潑灑，但黃靜遠的畫比較疏鬆清淡，馬克托比的畫比較飽滿厚實。

有一天黃靜遠來電話，說是買了房子，要遷出市中心，這以後就再沒看到過她的畫。再後來就是前不久接到她的畫展請柬，然後到畫廊一看，

變了，學生習作的味道幾乎沒有了，去年那個青澀小女，現在長大了。

黃靜遠展出的作品有兩組，純抽象的 Nostalgia 和具象變形的 Revisit History。二者命名老成持重，不象女孩子的作品。所以，我寧願將前者譯為「思鄉」而非「懷舊」，將後者譯為「回目」而非「回顧歷史」。

「思鄉」一組看似抽象表現主義，但沒有美國畫派的那種厚重感，反倒有南宋禪畫的空靈。用二十世紀西方形式主義的術語說，畫家在作畫前心中先有一個大致的「預設形式」，也就是蘇東坡所說的「胸有成竹」，然後施以青綠潑墨，將預設形式鋪展到畫布上，再隨物賦形，用精細的線條進行勾畫，繪製肌理效果，最後畫出類似於中國山水畫一般的純抽象作品，有一種天籟之聲的音樂感，其邈遠與空靈，可用一個「靜」字來描述。

我一向偏愛抽象表現主義，喜歡馬克托比的深厚，喜歡克萊恩（Franz Kline）的遒勁，喜歡馬爾頓（Brice Marden）的超脫。黃靜遠的畫，或多或少有一點美國大師的影子，但她的動人之處，是在純抽象的形式中，營造出中國式意境。這是一種有禪味的意境，存在於遠離塵囂的空靈世界，在淡雅寧靜中意味深長。

黃靜遠作畫，講究心機，就像口含金蓮花，微笑不語，一切盡在不言中。她的青綠潑墨，在畫布上浸染出深淺五色，最深處有濃墨烘染，平淡處有細線排列。這種看似隨意的精心設計，造就了形式主義者所強調的「有意味的形式」（Significant form）。不過，黃靜遠並不是一個形式主義者，她的意味是禪境，這種禪境曾經迷倒了馬克托比，克萊恩，馬爾頓，以及今天的觀念藝術家，例如高茲華斯（Andy Goldsworthy）。這些藝術家對禪意的追求，可以讓我們洞悉黃靜遠的「思鄉」之情：在內心深處，她追求寧靜致遠的境界。

意境不僅是美學的，也是歷史的。一旦「有意味的形式」獲得了

情，意，理的內涵，意境便會超越簡單的風景，而成為一種內心風景。在黃靜遠的內心風景《回目》中，這情，意，理，是一種歷史意識，由秦始皇的兵馬俑來暗示。對一個古老的民族而言，五千年的歷史可能會是個沉重的包袱，然而對作為個人的年輕藝術家來說，要放下這個包袱也許相對容易。唐詩說「回目一笑百媚生」，黃靜遠筆下的兵馬俑不是一個負擔，而是一種意識，悄悄地隱藏在女孩子的淺笑中。惟其如此，她才能夠用青澀小女的天真眼光來看這五千年的包袱，用即興的筆法和簡練的色彩來描繪自己的內心意象，以稚拙的視覺效果，來減輕歷史的重負。於是，這組看似歷史題材而實為內心意象的《回目》，便可用一個「遠」字來描述。

　　黃靜遠的《回目》是具象的人物繪畫，其用墨的影調處理，可以看出她扎實的素描造型訓練，其用墨的線條感，可以看出她對中國白描法的吸收，其響亮明快的色彩，可以看出她對印象派和中國民間繪畫的借鑒。但是，在我眼中，這組兵馬俑人物畫的最重要一點，是幽默感，表現在她對人物的變形處理，對人物關係的組合安排，以及對人物表情的刻畫。與營造意境一樣，製造幽默效果也是一種智慧，其效果可以化沉重為輕鬆，因為幽默將近處的東西推遠了，使歷史包袱給人的近憂變成遠慮，從而製造出一個時間與空間的緩衝，讓我們有機會面對她的作品而會心一笑。

　　這種智慧，將形式與觀念融合起來，用歷史意識來拯救當代生活的膚淺，用寧靜的內心世界來抵制當代生活的浮躁與喧囂。當我在黃靜遠的作品中看到這種智慧時，我相信，這篇短文最恰當的題目，一定是「青澀小女初長成」。

<div style="text-align:right">

2005年8月，蒙特利爾

黃靜遠畫展評論

</div>

7 溫柔的安大略湖

秦明獲得了美國肖像畫家協會一九九四年度的桂冠，該協會的頒獎詞說：「秦明以精湛的薩金特式技法和的古典的女性姿態構圖，榮獲本年度大獎賽第一名。秦明生於中國，現居加拿大。」這次大獎賽是美國肖像畫家協會的第一次大獎賽，而且是不定期舉行的，因此，獲得這項大獎是一個不尋常的榮譽。

對於秦明來說，要以自己嫻熟的油畫技巧來獲得這項大獎並不是一件太困難的事。真正的困難在於，他是一位積極投身於中國現代藝術運動的探索型藝術家，他的創作既被中國現代藝術史所記載（呂澎、易丹著《中國現代美術史》），又在北美各地展出，因此，要在藝術的兩個極端齊頭並進，確非易事。然而，秦明的藝術創造力頗為旺盛，就像他經常驅車往返於多倫多和紐約之間一樣，一種向前的動力，使他在兩個不同的地方出現。

秦明的藝術，同他在國內接受的教育分不開。作為史實，位於重慶的四川美術學院對中國第三代油畫家的成長，有特殊的貢獻。秦明在1978年入四川美院，82年畢業後到中央美院油畫研究班深造。嚴謹的學院派教育方式，使他的藝術技巧日臻完善。但是，秦明清楚地知道，這種老式教育，與其說是審美創造的教育，不如說是造型技術的磨練，而技能只是藝術的一個基礎部份。古希臘數學家阿基米德曾經說過，只要給他一個支點，他就可以移動地球，可是他無法離開地球去獲得這個支點。在人類社會進入空間時代的二十世紀後期，中國的第三代藝術家也同樣遇到了阿基米德式的困境，他們不能脫離也不願意脫離自己所接受的傳統美術教育，但為了達到更高的藝術境界，他們又需要新的藝術支點，於是不少人來到了西方。

　　還在國內的時候,秦明就以自己獨到的系列作品成為第三代畫家中的一位嬌嬌者。他的群像畫《求雨的行列》和《遊行的隊伍》,脫離了俄羅斯的機械寫實主義,也沒有追隨美國20世紀的照相寫實主義和鄉村寫實主義,可是前輩大師對他的潛在影響卻不容忽視。在他的群像作品中,巴博式的影調處理、莫伊申科式的變形方法、委拉士開支式的用色用筆,格理科式的鬼魅氣氛,無不隱藏其間。秦明的明智之處在於,他側身在大師群中,悄然而入,又輕輕離去。因此,若有人面對著秦明作品中大師們的影子想問他:「秦明,你自己在哪裡?」時,他可以遠遠地離開大師,高聲回答:「我在我自己的地方。」當然,秦明從沒有否認過前輩的影響,他不想否認也沒有必要去否認這一影響,正像薩金特承認委拉士開支的影響一樣。關鍵是,接受影響和照搬他人是兩個完全不同的概念。

　　1987年秦明到美國,旅居紐約。在薩金特和惠斯勒的故鄉,他第一次看到了讓人眼花繚亂的現代藝術真跡,也看到了讓人歎為觀止的經典大師原作。在紐約大都會美術博物館,他對卡莎特、惠斯勒和薩金特的作品,有特別的親切感。這幾位大師處在傳統藝術與現代運動之間,也處在西方藝術與東方藝術之間,這與秦明自己的藝術處境正好相似。毫無疑問,今天的美國藝術大趨勢,仍是在後現代環境中前衛運動的繼續。而在後現代藝術中,寫實技法的回歸又有著強勁的勢頭,例如當前紐約一位十分活躍的哲理畫家馬克‧坦西(Mark Tansey)和波普大師吉姆‧戴恩(Jim Dine)的藝術。豐富的旅美生活,使秦明既熟悉了西方藝術現實,也最終在後現代大潮中為自己找到了座標。在美國的藝術大熔爐裏,有人迷失了,他們不斷追求新東西,結果使自己消失在虛無之中。另一些人正好相反,為了保護自我的存在,他們基本拒絕新的嘗試,而固守文藝復興以來以及印象主義和俄羅斯的傳統。秦明是比較清

醒的人，他既沒有給自己選擇某一極端，也沒有採取中庸之道，而是在藝術的兩個方向同時出現。

　　旅居美國期間，秦明的作品被美國紐約、底特律、丹佛和加拿大多倫多等地八家畫廊代理。其間他參加了數十次美術聯展，也舉辦了自己的個展。90年代初，秦明從美國紐約遷到加拿大多倫多定居，1993年起在多倫多的希爾頓學院繪畫系教授素描。就在那一年，他創作了大型裝置作品《沒有完成的書簡》，並參加了《海內海外：中國新美術》巡迴展。在藝術方式上，秦明的這件作品是對古代竹簡的放大、變形和解溝。他將幾十塊大木板串聯成書，其上刻以老子經典，並配有中國古代和西方現代的書籍插圖。在這件作品中，秦明有意把傳統的中國國粹和北美的流行文化並置起來，而給人的感覺卻像是好萊塢的越戰電影，或者是有關生態和環境問題的圖片，從而在當前國際事務的大視野中，獲得了一個重新審視中國文化的新角度。當然，秦明在形式上所醉心的並不是這種《現代啟示錄》式的偽波普，他拆散了波普的表象，重新組合竹簡，構成了一部難以解讀、永不會完成的歷史大書。這部書試圖將古代與現代、將西方與東方、將藝術與社會彙為一冊，從中找到中國文化的位置、確認中國現代美術的價值。

　　喧嚷的多倫多市和寧靜的安大略湖，使秦明的兩種藝術追求都獲得了自己的生存空間。安大略湖的遼闊和深遠，它那蔚藍色的湖水和湖面上的白色鷗群，充滿了一種女性的溫柔和美麗。湖區的大森林，又使這女性的柔美含蓄而高貴。這樣的地理特徵，成為秦明肖像畫的藝術特徵。這正好印證了丹納在《藝術哲學》一書中表述的觀點。與薩金特一樣，秦明以描繪女性肖像而聞名。在他1992年的作品中，有兩幅手捧鮮花的小女孩肖像，她們那透明的眼睛，發出藍寶石般的光澤，就像是我們從高空俯視的安大略湖。在這兩件作品中，秦明準確把握了加拿大小

女孩的恬靜與活潑。1993年的一幅女士肖像，將這種恬靜與活潑同中年
女性的成熟之美相融合，形成了一種親切可愛的氛圍。在這件身著白色
裙帶的女士肖像中，這種氣氛尤其從人物嘴角的反光和鼻尖的轉折處表
現出來，而作者對她雙手的處理，也給人以溫馨彌漫之感。

　　使秦明獲得1994年美國肖像畫家協會一等獎的也是一幅女性肖像，
這件作品仍以刻畫中年女性的成熟美而見長。在迎光的一側，畫中女士
的肩、臂、手構成了一條完美的弧線。她的上臂略顯扁平，與下臂的圓
渾形成對照，於是，在體積組織上，就出現了兩個不同方向的區別。上
臂暗含著向兩邊平行發展的趨勢，下臂則呈現出向前後縱深發展的可
能，而結構上的這一轉折，又被折回的手腕和互扣的雙手統一進了人物
的整體感之中，並通過豐滿的前胸來襯托了寧靜、高貴而溫和的面部表
情和豐富而深厚的內心世界。這幅肖像作品還具有一種東方式的典雅。
在一方面說，這與女主人公的蘇格蘭和日本混血血統有關，與她的上流
社會家庭背景和教育背景有關，但更主要的一方面在於，這是藝術家本
人的東方個性的流露，是他對文化互滲的一種本能嘗試。可以這樣說，
這件女性肖像，是一位東方藝術家心目中的安大略湖，她讓人連想到馬
約爾心中那溫柔的地中海。

　　1994年是秦明豐收的一年，他在美國共獲得四項藝術榮譽。除了美
國肖像畫家協會的一等獎之外，他還在上半年獲得了美國國際沙龍榮譽
獎和美國全國藝術成就榮譽獎。94年11月，秦明又在紐約獲得了美國職
業藝術家聯盟第66屆全國大展的「主席獎」。

<div align="right">

1995年3月，蒙特利爾

北京《美術》月刊1995年第5期

</div>

光與色的意蘊

1

　　行走在光與色的交接線上，他用變幻的影調，描繪高山大河、長空莽林，用瀟灑的筆觸，摹寫田野鄉村、草地牧場。畫家趙尚義，做教師、做編輯，從藝數十年，執著探索繪畫藝術。他筆下的風景，有如唐人的邊塞詩，大氣磅礡，又像宋人的婉約詞，寓意深長。他也是一位男高音歌手，他那深沉而響亮的音色，與他的繪畫一樣，總有一束逆光在閃爍，在光與色的交織中，詩意流淌。

　　趙尚義的畫室，臨河而建，府南河水順流直下，澆灌了他在河邊種植的一片蔬菜和水稻。河對岸，竹林綠樹掩映，間或有數只白鷺翻飛，時起時落，呼應著畫家運筆的節奏。在畫室的陽台上賞綠，可以看水、看鳥，還可以聽風、聽歌，這一切，應和了畫家筆下的含蓄色光和婉轉意蘊。

　　畫室裏的鋼琴，是畫家的精神伴侶，也是我解讀趙尚義畫中意蘊的注腳。趙尚義最近完成的一組風景，其色光和詩意，別有韻味，尤其是傍晚的陽光在畫中的山坡上靜靜地飄灑流動，營造出田園牧歌的意境。《炊煙》一畫，描繪成都平原西部的丘陵風光。遠處的山坡上，農田和樹木相間，在午後的天幕下構成一幅藍色的背景，襯托出前景的一片深綠色山坡。這兩面山坡的交接處，一束橙紅色斜陽橫掃而過，將金色的

小樹林照得通體透亮，像是一首樂曲的高潮。這束斜陽也向前景的山坡漫射過來，用逆光勾畫出了山坡上幾條歇息覓食的耕牛。這幅畫的點睛之筆，是斜陽盡頭的農舍，儘管被樹叢遮掩，但一縷炊煙緩緩飄散在山坡上，昭示了田園生活的魅力。這炊煙，不僅賦予寧靜的田園風光以動感，也賦予大自然以生命，更提示我們這些看畫的人，這世外桃源是畫家為靈魂憩息而尋找的一塊淨地，也許是最後的心靈淨地。

藝術家心中的這塊淨地，我們在類似題材的風景畫《夕陽》中也看到了。然而不同的是，這幅畫所描繪的主體，不是透明的斜陽，而是斜陽所反襯的幾家農舍。這些農舍雖然被畫在前景山坡的暗影中，但斜陽的逆光，卻清晰地烘托出了農舍的輪廓，使農舍顯現出一種淡然而安詳的情緒。這是一種出世的精神，一種隱逸的情懷，是畫家心中那塊淨地的意象。

<div align="center">2</div>

對藝術家來說，繪畫是一種出世的內心追求，但於趙尚義而言，作為一個生活於現實的畫家，他的個人經歷，卻是入世的。唯有入世的生活，才使他渴求高蹈的出世精神。

趙尚義生於重慶，早年在四川美術學院學習油畫，文革開始時，他被逐層下放，最後落腳到成都遠郊的山區執教。雖然那是一段艱辛的日子，但他卻有機會接近自然，洞悉了大自然之山水林木的性格。雖然他後來離開了山區，但卻養成了親近自然的習性。所以，在隨後的十多年中，他經常重返山區、走進自然，以寫生的方式，同大自然對話。那些年，趙尚義的身邊總是圍著一群喜愛藝術的學生。週末和假期，師生相約，到郊外寫生。趙尚義寫生的足跡，遍及縴夫浴汗的河灘，遍及香客流連的廟宇，也遍及人頭湧動的小鎮街頭。

　　熱愛自然，是趙尚義藝術生活的一方面，另一方面則是熱愛教育，熱愛學生。在70年代，除了學校的教學外，趙尚義還在家中輔導了一批又一批酷愛繪畫的中小學生。那時的輔導不同於今日的私教，那時教學生，老師分文不取，反倒要奉獻自己的時間。然而，那是一種快樂的奉獻，當中唯一的原因，是師生都酷愛藝術。無論是聽老師講藝品畫，還是學生向老師展示自己的素描和水粉寫生，這一切都成為師生共同分享的快樂。

⋯⋯趙尚義畫室

　　在70年代，趙尚義有學生參加了全國少年兒童美術作品展，而趙尚義本人的繪畫，也參加了四川省和全國美展。80年代初，趙尚義離開教育界，轉入出版界。憑著對美術教育的熱情，他創作了大量連環畫和兒童美術讀物，也編輯出版了大量兒童美術書籍。其間，趙尚義有作品參加了第六屆和第七屆全國美展，這成為他藝術生涯的亮點。90年代初，台海兩岸關係緩和，台灣新學友出版社欲與大陸出版機構合作出書，到四川出版集團選稿。在整個出版大樓的所有出版社中，趙尚義編寫繪製的一套兒童連環畫被選定，共有十本售出了版權。這不僅是趙尚義個人藝術生涯和專業生活的亮點，也是他所供職的出版社的榮譽。

　　趙尚義的興趣是廣泛的，但都與他對自然的親近相關，就像他從事美術教育一樣。在90年代，他介入城市公共藝術，涉足園林、雕塑、紀念館的設計和建造。這樣，他有機會將自己關於自然與藝術相貫通的理念，引入到城市建設的實踐中。而他為學校所做的規劃設計，又滲透了自己多年來有關親近學生、激勵學生的理念。

　　進入21世紀，趙尚義退休生活的雙重色彩更加明顯，一是他保持了這幾十年來在現世的奮鬥精神，二是他有更多的機會追求隱逸的享受。

3

　　這隱逸的享受，便是趙尚義的自駕攝影之旅，恰如他遠行寫生，從蠻荒的大西北，到美國的東西兩岸，攝影與寫生，相輔相成，攝影是他繪畫藝術的延伸。如果說趙尚義的繪畫，注重大自然的內蘊，尤其是大自然所包蘊的人格精神，那麼，趙尚義的攝影便注重形式，而這形式有與他的繪畫形式息息相通。

　　在藝術中，形式一詞至少有兩層含義，一是指物質材料和對材料的使用，涉及技巧、技法，如繪畫中的顏料，以及用筆塗顏料或用刀刮顏

料的方法，二是指藝術的視覺構成，涉及藝術處理的方法，如構圖、用光、動感、韻律之類。趙尚義的繪畫講究視覺構成的形式，但更講究內蘊，而他的攝影，則不僅講究內蘊，還講究形式的視覺效果。

從視覺構成上說，繪畫與攝影的不同在於，繪畫的形式是藝術家創造出來的，如構圖時對物象的加減和安排，即所謂佈局，而攝影的形式則是藝術家去尋找和發現的，如構圖時的剪裁取捨，即所謂取景。

說到形式，趙尚義首先是長於構圖，這得自他的繪畫修養，更得自他那善於搜尋和發現的雙眼。為了求得一幅滿意的構圖，趙尚義常常不辭勞苦，在山上鄉下跑前跑後，在遠近左右的嘗試中，選取最佳位置和視覺圖像。其次，無論繪畫還是攝影，趙尚義之藝術形式的另一亮點，是他對高光的使用，而這高光的效果，不僅是逆光對物象輪廓的勾勒，更是倫勃朗式的明暗和光影對比，以此獲得戲劇性畫面。與此相應，趙尚義之藝術形式的第三個方面，是物象的輪廓線，也就是物象的外形處理。不管是人物的輪廓，大山的輪廓，還是樹叢的輪廓，趙尚義都講究線條的起伏節奏，一如音樂的旋律。同時，他的輪廓線還具有力度，這力度就像他的高音歌聲，表現出陽剛之美。

如前所述，趙尚義的攝影與他的繪畫是相通的，相通於形式和意蘊的合一。同樣是線條，在繪畫中有著多樣性。例如，在《逆光》一畫中，畫家用大寫意式的手法，瀟灑地塗抹出幾道淡淡的筆觸，分不清是光暈、煙霧抑或薄暮，具有朦朧之美，這得自他早年水粉寫生的功力。相反，畫中的物像，卻又用筆肯定，準確地刻畫出形與結構，這得自他早年的素描功力。

英國形式主義理論家克里夫・貝爾在談到藝術的形式時，使用了「蘊意形式」的概念，既涉形式，又涉內蘊，認為線條與色彩的完美組合，可以激起人的審美情感，並因此超越單純的形式，從而使作品含義

深遠。趙尚義的藝術，無論是繪畫還是攝影，都以親近自然為蘊意，以
視覺的審美效果為形式追求。這兩者在他的作品裏和諧共存、相輔相
成，成就了趙尚義藝術的「蘊意形式」。

<div align="right">

2008年8月，成都

北京《美術觀察》月刊2008年12期

</div>

張頌南的視覺敘事

　　旅居加拿大蒙特利爾的張頌南，原為中央美術學院文革後的第一屆油畫研究生，後留校任壁畫系副教授及院長助理，二十多年前遊學海外，現在是北美華裔畫家中成就頗豐者。張頌南目前正與中國美術館一同籌備其七十歲近作展，我借籌展的機會觀賞他的作品，看到其繪畫的敘事特徵。

　　張頌南的敘事性繪畫不是傳統意義上的講述故事，不是以圖繪的方式去替代文字或文學語言。張頌南的繪畫不在於表面的敘事性，而在於視覺圖像背後的話語。這是藝術家的私人話語，深藏於視覺功能深處，猶如深埋的礦藏，僅在某些山岩溝壑處不經意地露出礦苗的蛛絲馬跡，看畫者只有尋根溯源，才能發掘出這私人話語的隱蔽含意。

　　這就是說，張頌南繪畫的視覺敘事，有著從表層到深層的遞進，他的作品在寫實繪畫的表象下面，獲得了社會、歷史和跨文化的價值。在我看來，這些由表及裡的遞進層次，分別是個人敘事、家庭敘事、國家敘事、歷史敘事。重要的是，此一系列敘事，不僅透露出藝術家的社會關注，而且也透露出張頌南繪畫之敘事性的另一方面：藝術史的關注，或曰藝術史的敘事，這是20世紀後半期以來中國油畫之發展的歷史敘事。這一複雜敘事機制中的關鍵字，是再現。

　　所謂個人敘事在此有兩層意思。一是個人講述的故事，以個人視角為敘事的出發點，由此而進行觀察、敘述、分析和歸納；二是講述個人

的故事，也就是敘事者講述關於自己的故事，例如個人的生活經歷、藝
術思考、與外界的關係之類。這類作品中《觀棋》可做一例。畫面的前
部主體是加拿大的兩個18世紀法國移民，一男一女，既像父女，也若師
生，更如主僕，他們正在對弈。畫面後部是畫家本人，所謂「觀棋」，
實則「觀棋不語」，這是藝術家面對歷史和異域文化的最初態度，而進
一步的目的，實為自省，也即通過觀察他人博弈來自我反思。這一主題
的推進，是《閱史》和《面壁》二畫中藝術家從畫面的後臺走到了前
臺。與此相通，畫家筆下的靜物，例如《青花》和《餐桌》，也有靜觀
的隱義，只不過採用了象徵和比喻來替代自畫像。

　　張頌南長於觀察他身邊的世界，無論居家還是旅行，他雙眼的觀察
總是同自己的個人經歷相聯繫。因此，他那些貌似如實再現雙眼所見之
物像的作品，實際上並不是寫實主義的客觀再現，而是借再現以表述自
己的心機。且看那些表面上再現公園休閒場面的繪畫，在表面之下，隱
藏著藝術家對自己所經歷過的不同世界的看法，或回憶、或欣賞、或沉

┈┈張頌南繪畫　一箱老衣服　　　　　　　　張頌南繪畫　觀棋不語┈┈

思，即便是自說自話，也是個人話語的意識流，只有經歷相似的人才有可能聽懂，而藝術家卻並不要求人人都能聽懂。

所謂家庭敘事，是個人敘事的擴展，其敘事視角仍為個人，但所講述的故事卻不局限於個人，而是將個人的故事，引申到家庭成員，以及親朋好友。在此環節中，個人與家庭的關係是敘事的關鍵，個人視角成為家庭視角，個人的敘事方式，也成為家庭的敘事方式。因此，再現（representation）概念便不再指傳統意義上的再現，而有「代表」的（represent）意思，這是敘事功能的擴展，個人敘事以代表的方式而轉化為家庭敘事。在這類作品中，張頌南的家庭肖像具有特別的意義，流露出藝術家的歷史意識。在畫家為父母所繪的肖像中，背景裡的《韓熙載夜宴圖》或兩宋山水，並不僅僅是背景裝飾，而是藝術家將自己的家庭置於歷史的語境中，既從歷史的角度來觀照家庭肖像，也從家庭的角度去閱讀歷史變遷，從而使個人與家庭得以同國家的歷史相貫通。

無論是個人經歷還是家庭故事，張頌南的私人話語，在某種程度上都暗含國家命運的隱喻。換言之，張頌南的個人敘事，通過家庭敘事而發展轉化成了隱秘的國家敘事。

所謂國家敘事，與前兩類敘事有相似之處，更有不同之處。相似者在於敘事視角，即個人眼光；藝術家仍從個人角度進行觀察和講述，但所述之事，不再是個人或家庭的故事，而是國家和民族的故事。此處的要害是，藝術家所進行的國家敘事，並非從國家的角度進行敘事，國家並未任命他來擔當發言人。因此，藝術家的敘事採用了個人語言，而不是官方語言，藝術家的敘說只代表自己的意見。其結果，張頌南的國家敘事便是個人所講述的關於國家和民族的故事。這時，敘事機制裡的「再現」概念的側重點也發生了變化，藝術家未扮演國家代表的角色，而是一位觀察者、講述者和評論者。此際，個人與國家的關係，是觀察

與被觀察的關係，而觀察者對所見所聞的描繪和敘述，是個人行為。正因此，這樣的國家敘事才不必迎合什麼，從而具備個人層面上的真實性與可信性。

張頌南的個人經歷和家庭變故，例如他父親的經歷和命運，與國家命運息息相關。由於這樣的特別關係，我們在他的作品中，才看到了大量的少數民族題材繪畫。試想，一個旅居海外二十餘年的畫家，長期在自己的作品中描繪中國少數民族的生活，這不會僅僅是為了迎合西方人的獵奇心理，不會僅僅是為了市場考慮，而一定是出於某種心理需求。雖然外人並不知道張頌南的心理需求是什麼，但我們能從他的少數民族繪畫中，看到作者那「缺席的在場」。也就是說，儘管藝術家本人並未出現在畫面上，但他的感情和思想投影，卻於畫面上無處不在、無時不在。張頌南那些戲裝和舞臺題材的作品，頗能說明這一點。如果說國家敘事是一樁歷史的大戲，那麼臺上的演員便都是歷史上的個人，他們既是具體的歷史人物的再現，也是芸芸眾生的代表，他們既扮演不在場的他者，也扮演在場的自己，於是歷史和現時在舞臺和畫面上便合而為一了。

所謂歷史敘事，在張頌南的繪畫中有雙重含義，其一與國家敘事相關。在相當程度上說，國家敘事的內容是個人眼中的國家歷史，與個人的命運有著潛在對應，因為國家歷史是個人經歷的社會語境。於是，歷史敘事在此便有可能因個人層面與國家層面的相互呼應，而回到個人敘事，形成一個循環往復的無盡的敘事結構。

其二，如前所述，這雙重含義也與藝術史相關，涉及藝術史的敘事。張頌南的繪畫從個人的角度既「再現」了中國油畫的發展過程，也呼應了西方現代藝術的進程。藝術家本人對這個問題有比較清醒和自覺的意識，他個人的繪畫定位，就審美觀念和繪畫風格而言，是在西方早期現代主義時期，例如維也納分離派的克里姆特。西方早期現代主義是

一個歷史的轉捩點，從那一點回頭往後看，張頌南與法國印象主義及後印象主義有較深瓜葛，而西方近現代藝術對他的影響，可以從庫爾貝一直追溯到更早的維米爾、委拉斯貴支和波提切利。然後從那一點轉身向前看，張頌南對象徵主義、巴黎畫派、當代具象繪畫都情有獨鍾。且看《今日聖林》一畫，張頌南以法國象徵派畫家夏凡納的《聖林》為戲仿的藍本，幾乎將西方20世紀前衛藝術的主流一網打盡，顯示出畫家的歷史眼光和歷史思考。這一切也是跨文化的，不僅表現在畫家筆下的中國和西方題材，也表現在畫家對中國藝術史和西方藝術史的再現，更表現在二者的貫通。

在上述四類敘事中，作為關鍵字的「再現」，涉及看與被看的關係，也即「凝視」的關係。張頌南從個人的視角去看家庭、看國家、看歷史，也將這三者當做鏡面而反觀自己。這看與被看的互動、看與被看之角色的互換，使張頌南的藝術獲得了思想的厚度。惟其如此，張頌南繪畫的視覺再現，才不是寫實主義的再現，而是視覺的遞進。張頌南的視覺敘事雖是個人敘事，卻經由家庭敘事而延伸到國家敘事和歷史敘事，並跨越東方與西方的文化距離而成為一種文化凝視。由此出發，我們才有可能去發掘張頌南繪畫之私人話語的隱蔽含意。

2011年3月，蒙特利爾

北京《美術》月刊2011年第6期

輯三

訪談與講座

美術批評與學科跨界

採訪記者　北京《藝術概》雜誌記者朱滿泉、張敏捷
錄音整理　蘇玲玲
採訪時間　2009年8月1日
採訪地點　北京花家地

1 美術批評的文學背景

朱　段老師，我們想同您談談跨學科批評的話題。

段　您說的不僅是跨越文學和美術的學科界限，還涉及其他學科吧？

張　主要是文學和美術，因為您過去是學文學的。現在各大美院的美術史論系，學生在校期間一般都學的是美術史論，畢業之後，就成為美術批評家了。但有些人缺乏必要的知識，而且還近親繁殖，形成圈子化現象，導致美術批評越來越不旺盛。

段　近親繁殖在學科上確有表現。除了您說的文學與美術跨學科，我覺得還有另外一種跨學科，就是從繪畫進入美術史論，介入美術批評，其實這也是一種跨學科，只不過跨度小一些，不像其他人文社會學科，一下子跨度那麼大。

　　就我個人來說，我從小就喜歡畫畫，一直畫到高考。1977年我考的是美院，那是文革後恢復高考的第一屆，到現在有30年了。那時我在山西，那次高考跟現在很不一樣，美術專業是一上來就考創作。

我還記得那個創作的題目是農業學大寨，也許因為是大寨在山西。我當時往那一坐，他們就給了我一張大約八開的紙，還給了水彩，我就開始畫。我畫的是一個人扛著三腳架，像是個測量員，背景是拖拉機，遠景是梯田。其實，那畫是非常模式化的，像文革時期的宣傳畫。

張　宣傳畫比較符號化。

段　那時就是符號化。我畫的那個人是大半身，非常典型的文革畫法，可能是由於那個時候見得多了，都印在腦子裏，一想到農業學大寨這樣的政治題目，就這樣畫了。不過，那年沒考上，記得我的數學只考了12分，我沒上過高中。

朱　第二年您還考美術嗎？

段　第二年就沒考美術了，因為當時不只喜歡畫畫，還喜歡寫作。我當時一邊拜師學畫，一邊寫作，主要寫散文和詩歌，所以第二次高考就報了中文系。那年的數學考了40分。

張　當時有哪些文學作品，您至今仍覺得重要？有哪些作家您最感興趣，或是對您影響最大？

段　海明威對我影響比較大，我大學本科的畢業論文就是論述海明威的中篇小說《老人與海》。而且，我上大學期間對英文比較感興趣，雖然我是中文系的不是英文系的。我當時比較喜歡海明威的語言，容易讀懂。他不是語言很有名嗎？他的冰山理論，說文學和語言，您看見的只是冰山上面那麼一點點，海底下還有很多，有十之七八。

海明威的長處是什麼呢？他的語言很簡單，連我那個中文系的英文水準都讀得懂。如果您說福克納、喬伊斯什麼的，不要說我當時的水準，就是英文系研究生畢業，都會很頭痛。海明威的語言，一是

簡練，再是淺顯，所謂電報語言嘛，因為他是做記者出身的，要搶著用電報發稿，他不是做學者出身的。記者寫的東西首先要讓普通老百姓看懂。

後來隨著鑒賞力漸漸提高，我對海明威的語言就產生了一些看法。我覺得海明威的語言太乾枯、太乾燥，不像別的作家的語言那麼豐富、那麼有內涵。儘管說海明威的冰山底下還有很多東西，但是現在看來他的語言並不怎麼深邃。前幾年流行的《達文西密碼》的語言也不深刻，甚至很差。我說的是英語原文的語言，而要判斷語言，就得大量閱讀。大學四年我讀了很多外國小說，還有外國詩歌，主要是18、19世紀的歐美小說，但不是外文，是翻譯本。那時翻譯本的漢語是很漂亮的，不像現在翻譯的急就章。歐洲小說自文藝復興後期逐漸成熟，就像中國小說自明代開始成熟，明代以前的都不能算是真正的小說。到19世紀，歐洲小說發展得非常成熟，所以我當時讀的主要是19世紀英、美、法、德、俄羅斯的小說，我幾乎把當時出版的中文版世界名著全讀完了。

畢業之後考研究生，我考的就是西方文學專業，中文系的，不是英文系的。後來寫碩士論文，研究英文小說，是19世紀後期和20世紀初期的一個英國小說家叫湯瑪斯‧哈代，他最有名的小說是《德伯家的苔絲》，有這個電影的。我至今仍然收集他的英文版電影，像《無名的裘德》，凱蒂‧溫斯勒特演的，棒極了，比《泰坦尼克號》好得多。我在寫碩士論文的時候同我當年寫本科論文時完全不一樣。本科論文水準很低，也就是分析海明威的《老人與海》而已，寫得也短。碩士論文就不一樣了，而且，當時西方的現代批評方法正好在國內開始流行，我對論文涉及的文學研究方法論很感興趣。

朱　都有哪些？

段　比如佛洛伊德的精神分析，語言學和形式主義的結構主義，像索緒爾之類。

朱　羅蘭・巴特呢？

段　那時對羅蘭・巴特介紹得比較少，還沒有引起我們注意，那個時候也還沒有介紹後結構主義。我碩士畢業是1986年，那時才剛剛開始介紹後結構主義，但是最流行的是結構主義。然後還有一個管理方法的理論，叫「三論」，就是系統論、控制論、信息論。其中的系統論同結構主義有很多合拍的地方，我當時對這些東西興致特別高，構思碩士論文時就把結構主義和系統論結合起來，我的論文中甚至有一部分專門講方法論問題。

這篇論文的論題是湯瑪斯・哈代小說的內在結構，他是19世紀末期英國的現實主義小說家，當時稱批評現實主義，不是現代主義，不是現代派。但是，我用現代主義的結構主義和系統論方法研究內在結構，結果引起了一些爭議。儘管有爭議，最後還是通過了答辯，拿到了學位。我覺得學校應該鼓勵學生去探索新方法，而不是卡學位，所以我就把我的碩士論文拿到北京的中國社會科學院外國文學研究所去了。外文所的人一看，覺得我這個論文寫得很好。那時候他們正好要創辦一個雜誌，叫《外國文學評論》。用現在的說法，中國社科院外文所辦的雜誌，若用來評職稱的話，就是很高級別的學術刊物了，是這個領域裏級別最高的。後來我的碩士論文的主要章節就發表在這個雜誌的創刊號上，是1987年第1期。

朱　那是您最早介入文藝批評的文章？

段　不是，在這之前我還發表過一些。我記得當時一個反對我的教授說，

你的碩士論文是黑格爾主觀理念的顯現，我說我的論文裏面提都沒提黑格爾，他說你提不提沒關係，但你的理念是黑格爾的。在1980年代中期，黑格爾在中國是受批判的，如果我認錯，我就拿不到學位，所以我就不認錯。

朱　因為黑格爾是唯心主義。

段　對，那時唯心主義與馬克思的唯物主義是對立的，所以他說這篇碩士論文不能通過。直到論文在中國社科院的《外國文學評論》上發表了，他們才承認這個論文是有價值的。從那以後我就一直在外國文學研究這個領域參與學術活動，認識了外國文學研究所的人，以後就時不時在那個雜誌上發表文章。

朱　那時結構主義還沒有影響到美術界？

段　那是85—86年，我不太清楚結構主義到沒到美術界，但是文學界已經有人在討論結構主義了。

2 理論和方法是跨界的途徑

張　您後來還翻譯了《藝術與精神分析》，這書在當時很重要。

段　研究生一畢業，我就到四川大學中文系教書去了，教西方文學，同時開始搞翻譯，主要翻譯文藝理論。搞翻譯的好處是，我系統地學習了西方現代文藝理論。精神分析理論就是通過翻譯來學習的，那不僅是佛洛伊德的精神分析，而且包括佛洛伊德之後的精神分析。佛洛伊德的理論我過去就讀過，是從文學角度讀的，但對佛洛伊德之後的精神分析卻不瞭解，所以翻譯就是學習新理論。然後我給譯著《藝術與精神分析》寫了一篇譯者前言，分析介紹佛洛伊德之後的精神分析理論在美術批評和美術史研究中的應用。這本譯著不只是研究古希臘和文藝復興，也研究美國的抽象表現主義。那時對我

們來說，抽象表現主義是比較當代的，因為那時中國幾乎還沒聽到過後現代，所以現代主義的抽象表現主義就很當代了，雖然它其實是一種後期現代主義。通過那本譯著，我找到了美術的門，學到了怎麼用新的批評方法來研究美術，尤其是研究當代美術。

張　精神分析在文學界影響非常大吧？

段　對，不僅是對文學批評的影響大，對文學創作影響也大。當時有很多作家就是通過寫故事來剖析作品中的人物心理，這是一種非常好的方法。那麼我通過翻譯，尤其是我自己寫的譯者前言，算是找到了美術批評的路子。之後過了一年，我又寫了一篇關於精神分析和美術批評的文章，因為先前那個譯者前言印到譯著裏去了，所以後來就又寫了一篇。我覺得我對這個問題有一些新的體會，寫好了就發表在《文藝研究》雜誌上，這是文學和藝術領域裏級別最高的雜誌了。

朱　那篇文章的題目是？

段　題目就叫《藝術與精神分析》，跟書名一樣。

張　那您應該是國內美術批評界裏，介入這個領域最早的人了？

段　就我當時讀到的而言，佛洛伊德之後的新精神分析，英國學派，國內在80年代介紹得比較少。

朱　榮格的心理學理論應該對您也影響挺大的？

段　榮格我讀過，但沒寫過。我只是在關於文學的論文中，寫過榮格。我在80年代從文化人類學的角度，寫過一些文學論文，關於榮格的，發表在上海的《文藝理論研究》上。榮格的心理學理論是原型批評的兩大基礎之一，另一個是弗雷澤的文化人類學。這兩個人，那時我寫得都比較多。榮格的理論主要是什麼呢，是集體無意識和原型，「積澱」這個詞也比較重要。後來到國外，我讀到一本非常

好的書，作者是德國心理學家埃里克・紐曼，他是榮格的學生，寫
了本《亨利・摩爾的原型世界》。榮格講原型，集體無意識就是一
種原型。埃里克的書是講亨利・摩爾雕塑中母親和孩子的原型，摩
爾的所有作品實際上都潛藏著這麼一個原型。

但是，從文化人類學和榮格的角度來寫美術，是最近的事。去年我
給《當代美術家》雜誌寫專欄，是關於圖像方面的，其中一篇文章
就是從榮格的理論，來講圖像的原型。那是我第一次把這個理論應
用到美術研究，不過我相信別人早就做過這個工作了，在過去的20
多年中，應該會有人做這個工作的。

朱　那之前您怎麼沒寫呢？

段　可能是因為沒遇到合適的題材吧。寫文章要有好的切入點，可能我
　　發現別的切入點更好一些，所以就沒把榮格作為切入點。但是去年
　　談圖像的時候，我討論圖像和圖式的區別，覺得榮格的切入點比較
　　合適，也就是榮格的原型概念，所以我就從那個角度來寫了。

朱　那時候寫的文章，已經很注意方法論了嗎？

段　80年代學術界對方法論非常敏感。《藝術與精神分析》的作者在英
　　國辦有《現代畫家》雜誌，他約我用英文寫一篇介紹中國當代美術
　　的文章。這之前我用中文寫時很注意方法論，但第一次用英文寫美
　　術批評，注意的卻是語言，談不上方法，僅涉及到一點形式主義。

張　是屬於介紹性的文章嗎？

段　基本上算是。我當時打算寫何多苓，就去採訪他。何多苓很關注形
　　式，他說，人們談他的畫卻沒注意到他在畫中的用線。何多苓的畫
　　是沒有線的，他不勾線。他說的線不是線條的線，而是結構的界
　　線，是塊面的分割。他有幅畫叫《老牆》，畫中有個小孩子趴在牆
　　頭，旁邊有隻貓。這個牆頭就是一條分割線。何多苓說這個結構的

分割線非常重要。他不談理論，就光說畫畫的時候這個結構線很重要。我在文章裏就分析他的分割線。我覺得，牆頭這一條橫線，分開了兩個世界，就是小孩子眼睛所看到的世界，和他身後的世界。畫中的這兩個世界有歷史和哲學的含義。當然，我這種分析也談不上什麼理論和方法，但是也沒有完全停留在形式的表層，而是盡量從形式開始向深處挖掘。

那時候我也給易英的《世界美術》雜誌翻譯文章。剛才說了，翻譯的好處是可以學到很多東西。不僅學到批評方法，也學到怎樣寫文章。比方我們現在在美術雜誌上發表的文章，有的人有很好的觀點，但是他不會寫文章，他的觀點合不到一塊。這是一個寫作技巧的問題。我覺得學文學的好處就是他知道怎麼寫文章。對我來說，學習寫散文的最大幫助就是文章的組織結構。這就像畫畫，畫面的構圖和文章的結構實際上是相通的，只不過一個是視覺，一個是文字，就這麼點區別。誰要是畫一幅畫，卻沒有構圖的概念，那就完全是個外行，根本不會畫畫。寫文章也一樣，有些作者不懂結構，他的某一句話說得很好，某一個觀點也很好，可是通篇卻合到不一塊，文章的結構是亂的。

後來，1990年我出國了，有機會看到很多西方的當代藝術，接觸到當代批評理論。從那以後，我幾乎不再搞翻譯了，感覺翻譯沒意思，都是別人的東西。

整個90年代我一直在寫文章，兩類，文學和美術。文學論文仍然是給社科院的《外國文學評論》，但數量少。美術寫得多，因為我出國後就轉向美術了，學的是美術，寫的也是美術。當時我主要給易英主持的《世界美術》寫，也給顧丞峰任職的《江蘇畫刊》寫。

朱　前面您談到了結構主義和精神分析，那時候從這幾個方面談美術可能不是一個很好的切入點。在1980年代，您覺得有哪些切入點會更好一些？

段　1980年代其實我翻譯得多，寫作要少一點。我的看法是哲學是一個很好的切入點，尤其是薩特的存在主義。那個時有一個畫家的作品，畫一個桌子和薩特的肖像，桌上有個杯子，畫面是紅色的，是85時期的一張畫。那幅畫告訴我們薩特的存在主義的生存方式。當時西方哲學非常流行，存在主義在大學生中大行其道。

張　而且1980年代哲學熱也很瘋狂。

段　對。當時有一本書影響比較大，叫《變化著的觀念》，是本翻譯書，介紹西方現代哲學。那是西安美院的一個朋友推薦給我讀的，當時是83年或84年吧。那時我思考文學和美術之間的跨界，覺得哲學理論和批評方法就是跨界的途徑。

　　文學的研究和批評方法，美術的研究和批評方法，背後的哲學理論是相通的。不管是結構主義也好，佛洛伊德主義也好，都一樣，只不過您把他用到文學上或美術上就是了。對我來說，搞文學批評的時候就接觸了這套方法，所以到1990年代，我用這些西方現當代方法來寫美術話題的時候，就感覺比較得心應手。再說，我一直在學畫，所以我用理論來談畫的時候，覺得自己有這個能力，不像有些人的理論闡述和作品分析是脫節的。

張　現在有一種現象就是模式化批評，就是某段文字，可以用來說這個畫，也可以用來說那個畫。這種批評用來談論任何一張畫都沒有問題，這是模式化批評。

段　關於您說的這個現象，我從前看到過一篇文章，是在1950年代出版的一本舊雜誌上，是大躍進時期的文章，講怎樣寫展評。文章提供

了一個美術評論的模式，以不變應萬變。當時是大躍進，做什麼都要快。您去參觀一個展覽，然後就用那篇現成的展評文章，讓您填空。那篇文章留了很多空白，都是作品的名字和作者的名字。看展覽的時候您記下作品和作者的名字，回去把這些空白填上，文章就寫成了。當時這可不是搞笑，而是作為一個正兒八經的大躍進的方式發表出來。我看到那篇填空文章時，覺得太好玩了，美術批評竟然可以這樣寫。您說的模式化批評現象，比這填空文章又發展了一步，有理論，更高級了。

3 美術批評的文化和時代語境

張　我們已談到1990年代了，您出國了。我們談談您在90年代的理論研究的核心問題，您的研究方向。

段　在90年代我主要是給《世界美術》和《江蘇畫刊》寫文章，後來還有台北的《藝術家》雜誌。那時候的寫作偏向於解讀，偏向於分析討論後現代主義。但是在寫後現代主義藝術時，我注意到一個問題，就是不能僅僅解讀西方的後現代作品，還應該由此闡釋後現代理論，否則不易理解作品。同時，我也用這一套理論來討論中國當代美術。當然，因為我當時不在國內，我討論的是海外的中國當代美術。

朱　用西方的後現代理論來討論中國的當代藝術，這個好像有一種……

段　隔閡，是吧？

朱　有點牽強，畢竟語境不同。

段　對，這就是剛才說的，因為我在國外，與國內沒有直接的接觸，所以我討論海外的中國當代美術，比方說徐冰、顧雄、陳丹青。

張　艾未未呢？

段　沒有討論過，我不認識他，我主要討論陳丹青、徐冰、顧雄、谷文達、張宏圖等藝術家。其中一些人，我時不時到他們的畫室轉轉，看他們作畫，聽他們講畫。他們傾向西方美術，但是他們有中國背景，有跨文化的語境。對我來說，我用後現代理論來解讀他們的作品，覺得比較得心應手，也符合實際。比方說徐冰，我就討論他所關注的文化錯位問題。那麼陳丹青呢，他的方法是後現代的，我寫過一篇很長的文章，研究他的視覺修辭。後來我出了一本書，把這些東西都放進去了，書名叫《世紀末的藝術反思：西方後現代主義與中國當代美術的文化比較》，1998年由上海文藝出版社出版。書中關於陳丹青的章節，有三四萬字，我是採用比較的方法來寫的。這有點像比較文學研究，我把陳丹青和紐約的著名觀念主義畫家馬克‧坦西拿來做比較，反正他們兩人是好朋友，他們的藝術也大有可比較之處。另外，我認識陳丹青就是由馬克‧坦西介紹的，所以我在比較他們兩人的藝術時就有優勢。在這個個案中，比較不僅是理論，而且也是一種方法，具有可操作性。

比方說我討論他們二人的修辭方法，挪用。挪用的方法現在在國內已經很流行了，但是您回想一下在90年代初，陳丹青那些畫是93—94年畫的，他還出了一本畫冊，他的方法就是後現代的挪用、戲仿、並置，等等，以求反諷效果。這種方法現在已經非常流行了，而且發展成了惡搞，大家都覺得很噁心了。但是15年前，對我們國內的藝術界來說卻還是一種比較新的修辭方法。

張　您在國外面對的最大挑戰，就是國內很多理論，以及創作，比西方滯後。這是一個比較。在國外，您可以讀到很多原著，見到很多原作，那麼西方在1990年代初期，藝術家們最關注的熱點是什麼？那

時國內關注什麼，您會有一個理性的比較。

段　西方的文化大國在整個1990年代，在後現代主義時期有很多觀點，用今天的話說，基本上都屬於普世主義。西方知識界關注的問題，他們討論的話題，不僅僅是一個國家、一個時期的，而且更是超越一個國家、超越一個時期的。比方說環保問題、性別問題、種族問題，等等。這些問題對於當時的中國來說，還不是迫切問題，顯得比較奢侈。國內當時的問題主要是政治的。記得那時國內有些畫家想在國外辦展，我也幫他們在國外策過幾個展，1993年給戴光郁、王發林他們辦了一個展覽。我當時就告訴他們，國外比較關注生存環境，你們要注意這個問題。但是國內那時並不是大家都有這個意識。換句話說，普世主義在90年代初的中國是超前的、不合時宜的。

張　還沒意識到這個問題？

段　環保在當時還不重要，但在今天的中國卻非常重要了，在今天是一個大問題，一個非常迫切的問題。鄧小平的南巡講話是1992年，這之後中國經濟才高速發展，現實的環保問題也才真正出現。我在國外給戴光郁他們辦展覽是1993年，那時候鄧小平剛南巡，環境問題在中國還沒那麼厲害。再一個是種族問題。現在中國有種族問題，尤其是剛發生的新疆7.5騷亂事件，大家都知道了。還有去年奧運前的藏獨事件，其實藏獨在某種程度上講也是種族問題。儘管中國政府說7.5事件不是民族矛盾，而是疆獨和恐怖分子。其實您問問新疆的人，他們那裏種族問題非常嚴重。總之，種族衝突是個大問題，很敏感。

當時有一個西方很流行的觀念也介紹到中國了，叫「政治上正確」，記得美國耶魯大學的教授孫康宜在北京的《讀書》雜誌上寫

過這個話題，但這個觀念在中國卻流行不起來，因為西方的語境跟中國的語境不一樣。舉個例子：有一年在蒙特利爾，一個飯店老闆要招工，來了一個人應徵。這人60歲，顯然不能雇他，年齡太大了，跑堂不如小夥子。但是你不能說年齡太大了我不雇你，這是年齡歧視，你得另找一個理由。通常的理由就是，哦，您來晚了，已經有人了。既然有人了，你就沒辦法了，對吧？可是這老頭還是把飯店老闆給告了，說是年齡歧視，政治上不正確，結果老闆賠了他兩千加元。你說這是什麼事啊？若是在中國，您用西方「政治上正確」的觀點來看，現在招工就非常「政治上不正確」。比方說女的不能超過多大年齡，長得不好看的不要，等等。在西方您敢這樣，那您就賠慘了。所以有些西方概念在中國是行不通的，沒這個語境。那麼回到美術批評上，當時在西方的語境中，就出現了很多概念，比方說女性主義。現在女性主義在中國美術界已經很流行了，可是當年並不流行。我記得在1990年代中後期，徐虹寫了一篇文章發表在《江蘇畫刊》上，是我讀到的女性主義的第一篇宣言，但那時沒有多少人回應她。

所以西方的批評概念要跨過文化的界線而到中國，語境問題非常重要。當時我寫關於陳丹青的文章，就用了挪用、戲仿這些概念，陳丹青後來說，你寫得太早了。我這篇文章寫的比較早，大約是1990年代中期，雖然書是1998年出版的。因為寫得早，超前了，國內還沒有相應的語境，結果得不到什麼回饋。但是，現在挪用、戲仿這些詞已經氾濫成災，說明國內的語境也變化了。

張　在1990年代，國外的評論家面對當代藝術這一塊，他們是怎麼樣一個狀況，您能再詳細說說嗎？

段　到1990年代，國外藝術批評界、藝術理論界是一個過渡時期，後現代漸漸過去了。國外也是追風追得很厲害，當代藝術是一個很泛泛的詞，後現代可以是當代藝術的一部分。那麼後現代之後有沒有一個名稱呢？當時有人就提出後後現代。但是這個名稱沒有被大家接受。儘管有人用，國內也有人用，我記得有人寫過一本書，就叫後前衛什麼的，雖然「後」字用得多，但立不起來，因為後現代已經把「後」字用完了。於是國外就用一個比較寬泛的詞，當代藝術，整個1990年代包括現在都講當代藝術。再就是觀念藝術，其實是當代藝術的一部分，是主導。

到了後來的觀念藝術時期，我覺得國內跟國外在理論方面距離越來越近了。比方說法國19世紀後期20世紀前期的現代主義，到了中國，是文革以後，是中國的第二次現代主義運動。第一次是2—30年代，第二次是85新潮。那麼後現代在西方，是1970年代末，和整個1980年代以及1990年代前期，而中國的後現代到了1990年代才出現、才引進，比較滯後。但是在後現代之後的當代藝術尤其是觀念藝術，距離就越來越短，尤其是到了21世紀最近這幾年，這個距離幾乎沒有了。因為中國不斷參加國外的威尼斯雙年展這一類展覽，國外的展覽資訊、雜誌、報刊都能在第一時間看到，真是拜互聯網的福。但是，時間的距離不存在了，空間的距離還在，文化語境的不同仍然存在。

這就是為什麼我剛才說「政治上正確」這個觀念在中國流行不起來，中國沒有這個語境。說到語境，可舉後殖民問題。我的觀點，「後殖民主義」在中國是一個偽命題。為什麼呢？從理論和史實上講，中國從來就不是一個殖民主義國家。過去儘管老是說是半殖民

地半封建，但從國家制度上、從學術理論上說，中國只有部分地區
作為租界，讓外國人使用，比如上海，青島，廣州等地。中國不是
一個整個的殖民地國家。所以用後殖民主義理論來探討中國文化、
中國文學、中國美術，是脫離語境的。不過香港例外，香港是殖民
地。香港的例子也很有意思，可以看出理論和實際的巨大差異和矛
盾。香港有個教授，印度人，持英國護照，教比較文學的。他的學
術文章寫得好，但我不喜歡他。為什麼我要講這個人呢？作為一個
後現代主義理論家，一個著名的當代文藝理論家，他的人格是分裂
的。我不是要批判這種分裂，我承認並且接受這種分裂，但是我不
喜歡他，因為他一方面鼓吹後殖民主義理論，另一方面，當1997年
香港要回歸中國的時候，他非常不高興，寫文章罵。為什麼呢？因
為他是一個印度人，在香港工作，一看香港要回歸了，他怕自己待
不下去了，損害了他個人的切身利益。我懷疑他甚至已經不能回到
印度去了，也許他已失去了印度的根。如果去歐美國家，就他那個
年齡，太晚了。所以他只能待在香港，看著香港回歸。在這種情況
下，這個後殖民理論家雖然反對殖民主義，雖然在文學上美術上反
對殖民文化，可是當香港脫離殖民主義身分，回歸中國的時候，當
這回歸涉及到他這個理論家的實際利益時，他就不再鼓吹後殖民
了，他就開始反對香港回歸了，這就是人格的分裂。

後殖民理論，是文化研究裏的一種重要理論……

4 菁英文化與圖像研究

朱　等一下，我們就是想讓您談一下1990年代以後，文化研究的轉向問
　　題……

段　那就接著說這個話題，說說文化研究。我在1990年代初寫過美術批評文章涉及到文化研究，有人就說你這不是美術批評，而是文化批評或者社會批評。這種說法實際上是要看你怎樣看待藝術。如果您是一個歷史學家，您是一個文化人類學家，您站的位置遠一點，用更寬廣的眼光來看，美術就是一種文化形態，一種視覺文化形態。這也就是為什麼視覺文化研究現在比較熱，因為現在大家認識到了美術是人類文明的一種文化形態。您若承認美術是人類文明的一種文化形態，那麼這時您去看美術，您就可以超越形式和技法，超越美術的局限，而從文化批評的角度去看。當然，您作為一個畫家，不願意超越美術，您只從技法和形式角度去看，也是可以的。多元化的社會，多元化的思想，不必強求一律。但是我覺得您不必只用形式分析或者只搞技法研究，您不必說別人的研究不是美術研究。究竟是把美術當作手工活來研究，還是當作文化產品和文化現象來研究，這要看研究者的視角和眼光，以及個人的研究興趣和能力。

張　看問題不能太表面。

段　是這樣，在90年代有一本書對我影響比較大，英國的，叫《從文學研究進入文化研究》，好像還沒有翻譯成中文。這本書研究小說、電影和電視，把他們都作為文學了，超越了傳統的文本研究。到後現代的後期或者後現代之後，文化研究在西方興起，而視覺文化研究則是文化研究的一部分。這樣，文學研究便不應該局限於文本研究了，而應該具有一種更寬廣的眼光。

　　於是文學研究就進入了文化研究中，並受後現代的影響。後現代是反菁英主義的，所以文化研究偏向於流行文化、時尚文化、通俗文化、民間文化、大眾文化。但是英國學者這本書是主張菁英文化的，跟後現代相反。不過，他也主張超越文本，要走出文學的文本

研究而進入電影電視等視覺文化研究。矛盾吧？不矛盾，這就是當代學術的複雜性。這本書是菁英主義的文化研究，比方說，他比較兩個作品，一是20世紀初英國著名早期現代主義小說家康拉德的名著《黑暗的心臟》，另一個是好萊塢的早期黑白電影，非常有名的《人猿泰山》。康拉德的小說是純文學作品，《人猿泰山》是流行電影。這位英國學者通過比較來肯定康拉德的價值，但也不否認流行文化。他雖然挖掘《人猿泰山》的價值，但在比較中強調康拉德的價值。

那麼這本書對我的影響在什麼地方呢？就是在1990年代的後現代主義之後，文化研究興起了。儘管文化研究在相當程度上與菁英文化向左，但我卻比較偏向菁英，或者說叫經典文化，叫純藝術。視覺文化研究和文化研究一樣，比較偏向流行文化，比方說電視上的超女快男啊，或者是古裝、武俠、瓊瑤影視什麼的，我基本沒興趣。當然，我也看《天下無賊》和《武林外傳》，但那是娛樂。我不會寫一篇關於《武林外傳》的評論文章，我覺得浪費時間。我承認這個電視劇不錯，好玩。我覺得我的筆墨應該花在菁英的視覺文化上面。對我來說，這菁英的視覺文化就是繪畫、雕塑、建築，包括新的視覺文化樣式，比如裝置、攝影、行為藝術、新媒體、數字藝術之類。

新媒體不是任何人都能搞的，老百姓是搞不了的，這跟塗鴉不一樣。其實塗鴉老百姓也搞不了，是吧？2007年《當代美術家》雜誌讓我寫專欄，我就寫視覺文化系列論文，偏向圖像研究，這也是菁英文化。一來圖像研究是當代美術批評中一個大問題，二來我覺得圖像問題涉及的不僅是當代美術的菁英美術，流行美術當中也有圖

像問題，雖然我不會討論流行藝術。什麼是流行圖像呢？在繪畫中有很多，比方說大頭、大眼睛啊，還有傻笑啊，都是。在某種意義上這也可以算是流行文化，而且非常時尚，非常符號化。這個東西儘管我不喜歡，但是圖像研究可以覆蓋這些話題。實際上，圖像理論在西方美術史上是個很古老的理論，是經典理論。

當代圖像理論的基礎，是潘諾夫斯基，無論今人反對他或者超越他。潘諾夫斯基偏重方法，就是解讀圖像的方法，他跟當代圖像理論有區別。這之後對圖像理論貢獻較大的是米歇爾。不過，儘管米歇爾涉足菁英理論，但是他本人的研究對象卻是電視、電影、廣告，不是菁英樣式。要知道，米歇爾的學術背景是比較文學、英語文學、美術史論、美術批評，他的圖像理論對我們現在的研究和思考非常重要，可以幫助我們看穿表象。

關於表象，中國有一種說法叫「耳聽為虛眼見為實」，好像圖像是講實話的。前不久流行一本學術著作叫《圖像證史》，就是以圖像來闡述史實。然而，當代圖像理論卻告訴我們，圖像可以講述事件，但使用圖像的人卻各有目的，因此，圖像也可以不告訴事實，甚至還可以撒謊。

前幾天在一個研討會上我就把看穿表象的問題提出來了。那時7月5日剛過，美國雅虎新聞網站7月6號登出一張圖片，是新聞攝影。新聞攝影應該是非常真實的，這個新聞攝影是什麼呢？畫面上是中國武警，戴著頭盔，拿著警棍，頭盔都是玻璃鋼的，面罩都是放下來的，他們面對觀眾。在他們面前是一個維吾爾族老太婆的背面像，就一個人，被武警圍著，面對面。這個圖像是半俯拍的高角度，給人一種壓力，場面比較大，顯得武警的力量非常強，對比出孤零零

的老太婆，而且老太婆比較矮小。這個圖片的標題就是雅虎網站的新聞頭版頭條，「穆斯林老太婆領導反抗中國的示威遊行」。

對國內的人來說，我們知道7.5事件的打砸搶燒殺是年輕人幹的，一開始武警並沒有出來鎮壓。可是這個圖片，一群全副武裝的武警包圍著一個孤零零的弱小老太婆。這個圖片是什麼意思？老外一看，哇，你們中國人太壞了，你看那麼多武裝到牙齒的武警欺負一個老太婆。美國在伊拉克和阿富汗發動了兩場戰爭，不少阿拉伯人認為這是反對穆斯林的戰爭，在他們眼中，這就是中世紀十字軍東征的延續。當年小布希也的確非常愚蠢地說了一句「我們要進行新的十字軍東征」。在9.11恐怖襲擊後他說了這麼一句，後來他知道說壞了。那麼西方媒體搞這麼一個圖片，潛台詞是什麼呢？一方面當然是說中國武警欺負老百姓，另一方面要告訴全世界的穆斯林：你們看看，不是我們美國欺負你們，中國也欺負你們啊。這就是圖像撒謊。圖像撒謊的理論，米歇爾懂得比較多，他研究新聞圖像，所以當代圖像理論實際上對我們的圖像研究非常有用。如果沒有米歇爾的理論，我們看到這一張圖片，我們知道是在撒謊，但是不能從理論上來闡釋。這時候您要是有一個理論支持，可能您的闡述會更有說服力，更強大。

但是西方理論也會有副作用，比方說剛才講到的後殖民主義。您現在講後殖民，強調什麼？後殖民最容易被藏獨疆獨利用。藏獨疆獨可以說是漢人在我們這裏搞殖民，搞文化殖民，對吧？漢族不僅佔領我們的土地，還統治我們的人民。達賴不就說了嗎，是毀滅藏族文化。所以我覺得有時候有些學者是非常愚蠢的，他們只想鸚鵡學舌，拿西方理論來炫耀自己的學術時尚。這些學者是什麼樣的人

呢？就是學步邯鄲的所謂後新學者，就是「後」什麼什麼、「新」什麼什麼的，來自後現代主義、新歷史主義之類。他們用後新來標榜，可自己卻沒什麼理論，只能模仿西方，拿了西方概念，占山為王。西方有什麼東西，他們趕緊抄過來，然後就用這個東西，從事文學或者美術批評，他不管什麼後果，不管後殖民理論在中國的後果，他沒有意識到會被藏獨和疆獨利用，甚至意識到了，卻不理睬，因為他個人的事業更重要。再一個例子是解構主義。解構主義講什麼？顛覆。當然對我們來說，有些是應該顛覆的，有些學者可能非常聰明，目的非常明確：我搞這個，我是有目的的，所以「重要的不是藝術」。但是有的學者只有一個目的：趕時髦，搞點後新之類，這樣就能出名。

朱　所以藝術的闡述還是要有一個立場。

張　其實剛才就是段老師說的，當代學者有一個現象存在，有些人並不具備這種素質或者沒有相應的背景，卻充當了這種「專家」，有發言權，於是就亂套了。因為他們在我們普通老百姓眼中就是專家，這種人多了，就壞事。

段　他們中有些人被看穿了，但很多卻還沒有被看穿。

5 視覺文化研究的深入

朱　您前面提到視覺化研究，也提到藝術理論的中國語境問題，那麼視覺文化研究是否有針對性，而不僅僅是一種解讀方法或研究方法？

段　關於視覺文化研究的針對性，我的看法是，美國的視覺文化研究，比較偏向於大眾文化，就是米歇爾這一路。當代視覺文化研究中，英國和美國代表兩種方向。大體上說，美國代表的是美術之外，英

國則是美術之內。我個人傾向於視覺藝術，包括攝影。我不想離本
職工作太遠，而是想站在美術的領域來搞視覺文化研究。視覺文化
研究有沒有自己的方法？前面說了，其實就是借鑒美術史研究和美
術批評方法，比如結構主義、文化人類學、政治批評、形式批評、
圖像研究，還有傳播理論，等等。關於方法，我最近幾年比較偏向
於圖像解讀。

朱　視覺文化研究是文化研究的一部分，您理解的文化研究是什麼？很
　　多批評家各有不同的見解。

段　這樣說吧，這個學科在後現代主義時期就已經出現了，但真正達到
　　盛期卻是在後現代的後期，甚至是在後現代結束之後，作為一個替
　　代的文化思潮出現的。您說的這個問題，我覺得主要涉及兩個方
　　面，第一，文化研究究竟研究什麼，第二，怎麼樣從事文化研究。
　　同樣，視覺文化研究究竟研究什麼，視覺文化的對象和領域是什
　　麼，方法是什麼。從理論上說，任何文化現象都是他的研究對象，
　　但是實際上由於有後現代這樣一個歷史語境，文化研究實際上研究
　　的是流行文化。至於方法呢，除了我們說的現代主義的各種方法
　　外，最重要的是所謂新馬克思主義，或西方馬克思主義，其代表是
　　法蘭克福學派。我們應該看到，用新馬克思主義或者社會學、政治
　　理論進行研究，需要結合其他方面，比如拉康的心理學。舉個例
　　子，克利斯蒂娃，她是女性主義批評家，她對文學和美術兩個領域
　　都涉及。她討論拉康，不是完全贊同拉康，而是和拉康發生論爭。
　　這樣的例子說明，我們現在的文化研究，是仿效西方，也用了很多
　　方法，如精神分析等。在此需要注意，這些學者對形式主義談得不
　　多，因為形式主義之後是後現代主義，而後現代已經打倒了形式主
　　義，後現代反對的就是形式主義，後現代是搞政治的。這就是我回

答您的問題，文化研究究竟是個什麼東西，什麼是他的研究對象和研究方法。那麼視覺文化研究從屬於文化研究，只是領域更小一點，更專門一些，是專門研究視覺現象的。

朱 視覺現象？

段 就是視覺產品，包括繪畫、雕塑、影像作品等等。

朱 這會不會陷入單純的藝術本體研究？

段 有這個可能。搞視覺產品研究的切入點是什麼？可能是形式主義，可能把一件繪畫作品看成是視覺文本，這時若只做形式分析，就可能會落入形式主義。不過，我們應該超越後現代主義和現代主義之間的對立，我們在視覺文化研究中為什麼不可以引進形式主義呢？事實上，您研究視覺藝術，回避不了視覺形式，包括米歇爾這些人，他們都沒有回避。米歇爾就公開宣稱他是一個形式主義者，一個死心塌地的形式主義者。

朱 那視覺文化研究怎麼避免過分落入視覺形式研究，在當下怎麼切入呢？

段 這樣說吧，如果視覺文化研究的切入點是圖像，就要牽涉到中國當代美術，這是眼下正進行著的文化現象。在當代美術中，圖像和圖式有區別，但我發現不少批評家把這兩個概念混淆了。圖像是什麼呢？圖像是一個具體的，個別的現象。比方說，這個酒店的LOGO，這兩個圖像不一樣，它們是兩個獨立的、各別的圖像，但是我在它們當中發現了一個共同點，有一個共同的因素，您看，就是這條直線。這個LOGO的兩邊，構成一個中心圖像，那個LOGO的兩邊也是這樣的直線。這種相同的直線構成，出現在兩個不同的LOGO中，我認為就是一種圖式。圖式在當代美術的很多繪畫作品中都出現了。比方說岳敏君的傻笑，在很多畫中都有，這就不是圖

像，而是圖式。岳敏君的圖像是什麼呢？是一個傻笑的人在天安門前傻笑，或者一個人舉著法國國旗，自由引導人民，這是圖像。它們的共同點是傻笑，露著白牙傻笑，這麼一個東西，這麼一個意象，是所有作品當中都出現的，這就變成了圖式，類似於語言學上的語法模型，也就是句型。圖像本身沒有錯，視覺藝術作品離開了圖像就不是視覺藝術作品了。很多批評家批評圖像，圖像有什麼可批評的呢？要批評的是圖式化，是一個圖像演變成了語法模型，成了一個模式，一個圖式。

如果您說出來的每一句話，都用同一個語法模式，那麼您的話太單調。您說的話怎麼老是一樣的呢？《紅樓夢》是巨著，但《紅樓夢》裏有一句話不斷出現，讀著很煩人，這就是「鳳姐笑道」，她一開口就是「笑道」，難到曹雪芹就不能換一種說法？岳敏君的畫為什麼總是月牙形的嘴裏露出超長的白牙，不可以畫點別的嗎？其實，岳敏君是做得很好的，而做得不好的是那些跟風的人，這就叫模式化。模式化能舉一大堆例子出來，比如張曉剛在人頭上貼一塊黃色膏藥，或者一個光斑，就是圖式。只要您看見頭上有一個光斑，就知道是張曉剛的畫，這個人的表情是麻木的，或者沒有表情，呆呆的。張曉剛是首創，而那些跟風的就是模仿。張大力是什麼呢？一個側面頭像，下巴是翹起的，這就是張大力的標記。如果別人跟風，也要把側面像的下巴翹起來，那就很愚蠢。這種跟風的人在當代美術中很多。現在有人批評張曉剛，批評方力鈞和岳敏君，在某種程度上說，他們該受到批評，因為他們不斷地重複自己，但是在另一種意義上說，他們也很冤枉，因為他們是原創者，他們沒模仿別人，他們有一定的原創性。但是其他人畫一個沒表情的臉，再貼一個膏藥在臉上，的確沒有任何價值。這就像宋詞，大

家都知道，宋詞中有柳永一派，很豔俗的。但是柳永的詞實際上寫得非常好，柳永是他那派的第一個大師，是最厲害的詞家，他有獨創性。為什麼那一派變成大俗呢？就是因為後面有很多人模仿他，就跟現在模仿張曉剛、模仿岳敏君一樣，是非常庸俗的跟風者把事情搞壞了。從這個意義上說，他們真的很冤枉。

張　您區別了圖像與圖式，在這樣的前提下，您的圖像研究該是更加深入了，那麼能否談談您在這方面的進展？

段　我在寫文章時專注視覺藝術作品，不太關注影視、傳媒、廣告什麼的，我關注視覺藝術的重點是圖像。2007—2008年開始給四川美院的《當代美術家》雜誌寫專欄，先寫視覺文化的話題，今年他們讓我繼續寫這個專欄，我就深入到視覺文化中的圖像問題。現在我寫的題目是當代西方美術理論對中國當代美術的影響，尤其是圖像理論的影響，比較偏重美術教育方面，例如圖像理論的教學。你看，我從視覺文化到圖像，從寬範圍到小範圍，在形式邏輯上說，是一種深入。然後我就不願意再小了，不願太局限了，就想換話題。但是，我不想換個不相關的話題，我想繼續深入，所以就寫西方當代圖像理論對中國當代美術教育的影響。

張　您接下來的研究方向是……

段　年初我寫了一篇給批評家分類的文章，討論批評的要義和存在的問題，這篇文章的末尾我寫到批評家應該具備的素質，其一是要有外語能力。那麼順著這個話題來深入，我就寫了一篇關於翻譯美術理論的文章，涉及到誤讀誤譯米歇爾的圖像理論。再後來我就依這個話題又寫了一篇文章，專門談誤讀誤譯福柯讀圖的問題。就這樣一步一步深入，寫出一個個相關的新話題。這些話題並不是說我坐在

這裏閉著眼睛想出來的，而是相互有聯繫，在連貫中發展過來、並且深入下去，這是一個研究的過程。

張　段老師，您覺得您的理論寫作這樣步步發展，在寫作的主線和核心問題中，有哪些是需要強調的？

段　我覺得批評文字中闡釋的篇幅比較多。西方學者通常認為批評有四個步驟：描述、闡釋、評價、理論化。其中，我強調批評的闡釋，這是我從西方治學方法裏學來的。

在學習他人之外，說說我自己的個人見解。在批評的上述四個步驟中，最後一步是理論化。我們在批評實踐中該怎麼樣進行理論化呢？我從方法論走向認識論和本體論。從理論的意義上講，我最初覺得，對一個作品的批評可以在三個層次上進行，第一是形式的層次，第二是修辭的層次，第三是審美的層次。我在1998年出版的《世紀末的藝術反思》中主要就表述了這個見解。書出版後，我發現漏掉了一個大問題，當代藝術的觀念性。我讀當代藝術作品，看到在形式、修辭、審美的層次之上，至少還有一個層次，這就是觀念的層次。所以我在隨後的一本書《跨文化美術批評》中，就增加了這一層次。就作品本體而言，我認為藝術語言至少有這四個層次：形式語言、修辭語言、審美語言、觀念語言。我現在寫的幾本書裏，都在豐富這個見解。今年出版的《觀念與形式》就是進一步用藝術個案來深入闡述這個見解。

張　這是您從事美術研究和批評的一個發展線索吧？

段　是這樣，這是我個人的學術發展線索。一個批評家應該有自己的理論建樹。關於批評的四個步驟，這是我借鑒來的，別人同意不同意，跟我沒關係，誰要反對就反對去吧。別人的理論，只要我覺得

有道理，我就認可，就借鑒。但是，藝術語言的四個層次不是借鑒的，是我自己摸索出來的，是我在研究和批評的實踐中悟出來的，經過了長期的發展、深化和豐富，在三本書中表述了這個見解。從1998年的第一本到今年的第三本，經過了10多年的思考和修訂。我們觀照一個視覺藝術作品，可以在這四個層次上來進行，但不是說每一張畫都有這四個層次，一個簡單的風景寫生就沒這麼複雜。但是就藝術這個整體而言，我們應該有四個層次的眼光，應該在這四個層次上來看作品。這是我的見解，別人可以不同意，可以討論、爭論。我覺得一個批評家應該發展出自己的理論，應該有理論建樹。

朱　您有文章說到作者主體性的回歸。

段　對理論建樹的必要性的認識，就是一種主體意識。我覺得主體性跟觀念藝術的聯繫非常密切。因為作品表達作者的想法，表達觀念，這表達是由作者來決定的。我在《觀念與形式》這本書的第一章《作者的復活》中，講的就是主體的介入。

朱　在當下，觀念藝術從某種程度上已經很氾濫了，可能失去了主體性的價值。若要克服觀念的氾濫，那麼對主體性或者其他一些東西的反思是否有必要？

段　那個話題讓我想到過去的一個話題。70年代末和80年代初，有一個很大的話題，是反對概念先行。因為文革藝術叫做領導出思想、群眾出生活、畫家出技術。這種三結合的方法就是概念先行或觀念先行，文革以後當然受到了批判。批判的目的是要回到作品上來，回到本體。我記得當時中央美院參加一次國際性的國畫創作比賽，結果得獎的不是國畫系的而是美術史系的。美術史系的人有理論，可以概念先行、觀念先行。儘管當時在中國是反對這種文革路子的，但那時候國外正好是觀念藝術流行。這裏就有個時間差，「觀念

先行」不適合當時國內的語境，但適合國外的語境，於是就得了大獎。我舉這個例子，就是說主體觀念和作品的觀念之間的關係。當然，現在我在寫作中儘量回避觀念藝術這個概念，因為已經被人用濫了。但是，有時候卻沒法回避，因為觀念藝術畢竟是當代藝術的主流。所以，若要回到藝術本體，會不會產生一個新問題，就是形式主義的回潮。我覺得，20世紀藝術的發展，其實是在觀念和形式之間往返，所以我那本書才叫《觀念與形式》。當代藝術的實質，是觀念與形式的互動，這是我們需要注意的一個大問題。

<div style="text-align: right">

2009年8月，北京—蒙特利爾

北京《藝術概》月刊2009年第10期

</div>

視覺秩序與圖像問題

「藝術國際」視頻講座

<div style="text-align: right">

2009年6月4日下午

北京望京，藝術國際網站辦公室

</div>

　　我先要謝謝「藝術國際」的吳鴻給我這個機會，使我能到這兒來講當代藝術中的圖像問題，還要感謝「藝術國際」的各位給我技術上的支持。

1 質疑再現理論

　　圖像是視覺的，所以今天我的題目是「視覺秩序與圖像問題」，副標題是「當代藝術的理論與實踐」。我先要給這個題目下個定義，先看看什麼叫「視覺秩序」。我在考慮這個題目的時候，上網查了一下，發現百度、谷歌對「視覺秩序」這個術語沒有提供真正的定義，只說是平面設計或空間安排，我上英文的谷歌Google去看，也大同小異。

　　我為什麼要把「視覺秩序」專門拿出來，用來談論當代藝術中的圖像問題呢？說來話長，我曾經和紐約一位非常有影響的觀念藝術家馬克‧坦西談過這個問題，國內現在有些藝術家知道他，他在美國藝術界

的影響非常大。有次和他聊天的時候，他不斷地談論視覺秩序問題。這是因為我看了他的畫之後，發現他的畫非常有意思，比方這幅畫，請大家看看。

馬克坦西　《行動繪畫》……

　　我看了他的畫，就說了一句：你的畫是再現的。他馬上很認真地說：我的畫不是再現的。我心想，我隨便說的這麼一句話，你就當真了。你們看這幅畫的確像是再現的，可是為什麼他強調不是再現的呢？

　　這幅畫收藏在蒙特利爾美術館，我第一次看這幅畫的時候，注意到太空梭發射時的水汽，像是濃雲，雲的筆法和抽象表現主義的行動繪畫比較接近。可是退遠了看卻和抽象表現主義沒什麼關係。之所以說這幅畫不是再現的，是因為我們今天對藝術有不同的理解。我當時說的「再現」其實就是具象，這張畫的確是一幅具象作品。但是我們仔細看這張畫，他為什麼不讓你說這張畫是再現的？因為這張畫恰恰是反再現的。看看場面是什麼？是一幫畫家，成年畫家和學畫的小孩子在這裏寫生，畫太空梭發射的場面。你稍微想一下，太空梭發射是一瞬間的事情，根本不可能畫寫生。換句話說，沒有可能用寫生的方法去現場再現這個場面。在此，再現藝術毫無用武之地。你看他畫中最前面的畫家，一個是美國著名的風俗畫家羅克威爾，再現型畫家，另一個是馬克‧坦西自己，反對再現的，畫到一起了。

　　這幅畫把各個時代、年齡段、各種藝術思想的人都畫進來了，這些人都在畫寫生，都在用寫實的具象的方法，都在再現同一個場面，而這個場面實際上是不可能用現場寫生的方法再現的。那麼這時候你就要想一下，馬克‧坦西用具象的方式作畫，他並不在現場，他是在畫室裏花時間慢慢畫出來的，他畫了一個過去的另一個地方的瞬間，即所謂彼時彼地的場景。

　　雖然畫面上的畫家都在場，可是在場也不可能畫出這些寫生。奇怪的是，畫中這些寫生畫都已基本完成了，而這是不可能的。也就是說，這張畫所再現的是子虛烏有，它再現了一個謊言，再現了一個不可能的場面，再現了一件不可能的事情。可是，畫家卻用具象、寫實、再現的

方式來再現,這就很荒唐,這就是一個「悖論」,一個再現的悖論。這個時候我就想,這個畫家不是一個簡單的畫家,他在表達一種思想、一種觀念,他對再現這麼一個傳統的經典藝術概念提出了挑戰,他要用這幅畫來質疑再現的理論。

80年代美國著名的藝術批評家、哲學家丹托就說,傳統的再現式繪畫已經死了,馬克·坦西用他的作品來表達了同樣的意思。這張畫被西方一個著名的美術史學家呂西·史密斯收入了大部頭的《今日藝術》中。他在書中把當代藝術家分類,誰是觀念藝術家、誰是抽象藝術家等等,馬克·坦西被歸到觀念藝術家一類。這張畫的觀念在什麼地方呢?就是對再現這個概念提出質疑和挑戰,而他的方式居然是用看似再現的方式,真是以其人之道還治其人之身。

所以我覺得這張畫是我們進入西方當代藝術的很好的入門作品。為什麼要用這個畫家呢?這個畫家在成為當代觀念藝術家之前是給紐約的幾個大報、雜誌做插圖的,他是一個插圖畫家,他知道怎樣用圖像來闡釋理論。他的父母是美國高校藝術史論教授,他受父母的影響讀了很多書,對理論比較關注。所以,大家在這裏看到的這幅畫,不是發射太空梭,馬克·坦西畫的是美學理論。他現在是美國紐約大學杭特學院美術系的教授,是個很厲害的美術系。

2 再現與圖像傳播

馬克·坦西的畫,傳遞了他對藝術理論的探討,而他的理論探討則採用了圖像的方式。其實,圖像的再現功能就是一種傳播,關於這個問題,我要拿一幅古典作品來講,這也是蒙特利爾美術館的一幅藏畫。這個畫家在世界美術史上不太重要,但在17世紀的荷蘭美術史上卻很重要,他的地位僅次於同時代的倫勃朗和維米爾,他叫波希。

　　圖像的功能是什麼？我記得過去上學的時候，學文藝理論、美學理論，說文藝有三大功能：教育功能、認識功能、審美功能。

　　20年前我到加拿大留學，上課的時候老師也談文藝的功能，但不是這三大功能，而是傳播，communication，藝術的傳播功能。

　　在中文裏，傳播這個詞是單向的，就是我把資訊傳播給你，可是在英文裏卻是雙向的。英文的「傳播」包含了互動，我把新聞傳播給你，你給我回饋，讓我作出回應，就像我們在網上互相交流一樣，所以中文用「傳播」來翻譯非常不準確，只翻譯了一半的意思。

　　用這張17世紀的繪畫來講傳播是個非常好的例子。首先，這幅畫產生於17世紀，它是再現的，不是觀念主義的。我們看這張畫，會覺得它非常簡單。這是一張肖像畫，一個少女的肖像畫。這個時候我要問一個

馬克坦西　《白上加白》

馬克坦西　《文本的愉悅》……

問題，為什麼要給這個少女畫這麼一張肖像畫？為什麼父母要出錢請人來給孩子畫這麼一張肖像畫？

要回答這個問題，我們先借用20世紀中前期的圖像學方法來解讀這張畫。我們先在表面上看，就是在「前圖像志」的層面上看，這張畫簡單到不能再簡單了，畫的就是一個小女孩的肖像。看她的衣服應該知道這個肖像不是現在的，而是過去的。她手上拿了一把扇子，好像是東方的摺扇。摺扇最早是在日本產生的，後來從日本傳到中國，也傳到歐洲。在17世紀她手裏能夠有摺扇，這告訴了你什麼？說明這家人比較富裕。這就是傳播。再仔細看背景，背景因為用了傳統的繪畫方式，一片

漆黑。仔細看，畫裏有一張桌子，桌上有一本書。她的肩膀和兩隻手臂合到一塊，通過扇子指向這本書。一個古典畫家不會胡亂構圖，他是有用意的，他要把你的視線引向這本書。

雖然這個女孩不是國王的後代，不是皇室的人，但她家是比較有錢的，她穿的是絲綢，手上的摺扇是從日本傳過去的，也就是說她的家庭背景可能跟遠洋貿易有關。摺扇指向書，說明這個女孩是受過教育的。這是這張畫在「前圖像志」的層面上傳遞的資訊。

問題是，為什麼這個女孩的父母要讓畫家畫這麼一張肖像？我們光看這張畫是不可能理解的，我們需要文化背景的知識。在「圖像志」的層面上看，這張畫是什麼呢？用我們今天的話說就是徵婚廣告。你看她的年齡15、16歲，西方人的長相和中國人有點區別，西方人顯大，中國人顯小。在17世紀的荷蘭，15、16歲應該是出嫁的年齡。這時候她父母請一個畫家畫這麼一張畫，或者請媒人到家裏來看這張畫，目的是要告訴別人：我們的家境比較富裕，我們的女兒受過比較好的教育。這就是傳播。於是，媒人就應該知道該介紹什麼樣的婆家，這就是回饋。所以，用今天的話說這幅畫就是徵婚廣告。當我們解讀到這一步的時候，我們已經到達了畫的背後。這個時候我們可以說這件作品的功能是傳播，它要把徵婚的資訊傳遞出去。

說到這樣的傳播功能，這幅畫就具有普遍性意義了，這就是我們要在「圖像學」的層面上討論的問題。通過什麼方式來傳播呢？通過圖像。在17世紀的荷蘭，還沒有現代意義上的新聞傳播業，那時候的傳播靠什麼？製作再現式的繪畫就是一種媒介，藝術在一定程度上扮演了媒體的角色，這也就是所謂工具主義藝術觀。在21世紀，現在是圖像時代，有圖像轉向的說法，為什麼在21世紀圖像傳播、圖像轉向變成一個很大的問題呢？我自己的理解，21世紀大家都很忙，沒有時間去讀文

字。報紙上的徵婚廣告很短、很簡單，能夠看，而長篇的文章大家很少有時間看。比方說19世紀歐洲長篇小說流行，現在也有人寫長篇小說，我是很難有時間看長篇小說的，我不知道在座的有多少人還去讀長篇小說。現在我寧願去看電影，電影兩個小時就解決了，我就知道故事的內容了，而且，我還可以足不出戶，在家裏看電影。

現在時間就是金錢，用圖像傳播資訊就很快，而且圖像所包含的內容有時候不是文字所能包含的。當然我們不能把圖像和文字拿來做機械的比較，說誰的傳播功能強大，而是各有長處，不能說誰好誰壞。

關於圖像傳播，一進入21世紀，大家知道發生了幾件大事，例如9.11。大家在電視上都看見圖像，看見兩座高樓起火了，濃煙出來，接著大樓坍塌，塵埃滾滾。然後緊跟著阿富汗戰爭爆發，伊拉克戰爭爆發，我們都是首先通過電視圖像來瞭解的。當這些事都逐漸淡下去之後，其他的事情又出來了，比方說美軍在伊拉克虐囚，這個事情搞得很大，也是通過圖像來傳播的。大家可能在網上、報紙上都看到過，美軍給一個囚犯頭上罩一塊破布，也把他全身罩起來，兩隻手接通電線，大家都見過這個圖像。

大家知道，在20世紀末尤其是進入21世紀的全球化時代，一個特點就是商業化。9.11和伊拉克戰爭、阿富汗戰爭顯示了圖像的威力，商家肯定是要利用的。其中利用戰爭圖像最厲害的是美國的蘋果公司。他們做了一個廣告，用類似於虐囚這樣的圖像來推銷自己的產品，推銷iPod。這個廣告出來以後公眾輿論非常憤怒，覺得怎麼可以用這個東西來推銷產品？不道德嘛。當然蘋果公司的廣告策劃人很聰明，他們馬上就進行修改，他們知道這個圖像搞壞了，廣告方案出問題了。他們趕緊在廣告圖像的底下寫了一行字：到目前為止伊拉克戰爭已經死了多少多少人，其中多少是伊拉克平民，多少是美軍。這就把這個圖像改成了反

戰圖像，真是很聰明。可是你看這張圖像，儘管是反戰的，其實也是推銷產品的。

你看，這個人扛著槍榴彈，這兩根線既是電線，用來電擊伊拉克囚犯，也是iPod的兩根線。所以廣告做得是非常好。注意，這一張圖是別人做來罵iPod的，文字直譯成漢語就是：iPod是吸血鬼，相當於中國的國罵。

說到廣告效應，說到圖像傳播的強大威力，我們應該想一個問題：既然圖像的主要功能已經不僅是過去說的教育、認識、審美，而更是傳播，那麼在這個前提下，再現性藝術和觀念藝術的區別還重要不重要？換句話說，再現的藝術、傳統的藝術、寫實、具象的藝術可以傳播，就像我們看到的17世紀徵婚廣告一樣，觀念藝術也可以傳播，就像我們剛看到的發射太空梭一樣。觀念藝術傳播的是什麼？是一個想法，對馬克・坦西來說，就是挑戰傳統藝術觀的想法。怎麼傳播？要回答這個問題，就得回到我今天的主要話題：視覺秩序。

3 圖像的內在結構與形式

剛才我一開頭就說了，「視覺秩序」這個術語沒有一個公認的、官方的定義，我們也不需要這樣一個定義，因為它是一個處於進行時態的事情，我們只需要探討它。我覺得視覺秩序的要義在於圖像的結構方式，這不僅是平面的結構，不僅是構圖。構圖只是圖像結構的一個方面，是表面的、形式的方面。我們透過形式，透過構圖、佈局，還可以看到圖像更深層次的內在結構，這首先是修辭，是視覺藝術的修辭語言。我的看法是：圖像的內在結構至少有四個層次：形式、修辭、審美、觀念。

　　這也就是說，從事藝術研究和批評的人，至少可以在這四個相應的層次上著手工作。當我看作品的時候，我可以在這四個不同的層次上看，我可以談論你的形式語言、可以談論你的修辭語言、審美語言、觀念語言。我舉一個例子，周春芽的《綠狗》。對不同的人，周春芽的綠狗可以有不同的作用，大家可以看到綠狗不同的方面。我第一眼看見的是什麼呢？我不是看見狗的外形，而是看見畫家的筆觸。這麼多年來，我對美國的抽象表現主義一直有興趣，那筆觸傳達出畫家的個人情緒。我這裏用傳達這個詞，「傳達」實際上就是傳播的一個方面。在很多具象繪畫中，你不一定能看見筆觸，尤其是古典作品，但是在一些表現性的繪畫中卻能看見。我第一眼看去，覺得周春芽的畫不是要再現一條狗，儘管熟悉他的人都說狗和他個人之間的關係幾乎是朋友、家人的關係。但是我覺得周春芽的目的仍然不是要去再現一條狗，而是要通過他的筆觸來表達一種情緒，這種情緒有可能是他自己對這條狗的感情，是畫家內心的激情。

　　再看周春芽畫的那些靜物，那些桃花風景，我覺得他不是要再現那些東西，而是要表述，要傳達一種情緒。這些是在形式的層次上說的，表現性的筆觸是一種形式。當然，構圖、設色、材料之類，也是形式。

　　關於「形式」，我要回到紐約觀念主義畫家馬克・坦西。在20世紀前半期，形式主義解讀繪畫作品強調細讀，距離文本很近。馬克・坦西畫了一張畫，整個畫面是一本書當中的一頁，畫中有位讀者，他用很快的速度奔跑，衝進了書中這一頁。這張畫借用了照相機推拉鏡頭的方法，所以書頁上的文字模糊一片，就像解構主義者德里達說的：一切都被塗抹掉了。這是什麼意思呢？這是質疑、挑戰形式主義的閱讀方法，因為距離太近了，什麼也看不見。如果不信，你拿一張寫了字的紙放在眼前試試，距離太近了，文本會是模糊的。這張畫就是表述這個意思。

剛才發射太空梭的那張畫中，畫家對再現這個概念提出了挑戰，現在這張畫，畫家又對現代主義的形式主義提出了挑戰。

這位畫家是個後現代主義者，他就是要質疑、挑戰形式主義，挑戰細讀法。細讀究竟對今天有沒有價值？如果我們在形式上談論圖像，尤其是談論繪畫，我覺得對於我們搞架上繪畫的人來說，細讀還是有價值的，我們不能因為古典藝術過時了，現代主義也過時了，後現代藝術也過時了，就否定細讀法。

關於細讀，請看這張畫，19世紀末20世紀初英國畫家德拉普爾的作品。儘管說他畫得非常好，可他在英國美術史上並不重要，因為他生活的時代已經是現代主義早期，而他卻是個古典的學院派畫家，生不逢時。在2003年紐約的布魯克林美術館，舉行了一個19世紀後半期英國維多利亞時期的畫展，有他三幅畫。當我看到這幅《尤利西斯與海妖》時幾乎震驚了。這張畫是一個希臘神話故事，奧德賽在結束了特洛伊戰爭之後要回家，在回家的路上遇到海妖用歌聲來迷惑他們。三個海妖下半身都是魚，上半身是少女。我注意到一個少女上嘴唇的畫法。這張畫有桌面那麼大，女孩的嘴唇不可能用大筆去畫，而是用淡黃色輕輕地、不經意地那麼一勾，抹出一個弧形。我當時一看，那一筆非常精彩，讓人震驚。什麼叫「大師」？這一筆就是大師。別人一筆是畫不出來的，只能用小筆慢慢塗。可是大師就一筆，非常簡單，像寫意一樣輕輕一抹就過去了，而表現力卻那麼強，把上嘴唇表現得歎為觀止。石濤也有「一畫」的說法，也不簡單，這就是大師。

我為什麼要強調這一點，因為談論運筆實際上是在形式層次上談論繪畫，對於從事架上繪畫的人來說，運筆是一個重要問題。我覺得搞批評的人多少還是要懂一點畫，有的人純粹搞哲學，從哲學的角度來談論美術，沒問題，你可以談論很多很高深。但是，如果你不懂畫，站在這

張畫前，即便你看見了上嘴唇的那一筆淡黃色，又怎麼樣？一旦懂畫、畫過畫，甚至同樣嘗試過用一筆來畫上嘴唇，可是你畫壞了，這個時候你看見這張畫，一下子就會明白應該怎樣畫，這就叫心有靈犀，這就是細讀。這時候批評家說出來的話，我相信對畫家來說就會有更強的說服力和感染力，所以我認為批評家多多少少還是應該懂一點畫，要會在形式的層面上細讀作品。

在形式語言的層次上，我現在要從具象慢慢走到抽象。看這些作品，可能我們在座的人很熟悉，是台灣雕塑家朱銘的雕塑。這幾件是大家說的民俗作品，是具象的或者半抽象的。我個人對這些作品沒什麼興趣，但是我為什麼要擱在這裏？是因為我們可以從中看到藝術作品是怎樣從具象一步步走到抽象的。朱銘以做太極雕塑而聞名，前不久在北京搞過一個大型展覽。這件雕塑可以說是半抽象的太極圖，但我覺得它是具象的。我曾經寫過一篇文章談論台灣這位頭號雕塑家，我覺得他老要在抽象中保留具象的痕跡，不純粹。

我這裏的話題是關於他的作品怎樣從具象到半抽象，再到抽象和純抽象的發展過程。這個作品是朱銘捐給蒙特利爾的，就立在蒙特利爾港的碼頭上。如果猛然一看這件雕塑，你會認為這是一個抽象作品，而且是做得很好的抽象作品。但是如果你知道朱銘的路子，看過他的其他雕塑，然後再回頭來看這件作品，你就會發現，它實際上也是具象的。看，這不是人頭嗎，這是一隻手，這是另一隻手，這是身體，這是另一個人，兩人是對打或對練，所以這不是一個抽象作品而是一個具象作品。當然，我們可以用西方20世紀前半期的預設圖像理論來看問題，藝術家在搞抽象作品時，腦子裏預先有一個圖像，朱銘的圖像是什麼？就是太極人物，他的抽象雕塑實際上是太極拳圖式的再現。

　　儘管我說不喜歡這樣的作品，但他的有些作品還是很好的。從藝術語言上說，例如，這件作品就更加純粹，幾乎是純抽象的作品。可是，因為我見過他的不少作品，我腦子裏有先入之見，這時候看他的純抽象作品，也知道裏面有太極圖式。所以我能看到，朱銘的雕塑是圖示化的作品。

　　這太極圖式就是他的語法模式。照語言學的說法，根據一個語法模式可以寫出很多不同的句子。朱銘根據太極圖這麼一個語法模式生產了無數的圖像，不管這個圖像是抽象的還是具象的，朱銘的這種方式在今天的中國、在798、在草場地非常流行。在座的各位對於使用圖式來進行大規模圖像生產也非常熟悉，大家要談論起來可以比我談得還多，那麼我相信不同的人腦子裏都有一個語法模式。比方說岳敏君的語法模式是什麼？非常簡單，就是一個張開的大嘴露出白牙在傻笑。語法模式一定要簡化，根據這個東西來添枝加葉，進行變奏，就能製造出各種各樣的不同圖像，只要有了語法模式就可以變出很多圖像。

4 從形式到修辭

　　今天的藝術家們，那些還沒有成功的藝術家們，很多都在尋找自己的圖像模式，有的人找到路子了，有的人找不到路子。找不到路子的人非常苦惱、鬱悶、焦慮，找到路子的人當然很高興，可以做不同的東西了。可是找到一條新路是非常不容易的。找不到路子的時候怎麼辦？換不同的媒介。比方說周春芽畫綠狗有十多年了，他後來搞雕塑，雕塑也是綠狗，他的語法模式還是綠狗，他的圖像還是綠狗，但他的媒介變成了雕塑。

　　其實我們今天在座的張小濤，我覺得他在這方面值得提一下，張小濤畫發黴了的草莓，後來有了新的題材和路子，他的方法也不一樣了。

當然張小濤剛畫出那些東西，我那天去看了。我要說的是張小濤在這方面也在探索不同的路子，他搞過影視、動畫，在架上繪畫中找到了不同的題材和畫法，他有不同的語言，已經跳出了畫草莓的語法模式了。所以這方面他做得比較好，現在很多藝術家也在這方面進行探索。

當你要放棄過去的語法圖式的時候，我們就說過去的那一套死掉了、壽終正寢了，就像理論界說的再現的終結、繪畫的死亡。我讓大家看的這幅馬克‧坦西的作品，最重要的是畫面上的鏡子。鏡子是什麼意思？鏡子就是反映，反映就是再現，他畫了一個牛仔在鏡子裏面看見了自己，那鏡子再現了他的圖像。他很憤怒，覺得這個再現不真實，不管什麼原因，他不喜歡再現，不喜歡如實反映，所以就向鏡子開槍。這張畫叫《繪畫的死亡》，實際上就是再現的死亡。這張畫是一個觀念作品，如果我們把他的做法說得簡單一點，就是一個插圖，他這張畫就是「繪畫死了」這麼一個觀念的插圖。可是你想想，一個藝術家淪落為插圖畫家也太悲哀了。這個畫家的好處是什麼呢？儘管他在成名之前的確是一個插圖畫家，但是他很快就不滿足於當一個插圖畫家了，他要在作品中進行觀念表述，也就是說他超越了插圖，他要表述自己的想法。

這個作品和剛才的太空梭發射有類似的地方，和細讀文本也有類似的地方。大家看，這是一輛車被撞飛了，前面的人是畫家自己，在車和人之間有一個牌子，大家看八邊形是停車牌，十字路口必須停車，這個人顯然違反交通規則沒停車，而且糟糕的是不僅沒停車，還一頭撞上了停車牌，這是衝撞交通法規。在正常情況下這個牌子會被撞歪，可是畫上沒有，這個牌子巋然屹立，被撞飛的是車，交通法規的威力很大。

畫家這個時候跑到現場來了，他在幹什麼？他在仔細看汽車的底盤。在通常情況下一個人是沒機會看汽車底盤的，除非把車送到車行維修才能看到。這個畫家利用車翻滾起來的機會湊上去看，而且注意看

畫家身體的動勢，一個優雅的S形的姿勢看汽車的底盤。他是開車的人嗎？怎麼會站到這個位置上而不是在翻滾的車裏？對他來說，車的底盤和事故沒有關係，他把車當成了視覺文本來細讀，這張畫就叫《文本的愉悅》。大家記得這是法國羅蘭・巴特一篇文章的標題，羅蘭・巴特是怎樣死的呢？交通事故。這張畫中的故事很多，當我們把這一切放到一塊的時候，你可以提出一個問題，當發生交通事故的時候，你有可能去細讀嗎？根本沒有這種可能性。

在車翻滾起來的一瞬間你不可能去讀它的底盤，所以這幅畫不僅是對細讀這個概念的質疑，也是畫家和羅蘭・巴特的一個對話。在這樣的語境中，你相信這幅畫絕不會是再現的。儘管它是具象的，但不是寫實的，因為在現實生活當中不可能出現這個場面，它僅僅是具象的。這就是剛開始時我說他的畫是再現的，他不願別人誤解，但也不好意思說我的畫是觀念的，我是觀念畫家，他要讓你自己去理解。

這位畫家在作品中與羅蘭・巴特對話，這也是和藝術史進行對話，和現代主義進行對話。我在這兒談的是視覺秩序，視覺秩序主要指圖像的內在結構，就是形式語言、修辭語言、審美語言、觀念語言四個層次的一體貫通。馬克・坦西與理論家、與美術史進行對話，就是一種修辭語言。在這張畫中怎麼進行對話呢？他採用了典故。用典是一種修辭方法，不是形式，而是修辭。這個典故是什麼？就是羅蘭・巴特的文本《文本的愉悅》。

再看這幅畫，熟悉西班牙繪畫的人應該知道這是指涉委拉斯開茲的畫。馬克・坦西在構圖佈局、人物造型等方面，以及背景、場面等，全部挪用了委拉斯開茲的《布列塔的投降》。左邊的人穿的是第一次世界大戰的軍裝，右邊穿的是第二次世界大戰的軍裝，這兩個軍隊在打仗，一戰的軍隊和二戰的軍隊打仗，後面還有硝煙。熟悉20世紀戰爭的

人應該看得出來，一戰軍隊的圖像都是法國人，這個人是畢卡索，他穿著翻毛大衣，顯得很緊張，還有個軍官是馬蒂斯，這些人都有名有姓，這個背面的人是巴黎畫派的布列東。我們再看二戰時期的軍隊，穿的是美軍服裝。一戰時期有長矛，二戰時期有軍車、高射機槍。這個人是波洛克，還有其他抽象表現主義畫家，這人是抽象表現主義的理論家格林伯格。格林伯格和布列東兩人在幹什麼？好像在簽合同，他們在簽署受降書。巴黎畫派投降了，紐約畫派接管了歐洲藝術的中心位置，在受降書上簽字。格林伯格兩隻手裝在褲兜裏，把受降書往前一推，推到布列東面前，讓他簽字，我們看不到他的表情。這是一個敘事性的作品，講述的是20世紀前半期美術史的發展，其間最大的美術史事件就是西方藝術的中心從巴黎挪到了紐約。在這當中扮演重要角色的是理論家格林伯格。這個時候你會不會說，這張畫就是再現的，再現了一個歷史場面，可以這麼說嗎？我覺得不行，按照再現這個術語嚴格的定義，它是共時的，而不能是歷時的。巴黎畫派和紐約畫派，一戰時期的軍隊和二戰時期的軍隊是不可能打仗的，否則就是關公戰秦瓊。所以這張畫實際上不是再現的，而是表達一個歷史觀念，是畫家和歷史的對話。

再看這張畫，是巷戰結束以後。大家看，軍人的帽子是普魯士軍隊的，街道的路牌寫的是西百老匯大街，我們知道這是紐約，還有一個路牌寫的是春街。這兩條街的交叉路口是紐約藝術區蘇荷的中心，就像北京的798。紐約藝術中心居然空空蕩蕩看不見美國人，而是普魯士軍隊。藝術史是一個拉鋸戰，剛才紐約畫派贏了，這裏歐洲人又打回來了，畫家在這兒實際上是在和歷史進行對話。他的這種方式就是我說的修辭方式，是用典，用美術史和美術理論的典故。在此，我們已經不在形式的層次上談論馬克‧坦西的畫了。你若談論這些畫的素描效果，談論畫家的造型能力，那你完全不得要領。如果談論這些問題，你根本沒

法和畫家對話，你還停留在形式的層次上，他已經進入修辭和觀念的層次了。

　　我們在座的藝術家應該有體會，有的人到畫廊來看你的展覽和你聊幾句，你還得應付他，他說你這張畫很漂亮，你無法對他解釋另外的東西，你只好說行、是、漂亮，謝謝你，你們不在一個層次上，無法對話，無法交流。

5 中國與西方的審美理想

　　現在我們要繼續進入到圖像內在結構的第三個層次，審美語言的層次。

　　早期的現代主義有個著名觀點，叫「有意味的形式」，後來結構主義提出過另外一個觀點，叫「有意味的結構」。這張作品大家應該知道，是中國宋末元初禪僧畫家牧溪的作品《六柿圖》。這張畫非常簡單，但有非常打動人的力量。這個力量在哪裡？我覺得就是簡約，他創造了一個境界，禪的境界。現在很多藝術家都談論禪的境界，而境界實際上是一個審美概念，當然是一種古老的審美概念。這個術語由唐代早期的詩人王昌齡提出來，甚至可以追溯到更早。宋末的玉澗和牧溪是同一時代的畫家，這兩個人在日本影響很大，因為他們的作品有很多都收藏在日本，而在中國卻很少，幾乎看不到。現在他們的畫成了日本各大美術館的經典收藏，東京國立美術館、京都美術館，日本一些大型的寺廟裏都有，是日本的國寶，其實是中國的國寶。

　　玉澗這件大潑墨山水即便是放到今天，從筆墨上說都是很厲害的。中國山水的審美要求，是要營造一個意境，於是就有了審美語言。西方當然也有審美語言，西方也講意境，但不用這個詞。西方風景畫講的是力量，給人一種震撼，就是所謂的大風景。剛才在形式語言的層次上我

們談過圖像問題，在修辭語言的層次上也談過圖像問題，那麼現在我們是在審美語言的層次上談論圖像問題。在審美層次上中國傳統審美觀點強調意境，西方沒有「意境」的說法，但有類似的概念，表述審美理想。這個審美理想體現在西方的風景畫中，形成了藝術傳統。

我給大家看看西方浪漫派的風景畫。這是一幅很傳統的風景畫，大家一看就知道，這同印象主義及其之後的風景畫完全不同。這張畫透露出來的審美理想是什麼呢，就是亞里斯多德以來的古希臘的審美思想。為了幫助大家理解歐洲傳統的審美理想，我要提到18世紀後期德國風景畫家弗雷德里克，他畫大山大水。你站到他的畫前面會感覺自己很渺小，你會對大自然產生一種敬畏，覺得大自然太有力量了。關於這種感覺、這種審美理想、這種美學觀點，我們可以看弗雷德里克的學生寫的一封信，他對老師講自己在看風景時產生的審美情緒。這封信裏面有這樣幾句話，我翻譯出來讀給大家聽：

「面對遠山長河，你的心會被無言所吞沒，當你失落於浩瀚的空間，你的整個生存體念便昇華了。此時，你的自我已經消失，你變得無足輕重，唯有全能的神，無處不在」。

這是西方人所體驗的一種境界，是外在的高山大河與內心感受的衝撞和交融，是18世紀英國哲學家柏克所說的那種情感和思想的昇華，帶有強烈的宗教精神，昇華到崇高與美的境界。這是西方浪漫派風景畫的要害。在心理學上說，這與中國山水畫的意境有相通之處，是審美文化的相通之處。

你想一想和中國的意境概念有什麼聯繫？天人合一、無我之境，等等，儒道釋三家都有。當然，這中間還是有區別的，中國的意境使人產生詩意的美感，西方的境界是對大自然的敬畏，人們從大自然中體會到了神的無所不在，看到了神的偉大力量，內心得到了淨化。

　　這又回到紐約畫家馬克・坦西，他也給我們描繪了一種境界，但我不想說是中國的意境，也不想說是剛才歐洲傳統的浪漫主義風景畫的境界。我們知道這人是個觀念主義畫家，我們看這張畫，好像是茫茫宇宙，好像是上帝在那裏，可是你仔細看，你細讀這張畫。如果遠看，看見畫上有一群人，若細讀，這不是一群人，而是兩群人，他們面對面。再看他們的服裝，我們發現他們是兩群完全不同的人。先看左邊，左邊人的翻毛帽子說明他們是北美的愛斯基摩人，地上有雪橇和狗，他們的生存環境是暴風雪。右邊的主要人物穿的是白色的單布袍子，他們是阿拉伯人，這些阿拉伯人的生存環境是什麼？有帳篷，好像還有駱駝，這個環境不是暴風雪，而是沙塵暴。在畫上，暴風雪和沙塵暴從不同的方向吹過來，看這些人的衣服的動勢，說明暴風雪的風向是從左到右，而沙塵是從右邊向左邊吹過的。二者在畫中合到一起，這種強烈的衝突製造了一個所謂的文化碰撞、觀念碰撞。再看，他們是在不同的季節，一個是冬天，一個是夏天，畫家把他們放到一起了，製造了一個絕地相逢的事件。

　　畫家是什麼意思呢？在後現代主義時期，西方強調不同文化的對話、不同觀念的碰撞，這個時候才有可能產生新的東西。我到馬克・坦西的畫室去參觀，見畫室裏有一個圓桌子，桌子有兩圈，外面一圈，裏面還有一圈。兩圈之間有滑輪，你一推桌子就可以轉，可以向兩個不同的方向轉。然後他在桌子上刻字，這些字都是當代歐洲哲學思想、哲學觀念、名句、關鍵字，刻到外圈和內圈。他怎麼做作品呢？他說我是玩我的桌子，我的桌子內圈不動，外圈一轉，停下來就看哪個字和哪個字對起來，就像賭場裏玩的輪盤賭。比如，外圈的字是從福柯來的，內圈的是從德里達來的，他們是沒有關係的，但我就要發現他們的關係，這個關係就是我今天要畫的畫。

當然，你可以說這個畫家的觀念藝術是不是太機械了，但是你想一想卻又是很好玩的。你可以自己做實驗，把中國的美學概念弄到桌子上寫好，把西方的美學概念也寫好，做一個類似的桌子，再推桌子轉動進行跨文化的對話，把中國的意境概念和西方的崇高概念轉到一起，也許你會產生新的靈感，新的思想。所以我覺得這個觀念畫家動了腦筋，在我看來桌子本身就是一個裝置作品。他說這是他的發明，他要申請專利，別的畫家再玩桌子就沒意思了。那桌子的照片已經發表了，別人再搞的話就是模仿，他已經占山為王。

6 當代藝術的主流是觀念藝術

注意，這桌子跟剛才的浪漫主義境界不同了，這是一個思想的境界，是在不同思想家的理論世界裏穿行，去探索新的思想境界。從這裏，我們進入了觀念的層次。

請大家看，這兩件作品是美國20世紀中期極簡主義的。藝術家把磚平平鋪放在地上，他不喜歡過去的雕塑，過去的雕塑是直立的。這位藝術家可能在想：我為什麼要還搞直立的雕塑呢，我就要換一個花樣，我要把雕塑平鋪在地。而且，雕塑的技巧就是雕刻的工夫，我就拿一些磚過來放到一起，不用雕刻。這讓我想到上本科的時候，我看到一篇文章，好像是中央美院雕塑系的教授錢紹武先生寫的，他講「多樣統一」的觀點。錢紹武打了一個比方，我覺得太好了，他說雕塑裏的多樣統一就是一麻袋土豆。土豆堆在地上胡滾亂跑，是多樣，裝在一個麻袋裏就統一了，所以他說一麻袋土豆就是多樣統一最形象的比喻。現在你看極簡主義，哪裡有多樣統一，多樣統一是傳統藝術的觀念，而這些磚裏面沒有多樣統一。現成的磚弄到這裏，藝術家沒有花任何雕刻的工夫。在這裏，只有統一，沒有多樣，沒有藝術家個人的獨特性，而沒有獨特

性，也許就是極少主義的獨特性。

　　這就是極少主義的觀念，它要挑戰陳規。我們說觀念藝術很多人不理解，至少在觀念藝術這個概念剛剛引入中國的時候，藝術圈之外的人是不理解的。

　　當年我和洋老師聊天的時候把馬克・坦西的畫冊給他們看，他們看了就哈哈大笑。我同畫家聊天的時候說，我給老師們看你的畫了，他們哈哈大笑。在西方國家，你去電影院看電影，一定要笑，你不笑就是沒看懂，別人就要笑你。馬克的這張畫中有史密斯的作品，是在美國大鹽湖裏做的地景《螺旋形防波堤》，畫中是印第安人站在山坡上看這防波堤。印第安人百思不得其解，不懂這些白人搞的是什麼名堂。他們也許在想：這個地盤是我們的，山、水都是我們的，他們跑到這裏來搞我們的東西，他們要幹什麼？印第安人也動腦筋，這些人都是老人，印第安人認為老人代表智慧，中國古代也這麼說。這幅畫叫《天真之眼的測試》，大家知道，「天真之眼」是英國19世紀美術批評家羅斯金的說法，說這看世界的眼睛還沒有被理論所遮蔽、所迷惑。既然沒遮蔽沒迷惑，那麼印第安人看懂了嗎？他們可能會覺得這東西沒名堂。可是，沒名堂就是名堂。美國現在的流行文化，比方說十多年前美國非常流行的電視劇《阿宋正傳》，我在加拿大、美國都盯著看那個節目，沒想到現在在北京還能繼續看。《阿宋正傳》的思想就是沒意思。你要問這個電視劇究竟要表現什麼，他什麼都不表現，這就是他的意思。

　　史密斯究竟是什麼意思？也許他的意思就是沒意思，可是印第安人怎麼著都看不懂。我們現在設身處地想一想，在看觀念藝術的時候會不會出現這種情況，你不知道它的原意是什麼，你會做出不同的解釋。我覺得最簡單的辦法就是不要去解釋，而是專注於視覺感受，你覺著它不錯就行了。藝術家是視覺的動物，哲學家是思想的動物，觀念藝術家是

視覺的動物和哲學的動物。

　　這張畫實際上可以說是嘲諷那些不懂觀念藝術的人，也嘲諷自以為懂得觀念藝術的人，但僅僅嘲諷會不會太簡單了？這張畫有很多名堂在裏面，至於是什麼名堂，我們不必去深究，因為不同的人可以有不同的看法。

　　觀念藝術家有時候是帶著玩的心態，就是跟你開玩笑，用無傷大雅的方式開個玩笑，來表達一種意見。當然也有很激進的，所謂憤怒的青年，但憤青都活得比較累，藝術家喜歡輕鬆的調侃，調侃中暗含著嚴肅的話題。

　　這裏我要讓大家看一個今日走紅的藝術家穆尼茲，南美人，60年代出生，然後跑到紐約混。紐約對藝術家有吸引力，要想成功、要想失敗，都去紐約，他跑到紐約去成功了。他和798的藝術家有點相似，就是圖式化、挪用現成圖像。現成的圖像大家一眼就能看出來，但他的做法不一樣。西方人吃西餐，最簡單的是烤麵包片中間夾東西，做成三明治。穆尼茲就在盤子裏用餐刀當油畫刀用，抹出一個蒙娜麗莎。看看，一個是用果醬抹出來的，另一個是花生醬抹的，美國最好吃的花生醬是從中國進口的。他做好了之後拍成照片拼貼，這就是一件作品。他還有別的做法，他按印象派風景畫的圖樣，把早餐的麥片染成不同的顏色，就像文革時期做寶像那樣。他把染了顏色的麥片黏在一張很大的畫布上，那上面已經勾勒出莫內的風景畫圖樣，這個地方是綠色的，就用粘上綠色的麥片，他把各種顏色的麥片都黏上去。最後這個作品做完了，遠看是莫內的風景畫，近看全是麥片。有人說這個觀念太簡單了，他的意思就說藝術是可以當飯吃的，圖像是可以吃的。現代主義有一個觀點，說漂亮的形式可以愉悅人的眼睛，剛才我說了，羅蘭‧巴特有篇文章就叫做〈文本的愉悅〉。後現代的觀點說，如果一個作品的目的是要

愉悅人的眼睛，那你真的就完蛋了。觀念主義是要愉悅你的大腦，讓你的大腦感到興奮。可是，穆尼茲的作品是要讓你的嘴感到高興。後來這個畫家跟畢卡索一樣，甚至和達利一樣，不用吃的東西，他乾脆就用骯髒的東西來作畫，例如垃圾。他根據垃圾的顏色進行分類，然後用來粘成世界名畫。遠看是一幅名畫，做得非常精細，非常具體，近看卻是垃圾。

　　在這裏，穆尼茲已經進入玩的境界了。有些激進的觀念藝術家其實就是在畫廊裏拿狗屎照你的臉上砸，這就是作品。你欣賞不了他的作品你就是笨蛋。如果你的藝術教育很好，你能夠欣賞他的作品，那麼好了，你吃狗屎吧。這就是激進的觀念藝術。正好，大概是2000年左右，在紐約布魯克林美術館的確出現了這樣的作品，大家應該知道的，是一個黑人畫家畫了一幅很大的聖母像。用什麼畫的呢？除了通常的顏料，還用了大象的糞便。紐約市長說，如果布魯克林美術館不撤下這張畫，明年美術館就拿不到市政府的錢。當時紐約美術界攻擊市長，說這市長連藝術都不懂，居然用經濟手段來制裁美術館和藝術家。後來市長沒辦法收回了他說的話，這個作品就繼續展出，而且第二年布魯克林美術館繼續拿到市政府的撥款。這就是以藝術的名義。

　　關於觀念藝術，以及藝術的觀念語言，我再順便說一句：好多人可能以為在西方沒有政府的藝術審查機構，錯了，有的。加拿大前任總理得過風癱，他的嘴是歪的。蒙特利爾曾經有個展覽，有幅總理肖像，畫家把總理的嘴畫得更歪了，醜化總理。於是警察就來了，要撤這幅畫。藝術界當然不同意，說這是一件藝術作品，怎麼能撤？最後出現了非常好玩的情況：警察往這張畫上貼了一張封條，那封條不可能把整個畫遮住，只能斜著遮一條，把嘴蓋住，畫繼續展出，歪嘴卻看不見了。

7 作為當代藝術的攝影

視覺藝術包含哪些樣式？過去的「藝術」這個概念主要指繪畫、雕塑和建築，現在這個概念擴大了，覆蓋了新的樣式，如裝置、攝影、影像、新媒體、行為，等等。攝影從產生之日起就與藝術糾纏不清，既獨立又從屬，於是在當代藝術中就有了「觀念攝影」這個說法，以便歸入藝術類。西方沒有這個說法，很簡單，就叫攝影，是作為當代藝術的攝影，英文稱the photograph as contemporary art，簡稱攝影。

前不久加拿大有個攝影家在798搞了一個展覽，這個人非常有意思，叫柏汀斯基。過去我看過他的作品，都是零星的，沒什麼特別印象。2004年他在蒙特利爾有一個大型回顧展，作品集中到一起，數量

柏汀斯基　《鎳礦》⋯⋯

多，也都很大，而且是裝在燈箱裏的。一進展廳，那種視覺震撼很強烈。請大家看一下這件作品，《鎳水橫流》。我看了之後想，這個藝術家PS作品，因為色彩太誇張了。他表現的是環境破壞，拍攝加拿大多倫多附近的一個廢棄礦山，鎳礦。後來我聽人說，鎳礦流出來的廢水的確就是鮮紅色，很明亮，這廢水被土地吸收之後就變成了黑色。比方說，你用手去摸硬幣，時間長了手會發黑。紅色的鎳礦污水污染了環境，這是他要表現的，他並沒有PS這些照片。

他看似冷靜客觀，稱「無表情美學」，其實很有想法，他的作品是觀念性的。他拍攝的是人類最邪惡的方面，是對自然的破壞。但是，他要呈現給大家看的卻不是人類的邪惡而是美麗，這就是修辭手法，叫反諷。你進了展廳一看這張照片，很漂亮。但是，如果你對他的理解就停留在很漂亮這樣一個形式的層次上，你真是不得要領。細看了之後你會知道他拍的是人類對自然的破壞，是「惡之花」。

這張照片拍的是廢棄的大理石礦，採石場廢棄之後，雨水積在裏面變成綠色，看上去非常漂亮。但是，我也想起20世紀早期聞一多的詩，「這是一溝絕望的死水」。拿這首詩和這張照片做參照非常貼切，我們知道反諷是後現代的一種修辭方式，攝影家用這樣一種方式來表述自己的觀點。

柏汀斯基的這類作品統稱《人造風景》，我在04年看了他的回顧展之後被震撼了，就打算寫一篇展評。因為發表的時候需要配圖，我給他寫了電子郵件去要圖片。他給我回郵件說很高興你寫展評，我也願意提供圖片，但我要先看文章。他解釋為什麼要看文章：因為我拍了很多三峽，而且我經常到中國旅行，跟蹤拍攝三峽的建設。他說：我怕遇到麻煩，所以我要看你怎樣談論我的三峽作品。我心想，我既沒有說你批評三峽，也沒有說你別的什麼，只不過說你的作品是「惡之花」。結果他看

了文章後給我回信，說非常對不起，你寫文章是什麼觀點是你的自由，我不能干預，但你寫三峽的這一段我不能提供圖片。我心想，你也太中國化了，你的三峽作品究竟對三峽工程是不是持批評的態度，這個我不管，至少在我的文章裏面，我沒有批評三峽工程，也沒有說你批評三峽工程，那你還怕什麼？這就是說，他對自己的觀念性有清醒自覺的意識。

後來我把這篇文章交給台灣的《藝術家》雜誌發表了。再後來，我要在北京出版一本書，叫《觀念與形式》，其中要收錄這篇文章。編輯看了這篇文章，說關於三峽的那部分不能印出來。我說三峽這一部分最早是在台灣發表的，然後在大陸的《藝術時代》雜誌也發表過，都沒有刪節，而且這個藝術家還在北京798搞了展覽，沒有任何問題。編輯說還是不行，一定要刪掉。那本書前不久出版了，我翻開一看，三峽的部分全沒有了。

作為當代藝術裏的攝影，現在比較重要的還有美國的克魯德遜，我在《觀念與形式》裏也討論過，他在紐約大學教攝影。大家注意看他的作品，這是一戶人家的客廳，客廳淹水，女主人被淹死了。觀念藝術的一個重要方法是用典，這個典故是什麼？是莎士比亞的戲劇《王子復仇記》。劇中奧菲莉亞有一天出去採花，掉小河裏淹死了。但是這幅攝影顯然是自殺而不是淹死，為什麼家裏會有水，這個藝術家究竟想說什麼？聰明的藝術家是不會告訴你的，我們可以有不同的解答，但是我不願意去說一個絕對的解答，只有傻瓜才會有絕對的解答。我要說的是，這件作品給我們提供了很多闡釋的可能性，也就是說他有一個比較大的張力，給我們提供了充足的空間，給藝術批評、藝術理論、藝術欣賞提供了迴旋餘地，而這個空間就是他的觀念所在。

關於這個藝術家大家可以上網找到他的很多作品，我在書中用了他兩三幅。今年初我到紐約去看一個展覽的時候，在紐約現代美術館正好

遇到他的一個展覽，展出了很多作品，都很震撼。他的作品是擺拍的，美術館給他提供人、設備、場地。《奧菲利亞》的場地是美術館的一個展廳，他把展廳改建成家庭室內的模樣，然後拍攝作品。

最後我要讓大家看另外幾件作品，是我們學校的一個畢業生的，五年前本科畢業，我寫了篇很長的文章討論她的作品。她的話題是女性身分和城市空間。這幅作品展示的是豪華加長車，車的窗戶是貼膜的，坐車的人可以從裏面看到外面，而外面的人卻看不到裏面。車裏的主人公是一個應召女郎，她現在去應召，她的公司派了一輛豪華車送她去，召她的人應該是個有錢人。這種黃色生意不是公開的生意，是在一個隱蔽空間裏發生的，就像這車裏，在這樣一個看不見的空間裏發生的。但是，這輛車在什麼地方行駛？是在公共空間裏，在大街上行駛。我那篇文章叫〈公共空間裏的隱蔽角落〉，這個學生要表現公共空間裏大家看不見的角落。夜總會在西方很多，但不是什麼人都能進去看的，小孩子和拿相機的是不能進去的，你到了門口要存放相機。這個作品探討的是公共空間和隱蔽空間的關係，以及這關係中女性的身分。

再看另一張作品。嫖客喜歡對方妝扮成護士、辦公室白領等等，這個應召女郎化妝成學生模樣，她的背景是學校浴室裏的更衣室，她手上拿著書和蘋果，櫃子上的塗鴉是一個心。更衣室是個隱蔽空間，更衣室裏每個人都有一個儲物櫃。這個應召女郎把自己的櫃子打開讓你看。這張作品是在隱蔽的空間裏公開展示一個角落，和前一幅作品剛好相反。

談到女性身分的問題，請注意這個應召女郎和看作品的人在對視。關於女性身分，通常是男的把女的當做性物來看待，男的這樣看女人，女人就盯著回看，把男人看成不是人，實際上嫖客在妓女眼中也不是人。這就是一種凝視的視覺交流，或者說視覺對抗。為什麼女性主義談論凝視一上來就是身分、物化這一類概念？這個作者在作品中探討的也

是這些概念，這是觀念藝術的特徵。

　　這是同一個攝影藝術家關於公共空間的另一件作品，請看作品中的攝影機、鍵盤、兩個女孩。這是一個亞洲女孩、一個白人女孩的網上表演，這個場面發生在她們自己的臥室裏，或者發生在一個網站的演播室裏。那是一個私人空間，別人是進不去的，但是通過網路播出去了之後在虛擬的空間裏就成了公共圖像，所以剛才的兩張圖片都是私人空間和公共空間的一種互動，是在虛擬空間裏的互動。

　　空間關係是當代藝術裏的一個大話題，由於涉及身分問題，這個話題便處於觀念的層次而非形式的層次。今天我們用這麼多具體的作品，來講形式語言、修辭語言、審美語言和觀念語言，就是要闡述圖像的視

當娜凡　《操蛋女孩》

覺秩序。無論你面對的圖像是不是再現的，他都具有傳播功能，而圖像
之所以能夠傳播，從內在結構方面說，是因為它具有這四個貫通一體的
層次，這就是視覺秩序。當然，這個觀點是我自己的，不是借鑒的，所
以，為了理論的完善，還要請大家多多批評。謝謝各位。

8 問答

問　段老師，剛才那個畫家有件作品是一個雜誌的封面，那是當時國
內第一家介紹馬克・坦西的文章，其實這個圖像已經成為符號
了。我想問一個問題，我最近在看安迪・沃霍爾，他的圖像的豐
富性，他那種有電影、車禍、死亡、明星之類的商業符號，今天
的當代藝術家該怎麼去判斷這些圖像，該怎樣去選擇圖像、生
產圖像？我想知道西方對圖像的傳播和研究。2000年到現在，
圖像的修辭方法對中國當代藝術的符號影響很大。今天藝術家的
圖像選擇、來源，要麼是現場，要麼是哲學，這個也是西方新的
角度。

答　在西方，不同的藝術家有自己不同的方式，像剛才舉馬克・坦西
的例子，他的方式中比較好玩的是桌子可以轉動，讓不同的概念
發生碰撞，這就產生了新的想法來構思新作品。這是一種方式，
我把這個方式稱為「語法模式」。為什麼要用這個詞，而不用
「圖式」呢？圖式比較簡單，停留在視覺的層次上，視覺秩序並
不僅僅是視覺的形式，更深的層次是觀念。那個到紐約的南美藝
術家，他說我要愉悅你們的嘴，我用垃圾，用漂亮的垃圾來愉悅
你的嘴。這和柏汀斯基的攝影有相關之處。我舉這幾個人的例
子，是想說明不同的藝術家都有表現思想的不同方式。現在國
內的當代藝術中存在一個問題——圖式化，為什麼圖式化比較簡

單？因為它停留在視覺的層次上，是用眼睛去看，而不是用腦子去想的。這就有一個區別，藝術家是用視覺來思維的。

問 觀念藝術通過視覺愉悅大腦，有圖解化的趨勢，國內很多藝術家實際上就在尋找各種圖式。一個觀念可以有無數的圖式來表述，比如馬克‧坦西的畫，實際上是一個不斷地自我循環或自我繁殖的過程。就像一個蚯蚓不斷去吞食自己的尾巴，又不斷長出新的腦袋。

段煉 循環這個概念很重要。

吳鴻 現在國內很多藝術家看起來也在做觀念藝術，但淪落到圖像的批量生產的時候，於是做當代藝術又回到傳統藝術了。

我覺得從藝術史角度講，關於圖像修正、圖像篡改，是一個很大的問題。每個人都拿本書、兩個案例搞拼接，這個不複雜，是德里達語言學裏面的東西。黃永砅在80年代做過的作品，現在再搞，從語言學上講，會不會是當代藝術走到非常狹隘的胡同裏了？這也是誤導當代藝術家到藝術史裏去找答案。中國的當代藝術，更多的是要在現場去發現內在編碼，梳理出自己的視覺邏輯，或者觀念的線索。我看80年代王廣義他們早就做過馬拉之死，不亞於馬克‧坦西，那麼，為什麼到今天還有這麼多人前仆後繼去模仿西方的挪用、圖像修辭的篡改？我覺得這可能是因為更多人覺得這是一個捷徑，一下子就可以識別你是觀念的。這就是誤導。

段煉 有的人發現給理論概念做插圖只不過用一個裝置作品就行，或者用一個行為藝術，甚至架上繪畫。插圖是一種很簡單很外在的方式。馬克‧坦西要超越插圖，他過去是插圖畫家，他對插圖非常

痛恨了，但現在看他的作品還是有插圖的痕跡。

西方的觀念藝術家其實也面臨了類似於我們現在國內的前衛藝術家所面臨的情況，這就是，思想的枯竭已經不僅僅是思想的枯竭，而且也是圖像的枯竭。為什麼大家都在尋找圖像、圖式，而又找不到，因為已經被用完了。這時就會出現美國20世紀末、21世紀初的情況：觀念藝術圈子關心藝術，他們的作品不是關於別的什麼東西，而是關於藝術本身，馬克·坦西就是一個很好的例子。比方說他有一件雙聯畫作品，第一張畫是在畫廊裏，一個觀眾站在畫前看畫，畫裏是一個全身像，那人活了，一腳從畫裏踢出來，踢到看畫的觀眾的臉上。這張畫叫《現代主義》。第二張畫剛好相反，同一個人的肖像畫在牆上掛著，同一個觀眾在看畫，可是這時候是看畫的人一腳踢到畫中人的臉上，這張畫叫《後現代主義》。這個雙聯畫很有意思：現代主義你們不懂，現代主義是我砸你們，後現代主義卻顛倒過來，後現代主義以觀眾為主，觀眾願意怎麼說就怎麼說，所以是觀眾來砸畫。那麼他把這兩張畫並列到一塊，他的作品是關於繪畫的繪畫，關於藝術的藝術。這種情況在西方非常流行，這是當代觀念藝術的一大做法，甚至包括剛才看到的蒙娜麗莎，那實際上也是關於繪畫的繪畫。

再比方說陳丹青的靜物寫生，他畫的畫冊。他剛回國的時候，別人覺得奇怪，他怎麼畫這樣的東西。陳丹青很聰明，他說他閒得沒事幹才畫這些畫。其實，他的這些畫和國外的路子合拍，他把紐約的東西帶回來了，他是在紐約的語境中畫那些畫冊的。問題是，挪到中國的當代語境中參加展覽，就沒有這個語境了，別人一看這些畫中畫，覺得不好理解，說陳丹青你退步了。其實陳丹

青畫的是關於繪畫的繪畫，是關於再現的繪畫，是關於藝術的繪畫。這樣說吧，你在畫畫，你媽媽喊你吃飯，你沒去，你媽媽就問：你在做什麼？你答：我在畫畫。你媽媽又問：你在畫什麼？你又答：我在畫畫。

問　觀念藝術是不是比傳統藝術更有價值？

段煉　如果我們從當代價值觀來說的話，的確是這樣，如果從古典價值觀來說的話，就不是這樣了。我舉個例子，20年前我剛到國外留學的時候，我們學校接到了一份申請，是從中央美院遞來的留學申請，這個人是中央美院畢業留校的年輕教師，是個非常優秀的藝術家，今天也非常優秀和成功。他的作品到了我們學校，錄取委員會要開會，看他的作品。作品的幻燈一放出來，在座的人都不說話，那場面很安靜，人們只做手勢，大家的大拇指都向下。結果，第一輪他就沒有通過。

為什麼刷下來了？90年代初在國內大家都想表現自己很厲害，要展現自己的功夫，寫實功夫、造型能力。所以申請材料裏的幻燈就要傳達這個意思。可是90年代初在北美大家講的是觀念，他那些作品功夫沒得說，觀念卻談不上。大家對功夫是不在意的，他這些作品沒有想法，最後也就沒有被錄取。我寫過一篇文章發表在《江蘇畫刊》上，講到這個問題，告訴那些想申請到國外留學的人，要拿你聰明的作品，不要只拿顯示你功夫的作品。

問　能談談藝術家的生存問題嗎？

答　我在網上看到藝術家們非常執著、真誠，他們美院畢業後不要工作，就想當梵谷，就想畫畫。梵谷的畫沒有賣出去，可是要活命，你的畫還是希望能賣出去，別把自己的好工作辭掉。

問　　我們90年代在圓明園時期那些藝術家脫離體制，當時你有一篇文章我印象很深，你說藝術家不能長時間漂泊，這句話對我的影響非常大。

段煉　這和我現在的話題是一樣的，在國外如果你不是畢卡索，你就得看清實際。一個國家也就幾個畢卡索，法國不會超過五個，美國不會超過五個，中國不會超過十個。如果你不是畢卡索，你就不要辭職去做專業藝術家，不要跑到宋莊去住在破屋裏。沒必要靠賣畫為生，何必當梵谷。美國的藝術家很聰明，他知道他不是畢卡索，儘管非常成功，就像馬克‧坦西，但他也要教書。馬克‧坦西的畫不是天價，螢幕這麼大一張二十萬美元。美國幾乎所有的博物館，無論大小，幾乎都有收藏。加拿大的大型和中型美術館也有他的作品，紐約大都會和蒙特利爾美術館都有他的畫。美國、加拿大、歐洲，他賣出那麼多畫，他多麼有錢。但是，他和很多美國當代觀念藝術家一樣，有一個很好的職務，他在紐約大學當教授。美國做莎士比亞作品的那個攝影家，也是紐約大學的教授，有的人不是專職教授就是兼職教授。在國外教授不是高收入，教授的收入檔次從四萬美元到十多萬美元，還要交很多稅。但是，做教授有最基本的生活保障，教授的工作非常自由，有充分的時間畫畫。

首先，一個藝術家有了經濟保障，他做的作品就可以不去迎合市場，而是迎合自己，願意怎麼畫就怎麼畫畫，不買拉倒，我也不想賣。其次，社會地位的保障。你若有一個教職，既有經濟保障，也有社會地位的保障，就有藝術的自由，而不會是藝術市場一垮自己就完蛋。

吳鴻　由於時間關係，今天就到這裏。

段煉　我也要謝謝藝術國際給我提供的機會，這也是給網友提供了一個
　　　機會，大家在這裏見面。

吳鴻　這場講座是搬到新辦公場地的第一次講座，以後還會有類似的批
　　　評家、理論家來做講座。再次感謝在座的網友和網上的其他朋
　　　友，謝謝段煉帶來的精彩講座。

<div align="right">2009年8月整理，蒙特利爾</div>

數字藝術書面訪談

段　煉　力勤，你好。首先恭喜你在北京世紀壇成功舉辦大型個展，恭喜即將到來的798緣份新媒體藝術中心的個展。因為你的作品主要是數位裝置，涉及當代議題，所以我想請你談一談數字藝術與當代藝術的觀念問題。作為個人的藝術史，你是怎樣從傳統水墨和裝置藝術轉向數位藝術的。我感興趣的是你的「轉向」，例如，你原本學國畫，85時期轉向裝置，到90年代中期又轉向數字藝術。在這「轉向」的過程中，你怎樣在美術發展的歷史潮流裏找到了自己的位置？也就是說，85新潮對你的藝術經歷有怎樣的影響、國外的閱歷對你後來的藝術方向又有怎樣的影響？我認為，這是作為個體的藝術家與歷史文化語境的關係問題。請你從個人的經歷來談一下這個關係。

譚力勤　謝謝你多年的支持。85年以前我立志於國畫人物的探索，先工筆後寫意，同時研究當代藝術家周思聰、李世南、石虎等人的水墨人物畫，並寫出評論文章，還跟隨後兩位外出寫生。82至84年在中央美院的研修使我獲益非淺，完全改變了我的藝術思維方式，藝術創作也轉向其他形式。84年底和85年初，我在湖南長沙完成了《萬物化生──書畫還源》系列作品，主要用文房四寶實物，即硯台、毛筆、墨和印章構成易經中的八卦圖譜，宣紙則托表於四方木板上作背景。其理念為：「書

畫同源，亦可還源」。形式還源可回歸於書畫的共同工具——文房四寶，理念還源可追溯到中國古代易經哲理。這一想法主要是對我當年提出的中國當代藝術「逆向回歸」理論的延伸和發揮。此系列作品後發表於86年的《美術》雜誌12期，好友周彥、舒群都對此作品發表了他們的評論。85美術的經驗深深影響了我在加拿大攻讀碩士學位期間的藝術創作。在加拿大我創作的「當代物理與東方神秘主義」裝置和表演系列作品，便是85期間《走向未來叢書》所給我的影響。但這類作品同時受蒙特利爾當代裝置作品影響，融入了西方觀念和技術。95至96年求學於世界著名Sheridan動畫學院，後全力投身於數字藝術直到今天。

上述兩次「轉向」過程其實都是我性格與當代藝術背景的自然互動。我生來好奇敏銳，喜歡探討和琢磨未來的事，最厭倦重複自己或者歷史上已有的技法和觀點。從中國畫轉到裝置，我當時感到自然，並無折磨感，雖然形式完全不一樣，但使用的還是文房四寶，並涉中國畫哲理，內在的深層關係非常明顯。然而，後來轉向數位藝術則經歷過非常痛苦的電腦技術的學習過程。在隨後的五年中，雖也創作了一些靜幀三維動畫，但大部分時間在攻克複雜的三維軟體、電腦程式語言、後期製作工藝等等技術性問題。2000年後，美國大學的教學條件和近年技術的普及，使我有機會發揮自己的理念和創作熱情，我可利用熟悉的數位技法和新穎觀念創造系列數位藝術，把我30多年來積累的各種技法和理念，全部融入到我的動畫裝置、互動動畫和觀念動畫作品中。

段　煉　承續你上面的回答，我想請你進一步談一下技術與藝術的關係問題，尤其是在當代文化條件下，例如在全球化的經濟體制、東方與西方的思想文化差異、西方強勢文化與中國高速發展的時代條件下，技術進步與藝術退步的問題。請你先談一下數位藝術在當代藝術和藝術教育中的地位，再談一下技術和藝術的可能衝突，以及各自有什麼不同，然後談一下你自己的數位藝術創作，以及你怎樣處理技術與藝術的關係。我關心的是你的個案，希望以小見大，從你的個案來管窺當代藝術的現狀。

譚力勤　你提的技術和藝術的關係是中國當代藝術的一個重要問題，其中「技術進步和藝術退步」提法也非常有創意。技術和藝術關係幾千年來發展非常和諧，只有當技術發展異常迅速，藝術家跟進速度遲疑時，矛盾才會突出。古人云「技藝互通」，也就是說技藝本身並不衝突，只有某時代技術發展成為政治關注並與國家前途息息相關時，技術和藝術才有可能分道揚鑣。中國當代藝術中數字藝術的發展明顯突出藝術家的跟進矛盾，因此衝突也隨即出現。目前普遍呈現出輕視技術的傾向。

影像藝術之父白南准曾說過「正如拼貼技巧取代了油畫一樣，陰極射線管一定會取代畫布」。當代數位技術代替了陰極射線管技術，各種三維、虛擬、粒子技術正逐漸取代影像地位，這是科技發展的殘酷現實。當代數位藝術家要想有創意，就必保持技術上的同步、觀念上的更新。

觀念和技術都是數位藝術的核心要素，兩者平行俱進，缺一不可。我在SIGGRAPH擔任評委多年，篩選作品時，都要求藝術家觀念上的創新、技術上也必須有新的或獨創的應用方法。我

曾在國內某一討論會上提出過「科技也是創作源泉」的觀點，因為當今科技發展迅猛，而許多新的技術導致產生了新的藝術手段和藝術內涵，許多現代數位藝術家都直接從技術入手，尋找靈感。國內當代美術界輕技術現象較濃，普遍認為技術只是觀念創新的手段，忽略了技術對觀念創新的巨大作用和技術日異更新所帶來的巨大空間。這也是為什麼國內大部分當代數位藝術家停留在影像技術製作的層面，而高級三維動畫技術、高級渲染手段、虛擬現實技術，以及各種複雜的互動技術、現代生物技術、現代光學應用技術等在國內數位藝術圈中很少見到。這種輕技術現象，限制了他們的創新範圍和發展。影像是否保留於數位藝術，現許多人還在爭論，因為從影像到三維動畫、虛擬現實也是一種技術層次上的躍進。西方藝術評論家也指出，這是一種艱難而漫長的跨越。在當代數位藝術圈中，有人認為影像也許很快會作為傳統和歷史的代名詞。

今年一月我在北京某著名美術學院開講座，一學生便提出技術是西方人發明的，中國人不應去追求洋人科技，而應扎根於自己的民族風格研究。我當時的回答是科技是沒有民族性的，更沒有階級和出身成份之分。西人的科技發明，中國人不但可掌握並可超過之。著手自己的民族風格研究不錯，但在這數位時代，必須把藝術的民族風格和數位技術的學習緊密結合起來。

在我的數位藝術創作和教學中，一直堅持技術和藝術並存、平行發展的觀點，不斷要求自己和學生在藝術觀念和文化上進行新的探索，同時也必須在技術上進行新的嘗試和突破。以我的早期作品為例，重點探討數字與原始觀念，其中動畫人物造型

和裝置設計是從北美印第安人和中國遠古文化得到的靈感；其次在技術上為首次應用數位印刷和直接印製動畫靜幀於獸皮上，首次用投影機投射到自己新製作的小牛皮上。如果說投射是一種藝術形式創新，而數位獸皮印製則是一種應用技術突破。這種創作思路一直堅持到現在，我在每一套新數位藝術系列中都會強調藝術觀念和技術的兩重突破和創新。

段　煉　順著上面的討論，我現在要縱向進入更具體的問題。當代藝術的主流是觀念藝術，西方與中國皆然。數字藝術作為近十年來才出現的一個新起的藝術樣式，應該怎樣處理觀念性問題。相對而言，裝置和影像也是當代藝術中的新樣式，它們現在是觀念藝術的重要方式。今天，數字藝術似乎還沒來得及成為觀念藝術的一個重要方式，那麼，就你自己的數字藝術實踐而言，可否舉一兩件具體的作品為例，談一談你怎樣用數位技術來進行觀念表述，你最後達到了什麼效果？

譚力勤　當今數位藝術的表現軸心是觀念與技術的融合，只有技術突破，數位藝術才不會被忽略，只有藝術的發展，數位技術才會更加讓人心曠神怡。首先，影像技術易掌握，與觀念藝術結合相對簡單。而三維動畫、虛擬現實等高科技掌握週期較長，所以，科技含量高的藝術在中國並沒成為觀念藝術的重要部分。其次，許多有才華的藝術家很難花上幾年精力去攻破技術，為此他們寧願停留在影像階段或找人製作，採用較淺顯三維技法。

我前期數位藝術創作主要是探索一種文化關聯，近年作品傾向於把觀念動畫、動畫裝置和互動動畫結合起來，並在北京大學

成立了此類動畫研究室，也開設了此類課程。例如：在「重量中的紅色波普」互動裝置作品中，觀眾通過選擇農業口號這一富有時代特徵的文字載體，來使巨大的秤實體失衡，其中秤砣部分的動畫也同步互動，從而揭示出觀念賦有重量的主題。如同主題，讓觀念的文字去驅動實體的秤，是最大的技術難點。我們通過寫程式來驅動步進電機，並進行了大量的實驗來改變秤的狀態。同時利用多台電腦進行網路控制，以便確保動畫播放的同步和切換。

如同我在前一問題中提到的，當代數位藝術所追求的是在觀念和技術兩方面同時突破，SIGGRAPH是樹立了此一評審標準的組織。我的作品被選入SIGGRAPH便是遵守此規律。例如：「鏽臉」系列，旨在探討人類精神、肉體腐蝕與自身行為的關聯，也就是說人類勤勞與懶惰、進取和萎縮都與精神的閃爍和腐鏽緊密相連。「鏽臉」都直接以數位形式印製於生鏽的鋼板上，在每一「鏽臉」上，觀眾都可看到其胞胚從出生到鏽落的微型三維動畫。在作品的中下方，由四部電腦組合展示一組大腦生銹的觀念動畫，其中大腦全為人體組成。鏽臉人物造型和動畫都為Softimage/XSI三維製作，頭部全採用了各種鐵鏽肌理成像。主體動畫為5分鐘，解析度為14000x12000圖元。大腦生銹動畫通過多層次黑白面罩和透明功能控制成功和數位鏽鋼印制進展。在當時而言，此一關鍵技術的應用突破，是構成此作品的重要部分，也是打入重要展覽的一個核心要素。

段　煉　謝謝你的詳細闡述。我現在要橫向擴展我的問題，請你談一談你在新加坡、美國和北京的數字藝術教學實踐。首先，你是在教技術還是藝術？其次，你的教學與你過去在中國和加拿大接受的藝術教育有什麼相似和不同，尤其是教育理念和教學方法方面的相似和不同？你怎樣思考這些異同、這些異同對你的藝術和教學有什麼影響？然後，你認為你現在的教學理念和方法為什麼是可行的，特別是在中國當代藝術的語境中是符合實際的？

譚力勤　這應該說是同時教技術和藝術，教怎樣用高科技來從事藝術創作，用新的藝術思維方式來研究技術。三維動畫的技術性非常強，我在北美教授一年級學生除欣賞課外，大部分要求打好扎實的技術根底。到二年級以後，會逐漸增加創作能力、構圖、色彩和光的表現力，到四年級便集中於畢業創作。從表層看，我的這些課程與國內沒有太大區別，但理念和教學方法上差別較大。

其一，教學體制上，國內動畫學院大部分與美術學院分治，例如，目前中國最好的動畫專業在傳媒大學，而不是美術學院。國外動畫專業大多數屬於美術學院，動畫教學與藝術創作需緊密結合。

其二，教學觀念上國內大部還分以二維實驗動畫為主，不直接與產業掛鈎，這樣也造成國內技術基礎以實驗動畫為主（二維平面繪畫），強調藝術功力和文化根基。北美則相反，大部分課程直接與動畫產業掛鈎，以三維為主，以三維技術為基礎課，強調技術與藝術並重，技術成分較高。

其三，關於對動畫理解的差異，國內受美術電影製片廠製作風格影響較深，忽略了西方動畫界所注重的動畫原理。國內動畫界普片存在的問題是，例如走路的動作像是在地上滑動，沒有重量，也沒曲線和伸縮原理。

其四，關於教學法應用的不同，國內教學還是老師講課，學生記錄，師生互動較少。我發現許多動畫學校上三維動畫後期製作和技術含量的課程時，也採用同樣教學方法，學生動手的機會較少（因為學生多電腦少）。到北京大學授課後，我強調一位學生需一台電腦，強調學生動手操作的重要性。我還採用師生討論的方式和自我發現教學法，讓學生自己尋找、提出和解決問題。

其五，國內動畫教學基本停留在視頻製作上，為此，我在北大和傳媒大學開設了互動動畫、動畫裝置和觀念動畫課程，旨在引導中國學生走向動畫創作的多元化。

其六，關於動畫文化差異，國內強調寓教於樂、文以載道，美國文化強調實用主義、個人精神。作為一個在北美居住了二十多年的華人，我深深理解這些文化的異同和源頭。這使我在中國教學時能根據學生的文化思維方式進行啟發和誘導，有機的把兩種文化結合起來。

隨著技術的教育和普及，數位藝術應該成為大眾教學，就目前狀況而言，數字藝術基本分為兩種發展趨勢，一種我們俗稱為產業數位藝術，其宗旨主要以商業為目的，走大眾路線，如電視廣告、三維故事片、商業遊戲、工業製作、軍事虛擬等。第

二種是無商業目的的純藝術創新，重觀念創新，忽視故事情節和普及性，重新技術應用與觀念緊密結合。我自己屬於後者，但在數字藝術教學中，我極力主張「兩條腿走路」。在我的動畫教學中，一部分是嚴格按照產業流程製定教學大綱，同時開設觀念動畫、動畫裝置和互動動畫課程。這是因為畢竟大部分學生畢業後會到產業數字藝術中去工作，只有極小部分會成為當代數位藝術的終生實踐者。

從目前北大和傳媒大學的教學效果來看，我的教學理念和方法是可行的，至少給學生和學校提供了更多的選擇。

段　煉　　回到你個人的藝術，請你談一下這次展覽，例如，這次展出的作品，展示了你個人的數字藝術的哪些方面、能讓我們看到當前國際數字藝術之發展的哪些方面、你在北京的學生的作品又展示了中國當代數字藝術之現狀的那些方面。你希望這次展覽能給中國當代藝術帶來什麼樣的啟示、能給中國高校的數字藝術教育以什麼樣的影響？

譚力勤　　中華世紀壇世界藝術館和798緣份新媒體藝術中心的個展可以說是我數字藝術的一個回顧展，彙集了2003—2008年間我的所有作品，1997—2002年之間的動畫作品不在此展中。此展展出了數位獸皮印製作品與三維動畫投影系列，代表作有「數位國王」、「數位皇后」和「數位道舞」等。樹結數位原木印製系列的代表作有「樹結腦額」、「樹結核」和「樹結胳膊」等。數位岩石印製作品與動畫虛擬的代表作為「火岩漿人體」、「樹結髮」等。數位鏽鋼印制作品與動畫裝置的代表作為「鏽臉」、「樹結髮」等。更重要的是展出了我在北大新創作的農

業互動動畫裝置系列和數位無血系列，代表作為「重量中的紅色波普」（古老大秤）、「碾磨中的永恆異體」（岩石碾盤）和稻穀風車裝置。

這個展覽的主題定為「數位原始」，擴展了我2003年的創作理念，但它還不能全部概括我所展作品的觀念。我當時認為數字是短期的有限的，而原始是永恆的無限的，任何現代數位技術都可以被取代，而原始觀念則永久地保留其自身涵意。今天的現代科技也許是明天的原始技能。我的作品的表達方式可闡述為「Digital ＜ ¥ and Primitive ＞ ¥」。我自稱為「數字自然藝術家」，並認為人類必須改變其原來的思維方式以便認識新的自然，因為它不是一種人類熟悉的實物，而是人類心靈科技虛擬的新空間。從技術層次上說，所展作品主題採用了各種三維動畫和互動技術，數位感應和視頻分流技術以及高級數位材料印製技術。原則上沒有使用任何影像和生活圖片，全部採用從點到線到面的電腦製作過程。藝術形式上主要集中於觀念動畫、動畫裝置、互動動畫和數位印製。

就當代中國數字藝術而言，此展覽也許能增添其探索的內涵和手段，區別影像與三維動畫在當代數位藝術領域中不同作用和發展潛力。北美當代理論家曾闡述過，從影像到三維動畫是一種艱難的技術三級跳。當今發展用各種三維動畫技術切入會更廣泛而深入。在目前中國輕技術的當代藝術界，也許一些人容易瞭解其中的觀念探索而難於鑒別技術層面的應用創新。但對年輕數字藝術家來講，這對他們也許是一種最好的機會，使他們能擔負起中國未來的藝術與技術同步發展的歷史使命，特別

是在當今這一強大的數字藝術時代。

從動畫界角度說，我希望此展覽能起到拋磚引玉的作用，從單純的視頻轉往多向的動畫形式發展。我非常慰藉地得知，北京大學和中國傳媒大學都已接納了學生採用裝置和互動形式的動畫創作。此展覽的另一更重要作用是首次在中國把動畫界和當代美術界人士聚集在一起，改變了過去各不相干、互不來往的局面。雖然此展聚集人士更側重於動畫界，但當代藝術界也有不少人士。經過融合和交流，雙方更確切瞭解各自的發展和觀念，從而增強當代藝術界的技術含量和動畫界的觀念形式創新。

段　煉　最後，請你談一談你個人想談的問題，尤其是與你個人的數字藝術創作及教學相關的問題，以及這個展覽的問題。

譚力勤　是的，我非常幸運。在中國當代藝術的火熱年代，得到中華世紀壇世界藝術館和798緣份新媒體藝術中心的熱情扶持。中華世紀壇提供了大廳第一層2700平方米的免費場地，同時也得到北京大學、中國傳媒大學師生的大力相助和設備支援。開幕式的隆重與熱鬧，北京、上海各界媒體和朋友的捧場使我非常感動，這是在北美和其他西方國家辦展難於達到的。所以，回家的感覺真好。

更使我驚訝的是，除藝術家和知識階層來參觀我的作品外，國內農民旅遊者成為我中國農業工具系列作品的最好演講者和欣賞者。他們大聲地、非常驕傲地向其他觀眾講解這些農具的用途和使用方法，並非常樂意地主動參入其中的互動動畫的操作。這是我曾未預料到的驚喜。

　　　　　　　　　　　　　　　　2009年3月，蒙特利爾—費城

對話數位藝術

1 數位時代視覺藝術的傳播方式及其影響

對 話 人　段煉、譚力勤、卜樺
對話地點　北京798聖之空間
對話時間　2009年6月21日下午

段　煉　譚力勤和卜樺的作品我以前都看過，尤其譚力勤的作品，因為
他是我師兄，我們在加拿大同一個大學的美術學院學習，10年
前他開始做這個作品時，我就比較熟悉。這種技術性的藝術樣
式，它的藝術語言究竟應該是怎麼樣的？過去的裝置、行為、
攝影等等，還有所謂的新媒體，新的樣式在20世紀後半期出來
以後，它們逐漸地建立了一套新的藝術語言。我看到譚力勤和
卜樺一方面是在做作品，另一方面也是在尋找一種新的表述方
式和語言。

我們站在譚力勤和卜樺的作品的立場往回看，在卜樺的作品中
我想到在國外很流行的連環畫《丁丁歷險記》，也想到在國內
上世紀50年代到80年代很流行的連環畫的生產，而且是受到西
方影響的生產，但又跟西方的連環畫完全不一樣，也就是說，

上世紀50年代到80年代，中國的連環畫已經逐漸地建立了一套自己的語言。而我們在探討數位藝術語言時，譚力勤的作品可以向未來看，他自己的藝術經歷涉及到了傳統的國畫人物、國畫山水，又接觸到中國的前衛藝術，然後到了國外之後接觸到國外的前衛藝術。他做的數位藝術並不是簡單的數位藝術作品，而是與他曾經做過的裝置結合起來，尤其在展廳佈置展出的時候，整個展廳都可以看成是一個裝置作品，他的數位作品，不僅僅在畫面上是三維的，實際上在整個空間中也是一種三維的呈現。我們在探討數位藝術語言時，至少有兩個方向，一個是向過去看，一個是向未來看，我的意思並不是說卜樺的作品就不看未來，實際上兩位藝術家都存在向過去看和向未來看的傾向，我們可以從這兩個方面來探討他們的藝術語言。關於藝術語言，有一個誤解存在，比如15、20年前，有人做了一件裝置，大家看後都不說話，這時候一個雕塑家過來看了裝置後，他也許也沒有裝置的概念，但他會用雕塑的概念說這件裝置做得好還是不好。我的意思是，譚力勤和卜樺儘管是動畫，但卻不能拿電影製片廠的眼光來衡量他們的作品，看問題的視角不同，就可能造成一些誤解。

譚力勤　今天的談話很像那個時候的85新潮，很像是又一個轉捩點，今天的話題是未來10年將被專注的核心力量。關於我的藝術語言確實很繁雜、龐大，我只能談談我的經驗。我學習了大概4、5年的三維動畫，1996年，我發現當時利用三維動畫來探索裝置藝術、綜合藝術的幾乎沒有。後來回到國內教書，他們都問我的創作還算不算是動畫，我自己也很難確定。我看到繆曉春和

張小濤的動畫時很感動,因為這之前國內用三維語言來探討當代藝術的人很少,他們確實已經探討到一定的程度。還有一點很重要,他們都有一個團隊在一起進行創作,這對中國來講就意味著很有希望。在國外,動畫的觀念方面講究一種悖論,在技術方面也講究悖論,這是目前的一個追求趨勢,我在SIGGRAPH當評委,每次評審的時候,技術是一個很重要的因素,技術沒有突破的話很容易被淘汰。

張小濤畫室……

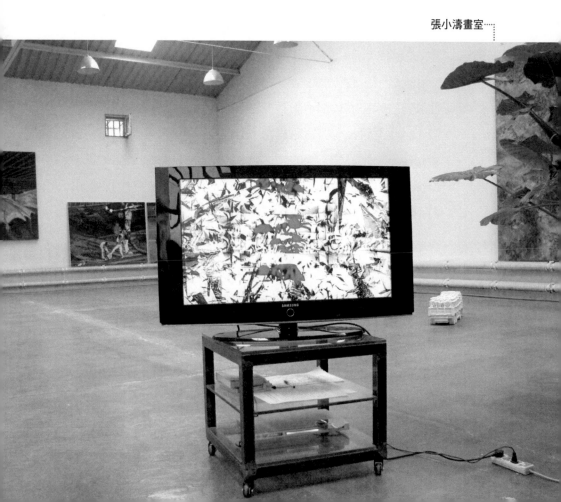

卜　樺　我大學學的是繪畫，但我最喜歡的媒介是電影。對我個人而言，電影才是最強有力的表達方式，但偏好超現實的語言讓我喜歡看上去很「胡來」的場景，所以電影對我來講又有點太偏「現實」了，動畫正好是電影和繪畫的一個結合點。談到技術方面，我的作品的技術含量只能算一般水準，只是利用了現有的一些技術，來解放自己。

段　煉　我發現兩位藝術家在試圖把技術性和當代藝術的觀念性結合起來。技術性可能比較好理解，作品的觀念性就相對複雜。舉個例子，在卜樺的作品裏，除了看到技術，她也在表達一種態度，這個態度說得小一點是人與人怎樣相處，說得大一點是關於和平的問題。譚力勤的作品一方面想把中國的鄉土文化的特徵「引進」到自己的作品中，同時另一方面又要把當代的電子技術「引進」到作品中，比方說作品「大磨盤」，磨盤碾過電子螢幕，把螢幕壓裂，實際上包含了一種不同文化碰撞時的毀滅性，正如「鳳凰涅槃」。

譚力勤　去年我在中華世紀壇的個展有個座談會，我提出了一個觀點：技術也是創造的源泉。我所接觸的SIGGRAPH的數字藝術家，他們在尋找靈感的時候跟我們有所區別，我們的靈感通常從社會現實中來。現在的技術發展太快了，有時靈感不是從生活中來的，而是直接從技術中來的。我們在尋找靈感的時候，如果已經把技術層面的東西考慮進去了，當你瞭解整個技術的時候對創作是有很大幫助的，技術的更新會給你帶來相應的靈感。技術的發展是一個無限的空間，這個無限的空間能給你提供源源不斷的創作靈感的源泉。

卜　樺　一件作品在網上流行，一方面是網路的平台提供了便利，另一方面是作品的取向，就是你是面對什麼樣的觀眾群？在任何時代，藝術作品都可以分為很多種類，有些作品就是純學術的、探索性的，美術史上有很多這樣的作品，你可以一點都不喜歡，但是它很重要。永遠都有另外一類作品，可能不強調時代性，它強調的是永恆的情感或者人性的東西，因為人無論是多少代人，但都是在從頭開始。所以有一些主題和情感是專業背景的人無法都能理解的。

有一些作品註定就是針對很小的觀眾，是為美術史而作，它也非常重要。有一些更有時代感，情感上比較大眾的，我之前做的那種動漫就是屬於兩者結合。我自己做的是一個比較具有普遍意義的題材，我不需要專業背景，也可以看懂。那麼再加上網路傳播工具，所以才會產生這樣的效果。

像我父親那個時代，我清楚地記得，他辦一個個人的展覽，他要出去跑多少趟，然後要聯繫多少人，他算是活動力很強的，然後找了很多人，最後才能實現做一個展覽。我當時看著，我感覺不具備他那種能力或者是熱情去做。只能說是恰好趕上了這個時代，它會造就，會給很多其他不太喜歡出去與社會交際的那些作者更多的機會。作品本身是有取向的，就是觀眾群在哪兒。我基本上還是對一些日常生活裏面，就是人性的一些東西比較感興趣。我多數做的還不是那種學術探索型的，我很尊重那些作品，也很喜歡看，但就我個人來說，我不太喜歡做那種作品。就像我剛才說的，藝術真的不是最重要的，因為你活在這個世界上，你想知道生命是怎麼回事，你在這個過程中產

生的感受，這個對我來說是最重要的，以及如何自我提升，所以我基本上都在作品中去探討的是這種問題。

譚力勤　我談一下數字藝術傳播大眾化的問題。去年我在中華世紀壇的個展，有兩種人比較欣賞我的作品，第一種是搞數字藝術的；第二種是農民，特別是南方的農民，他們到了我的風車前很激動，他們還會向別人解釋，這個風車是怎麼用的。這種結果讓我很意外很感動。關於數字藝術的影響力，最重要的是影響了人的思維方式。我提到數字自然的概念，這個自然跟你觸手摸得到、聞得到的自然是不一樣的，那麼人怎麼改變你的思維方式去接受這種虛擬的自然？這就是數位藝術對人的思維方式的影響。

杭春曉　關於數字藝術的問題，因為當一個藝術形態形成的時候，就必然涉及這個藝術形態的自閉性和自足性。也就是說無論作為Video或者數字，它是獨立的，跟我們講的電影是不一樣的藝術。基於這樣的情況，我想問的是，Video作為這樣一種數字性的材質、媒介，怎樣進入藝術表達。在我印象當中，在剛開始並不是作為一個獨立的意識形態，因為這樣的一個方式介入，實際上是一個偶發的藝術觀念。在談到影像藝術，數位藝術時，我們通常會說這是先鋒藝術、前衛藝術，作為一種跨媒介介入藝術表達的時候，是否是企圖作為瓦解已有的藝術概念或經典藝術樣式，再抽離出來成為一種新的藝術概念？

段　煉　你提到了一個很重要的問題。它是一個藝術史的問題，翻開現在的藝術史，不管是西方出版還是中國出版的藝術史，都沒有包括跨界的藝術樣式，為什麼沒有包括呢？我自己的理解是：

第一，涉及不同領域的跨界的藝術樣式是非常新的，還沒有歷史的沉澱，藝術史學家還來不及對它們進行總結。第二，是一個觀念問題。很多藝術史學家們認為當代不屬於藝術史，當代不能夠進入藝術史。當然這個觀念你接受不接受那是另外一個話題。

杭春曉　談到「跨界」，剛才您提到了譚力勤的作品《磨盤》，那麼這件作品具體去看的話，它是把Video作為作品的有機組成部分，還是作為一個最終的呈現結果？

段　煉　《磨盤》上的Video是整個作品的一部分，你可以在看這個作品的時候，盯住磨盤上的螢幕看。如果你那樣看的話，磨盤上的那個Video是一個獨立的作品。但是如果你稍微退遠一點，這個時候你就會發現，它只是這個作品的一部分，而這個作品是一個很複雜的作品，它不僅是視頻作品，同時也是一個裝置作品，然後還是一個互動的行為作品，因為有觀眾來推磨盤。

杭春曉　說它是video或者是裝置，互動是不是意味著把它進行了多元化的定性？這件作品最大的動人之處到底是影像給我們呈現出來的，還是磨盤撞碎鏡面呈現出來的？

段　煉　我想對我個人來說是整體效果。如果一定要分類的話，我寧願說是一個新媒體藝術作品，它是比較寬泛的概念，可以包括剛才我們說的各個方面。

杭春曉　有時候我們會用一些寬泛的概念而忽略了它的建設性。就像剛才說的，當所有的東西都無法界定的時候，用一個寬泛的概念去談論它，是不是我們也走向了另外一個誤區？

段　煉　有一個辦法可以解決這個問題，就是在一個寬泛的框架下面，你可以逐步的來解讀它。比方說在新媒體這樣一個寬泛的概念

下面，你可以講視頻作品、再講裝置、再談行為和觀眾互動，可以分開來講，但是它有一個大的框架。

杭春曉　我可不可以這樣理解，把一個跨界作品的拍攝過程的最終影像，把它的呈現等同於我們今天看到的在美術館展出的作品？

段　煉　你要注意一個問題，那不是你自己的眼光，不是你的眼睛看見的，是拍作品的那個人的眼睛看見的，他的眼睛跟你的眼睛是不一樣的。

杭春曉　眼睛肯定都是不一樣的，問題是它在傳播和理解過程中，是從他觀的東西來界定的。

段　煉　如果從傳播的角度說，因為你不在場，你沒有去看那個展覽，那麼你借助了他的拍攝，一段視頻，你借助那個東西來看，來間接地看了這個作品，那麼這是傳播的作用，這個時候你在討論傳播的時候，你實際上討論的不是他的作品，而是那一段視頻。

杭春曉　我說的可能跟這個有點出入。我說的是這個牆的作品，是不是在一個多媒體或者是新媒體的藝術方式下，可以進行各種各樣的闡釋？

段　煉　可以從很多不同的角度去作出不同的理解，這個觀點我非常同意，對於一件作品我們有各種各樣不同的理解。比如關於卜樺的作品，我開玩笑地說應該賣到電視台。當然這是我的一個直觀的感覺，如果要稍微分析一下，我想從電視台的角度上，第一，他給觀眾提供了一個嶄新的視覺經驗、視覺體驗。

杭春曉　任何一個新的動漫都會產生一個嶄新的視覺體驗，但這個區別不重要。電視台抓住的是不是這個，有那麼重要嗎？沒必要區別太多問題。

段　煉　這就是我們走到市場，一定要把Video做成藝術的原因，我們必然會面對這個問題，我們必須要把我們和電視台播放的作品相區別。實際上我們在實際操作上可能無法進行區別，但這個區別很重要。

張小濤　卜樺的動畫是在網路上傳播的，網路傳播是一個重要的場域，網路是今天主要的媒體，線民才是最重要的。因為我們是網路交互，而不是藝術家交互。視覺經驗實際上是未知的，現在為什麼談這個，就是因為有經驗，但是你要談一個框架出來，它是一個未來學科。就我自己的理解，我談一些概念，合成、虛擬、二維、三維，這個影響是顯然的，我的腦子裏不具備這種程式。但是，我又覺得這種傳播和交流，其實剛才卜樺談這個問題和繆曉春談這個問題，作品為什麼有共同性，其實卜樺說的這個不是膚淺的，可能70年代以後出生的人，回避了宏大敘事，沒有那種假大空，就回到了人性，回到了真實的生命體驗，他和普通人之間的情感交流，這是非常重要的解碼的通道。有一些展覽，很多都看不懂，這是視覺的解讀，敘事解讀，讓人們進入一個通道裏邊，我不太贊同區別這種東西，很難區別。

吳瑋禾　我也談幾點，大家一直在討論語言的問題。比如張小濤的作品，他在做這個之前，他一直做很多的繪畫，那麼你看他作品的時候，就能強烈地感到繪畫性。再看馮夢波的作品，結合了他之前玩的很多網路遊戲。繆曉春老師也有西方留學的經歷，他拍的很多片子的創作方式也有一定的關係。我現在也做一些作品，但是我的經歷，我是在想人的一個行為方式，如何放到虛擬語境裏。就是說每個人心中都有他創作的根源，我思考的就

是這個語言特質，它到底可以讓我們呈現什麼？

我感興趣的就是想嘗試這種語言，我們從藝術家的個人角度去挖掘它本身的不可替代性，來充分地展現出來，這是我思考的一個工作方式。當你發現一個創作的時候，它其實是另外的一種觀察方式，它改變了你的觀察方式，然後這個技術產生了它的特點，那你在創作的時候，如何運用這個特點來創作你的故事。如何找到一種比較準確的真理和有價值的轉換，這個很重要。

2 數位時代視覺藝術的社會政治身分

對 話 人　段煉、焦應奇、豐江舟
對話地點　北京798聖之空間
對話時間　2009年6月21日下午

段　煉　如果說豐江舟的作品是用形式來敘事的話，那麼形式就是用光線來敘事。也許這對於他的形式來說並不重要，更重要的是用光線和運動製造的一種動感。把這兩位藝術家的作品放到一塊，我想進一步討論一下藝術語言的問題。

豐江舟　我以前做過一段時間的音樂，也做過多媒體、舞台劇，我對舞台劇的形式和表演非常有興趣。所以最新的作品就用舞台劇的形式來展現，作品語言更多的還是舞台劇的語言。當代藝術的理念部分，還有新媒體藝術的技術部分都可以糅合成一個舞台劇來展開。

段　煉　我剛才提到的動感，實際上和音樂的聯繫是非常密切的。雖然動感是視覺的，音樂是聽覺的，但是在作品中的動感實際上就是一種視覺音樂，因為動感的節奏感很強，而音樂在節奏方面也經常強調一種動感。豐江舟有音樂背景，有舞台劇背景，又有視覺藝術的背景，他結合了這些背景體現在作品中。

豐江舟　去年我做上海的電子藝術節，那時我們請了一些歐洲的藝術家和日本的藝術家，有一些藝術家很難說他是影像藝術家還是聲音藝術家，影像和聲音在他的作品裏是不可分割的。所以我在做作品的時候也是這樣，它們是彼此呼應的關係。有時我們觀看影像作品，會像看電影一樣，比如會去看電影的結構、故事情節、鏡頭語言，實際上新媒體作品包含的看點更多更複雜，綜合視覺、聽覺、互動、機械動作等。絕不僅僅是關於影像的問題，而是數位科技與藝術的結合。影像在多媒體藝術裏只是一部分，多媒體藝術不是簡潔的拍攝，也不是單單用學來的軟體製作，這都只是一個環節而已，它真正的技術核心是數位編程，是圖形、聲音、互動、機械的程式編寫。最好的數字藝術家有的要自己設計軟體，因為你用別人的軟體會被局限，任何軟體都是工具，工具有各自的局限性。實現跨領域合作才能產生很多新的可能性，藝術不需要太狹窄的視角。

段　煉　關於視錯覺的問題，對於當代藝術來說，至少在形式方面是比較重要的一點。剛才在卜樺的作品當中有一小段，突然讓我聯想到20世紀的法國畫家埃舍爾，他利用視錯覺製作了一系列的版畫，儘管卜樺的作品沒有在這方面做，但是給了我這個提示。豐江舟就把這個概念用完全不同的形式表現出來了。這是一種形式語言的嘗試。剛才譚力勤說到一個靈感來源的問

題，他說在創作一個作品的時候，靈感的來源往往是新技術的開發。其實我們在畫畫的時候也有這種感覺，比如說畫水墨，有時候自己對於這幅畫的內容並不是太關注，而是在畫的過程中，突然發現一個什麼新的技法，會產生一種什麼新的效果出來。焦應奇剛說的一句話，就是在當代藝術中，究竟是觀念更大，還是形式更大；是觀念走在前面，還是形式走在前面的問題。那麼焦應奇的觀點是說當代藝術是觀念更大，觀念走在前面，觀念更重要，這也是我們大家基本上贊同的一個觀點，因為觀念藝術是當代藝術的一個主流或者說大方向。但是，對於具體的藝術家來說，在作品的製作過程當中，有時候形式或者技術，或者說這方面的靈感，其實也是很重要的。

焦應奇　我在1994年遭遇了一個很大的難題，當時我試圖通過一個觀念藝術作品去探討作品資訊的表達力，結果是人們不注重讀懂裏面是什麼，而是就形式而形式。由於無人關注這個命題，以至於我當時有點懷疑作品本身了。後來，有機會出去，看到博物館裏的一些大師作品，我發現我也讀不懂。當然，這個不懂不是說我不知道藝術史上相關的知識，而是說我無法直接從裏面獲得內容資訊。之後我就特別小心地去和一些認識的批評家探討此事，他們說也讀不懂。說到這就回到了我所謂的命題，即藝術本體的命題，如果觀念高於形式的話，而這個觀念又不能讓觀者獲得，那麼，這個觀念高於形式的價值在哪裡？觀念藝術的價值在哪裡？這是這個階段的大難題。

除去導致藝術的改變之外，觀念藝術的觀念高於形式價值概念有其積極的意義，它似乎預示著資訊社會的到來，提出了資訊

的重要性。但是，它有一個缺陷，他們的呈現方式都是手工文化範疇內的語言方式。即便是當藝術家使用了新媒體手段，也是這個樣子，以作品的表象使觀者去想像。由於作品的非開放性和對表象視覺的強調，想像意會這些釋讀作品的方式是不可能把作品資訊精確地傳達給觀者的。所以說，以手工文化藝術價值觀的觀念藝術作品有其資訊表達的局限性，而這個局限性構成觀念藝術的悖論。

在95年，我對這個問題的解決找到一個較為直接的方式：超文本技術。超文本主要的特點是多元、多脈絡、多點位、鏈結錨點、完全開放互動的參與關係和適時性等，它們可以使我們記錄或表達資訊的方式徹底改變。比如，我在這兒講，每個在座的都會思考，如果把你們想的東西和我講的東西，都用傳統的文本方式記錄下來是不可能的，而超文本就可以。以前，邏輯文本的特點就跟做藝術一樣，記錄或表達，它很真實。

這是我參加聖保羅國家展的作品（投影），展出了兩個作品：《筆不周》《文化否思》，它們是我用超文本語言編寫的，但展出時是平面列印的，因為當時的展覽主辦方沒有提供電腦，不能以互動的方式展出，這是個遺憾。我的超文本作品，所探討的是精神方面的實驗，記錄的是我的某一個思維活動。我叫它「精神實驗」。由於在放棄造型藝術後進入到精神實驗，字元成了我天天面對的東西，它的資訊表達力也就成了我所關注的問題。後來發現，對於文字和句子本身，字元裏存在一些問題。比如對男同性戀中的「女方」怎麼說，用哪個「他」？在這個階段我逐漸地看到某些中文字元和生活間不協調、荒謬、

不準確現象。這時，我開始探討造字，造形音兼備能用的字，以求對資訊的表達力進行改善。所以，我的漢字作品是一個對資訊表達力探討的結果。

段　煉　剛才焦應奇提到的一個觀點，我倒覺得比較有意思。關於資訊傳播的問題，就是「超文本」。為什麼我要專門說「超文本」的問題？實際上這跟我們剛才說的跨界很有關係。我們剛才說新媒體作品是一個跨界的作品，那麼超文本呢，如果我們要把新媒體，把視覺藝術作品和語言藝術作品並置起來看待的話，視覺藝術作品發展到了21世紀初期有了新的形態，那麼語言作品、語言藝術作品，有沒有新的形式呢？有。大家也在進行嘗試。

我可以舉幾個例子：在現代主義時期，有一些詩人寫具體派的詩歌，就是詩行的排列，排出一個圖形來。那麼另外一種就是用很奇怪的，比如說長句、斷句或者是莫名其妙的讀不通的句子，這個例子就是喬伊斯的《荒原》那樣的長詩。

後來我在上世紀90年代看到一個作品，在加拿大，那個作品非常有意思，是一個傳記，是給加拿大最不受歡迎的一個總理寫的傳記。大家知道傳記應該是某人的生平，你買了這本書還很貴，封面設計非常漂亮。你買了這本書，把這本書一打開，卻發現裏面每一頁全是空白，沒有任何文字。那麼這個書你肯定是不會買的了，它沒有文字。那麼作者實際上也不是要賣給你這本書，他知道賣不出去，但是這個書的確在書店裏賣，他這個作品就是一個觀念作品，儘管它是文學作品。這個觀念作品是想說：這個總理在他上任的這麼多年，沒有任何成就，不值

得書寫。所以這本書打開是空白的，那麼這樣一個作品在中國歷史上有沒有呢？有，武則天的墓碑，無字碑。這個大家都知道，到了現在我們利用新的技術，出現了「超文本」。那麼這個時候，我倒要提出一個問題，這個「超文本」，你可以用傳統的方式把它印出來嗎？可以，印出來之後就已經不是「超文本」了，我們現在的技術還達不到這個，還做不到。但是我們可以在網路上做到。

那麼焦應奇的作品，實際上給我們提出的是一個跨界的問題，就是我們剛才一直在討論但沒有討論下去的問題：跨界。他把新的視覺形式的作品和新的文本形式的作品聯繫起來，這就是兩個大的跨界。如果我們在視覺藝術領域裏可以實現跨界，在文本作品裏可以實現跨界，那麼在這兩個作品之間又可不可以呢？其實他的作品，我們在這兒看到的，就是一種嘗試。你覺得呢？

焦應奇　所謂造型的手段是不必要的，它最大的缺陷是造成誤讀。另外，它比較有惰性，就是說它在精神上有惰性。關於手工性和科學性兩個文化的轉換問題我再補充一點。我認為，在手工性文化的歷史時期，人們主要探討的是所謂形式的實驗。而在科學文化時期，我假設，我猜想，主要探索的是人的能力，是第二次探討人本身的能力。在這個階段，機體能力的探討和思維能力的探討將構築人類創造力的主要案例，在這個時期，精神實驗是最重要的，所以，我把它叫做精神實驗的一個歷史階段。

豐江舟　其實手工這種劃分，我個人不太贊同。現在大家錯誤地理解，我們的電腦程式是人家編好的一個系統，包括軟體，我們好像是被動在使用這個軟體。但實際上，如果使用MAX軟體，它是開放的。像這樣的軟體，你要用很多手工的東西填寫進去，編程就是一個手工活，也是一個很細的，像繡花一樣的手工活，要編寫很多串資料，那你說這個是手工的，還是非手工的？

焦應奇　手工首先要去界定它。比如書寫、毛筆書寫和數字書寫，同樣是手工，但是它們的價值不一樣，文化含義也不一樣。……基於不同的文化基礎的作品，它在時代、文化上的價值特徵十分不同。補充一個例子：在看某屆威尼斯雙年展時，我請教過參與工作的策展人，他說沒有一個人看完過全部作品。我說，為什麼？他說，看不懂。那麼，又回到了剛才那個問題，這是不是兩種文化轉換時的一種矛盾衝突的體現。即手工文化時代的價值觀和其構造的藝術體系和未來的科學文化的碰撞，以及由這碰撞所顯現出來的一些矛盾？

段　煉　關於手工文化的問題，手工文化和高科技的關係，這個問題也是我們現在，尤其是在高科技時代應該考慮的一個問題。手工製作的概念，手工製作的現象，從人類文明一開始就有了，但是這個概念提出來，作為判斷藝術作品高低、藝術作品價值的一個概念，實際上是在19世紀後期提出來的，是英國拉斐爾前派提出來的。拉斐爾前派的一個作者莫里斯提出，只有手工製作的才有價值。那個時候，英國出現了工業革命，已經可以開始批量生產東西了。那麼到了我們今天，高科技，比如說這些圖像、超文本、多媒體，不僅僅是批量生產，你都不需要到工廠去批量生產了。本雅明寫了一篇文章〈機器複製時代的藝術

作品〉，而現在都不是機器複製了，現在是電子技術來複製，速度和量都大得多。手工製作，它究竟在新的時代又有什麼意義？

我要給大家講一個作品，是我在美國的時候，一個朋友在洛杉磯開了一家畫廊。我到他那兒去看展覽，正好有一個美國畫家在他那兒辦展，我去了看之後，我說他這個作品是畫出來的嗎？畫廊老闆就笑，說是你自己看吧。然後我就用手去摸，我說這有點像噴繪，他說是噴繪。但是我說，這個視覺效果是純抽象的作品。他說，你再仔細看。我再仔細看，看不出來。然後那個畫廊老闆就說，我現在可以告訴你了，這個人不是畫家，是一個醫生，研究DNA的，搞遺傳的。他把他病人的DNA的資料，全部輸入電腦，然後把它數位化，然後再把這個數字轉換成不同明暗度和不同色彩的抽象的東西，然後印出來，直接噴繪到畫布上來展出。

我當時就想，這是一個新形式的作品，不僅在中國沒有，在美國也沒有。他是第一個那樣搞的人，他是一個醫生，一個科學家，他根本不懂藝術。但是有人告訴他，你搞的這個東西可以拿去參展，結果他就送到畫廊去。結果畫廊老闆一看，還不錯，那次展覽搞得非常成功。我當時在場，開幕式我拍了一整套展覽的材料，後來我曾經想寫一篇文章講一講這個問題，我又覺得我不懂這個東西，DNA技術我自己不懂，我要寫篇文章會鬧笑話，所以我就沒寫。那麼今天實際上是我第一次有機會給大家講這組作品。

我講這個作品，不僅是要告訴大家這個新的形式是怎麼產生的，而且是要告訴大家手工製作，就是用它來探討手工製作和高科

技。因為他要把人的DNA，他自己病人的DNA轉換成數位，又把數位轉換成不同的明暗和不同的色彩，然後再輸出，這都是高科技的產物。可是在這一系列的過程當中，是他個人手工操作，是他自己思考的結果。這跟19世紀後期的手工製作，儘管在技術上不一樣，但是在本質上是一樣的，是個人勞動的產物，而不是集體勞動的產物，是不可以批量生產的。儘管說，我們今天，我們現在可以複製，因為模式出來之後可以不斷地重新列印，但是，它這種模式本身是獨一無二的。就說我們剛才的作品，不管是誰的作品，我可以不斷地複製，但是原本只有一個，所以它的價值應該在獨一無二這一點上，這一點跟19世紀的手工製作是一致的。

焦應奇　我不太同意第一件原本和複製的概念。所謂的數位技術，它的最大的特點正在於平民性，這是最值得讚揚的東西。就是像手機錄影功能的普遍應用，所有人都可以隨時拍攝「影像藝術」。比如我做這個超文本，你可以說它是我初創的，當然得有人開始，但它不能阻礙或妨礙參與這個文本。此時，文本的原本不重要，重要的是參與者的所以然。所以說作品，它只是一個起始，如果講重要的話。但如按照手工文化的價值來判斷，它的唯一性、它的獨創性、它的個性等等都不能動，這種專有權是非常過時的東西，不值得去復活，是我們這些做數字藝術家不值得去追求的，如果講數字藝術的話。咱們現在的藝術，沒法脫逃時代的框架，比如說在全球化、在金融危機中，在追求民主自由的普世價值觀中。我們一方面面對全球化諸問題；一方面面對這個社會自身的問題，這些東西和科學文化一

起促成我們去探討未來可能性。一方面，我們的社會經驗是財富，另一方面是局限。這是我的看法，不知道你們怎麼看？

豐江舟　我們一直在討論比較點面的東西，就是我們拿數字藝術來表達我們的觀念，這是初步的。我們還忽略了重要的技術環節，這才是數位藝術的關鍵，真正的數位藝術家，同時也部分是程式師，經過很多年的琢磨，然後編的程式就跟別人不一樣，這一點是很重要的。這就跟一個油畫家畫了十年的畫，然後畫出來的跟別人不一樣的道理是一樣的。

焦應奇　上面就是探討文化和技術的可能性，這是不同的問題。比如我們說生活經驗，生活經驗就是藝術家創作的源泉。如果說我們生活在一個沒有電氣化的農村，和生活在一個天天拿著手機，天天電冰箱、電腦的生活經驗還是不一樣的，經驗造就了我們的一些欲望，這個是有區別的。第二，就是剛才你說的那個，手工重要不重要，手工是永遠不會不重要的，因為你有手，人不會進化得沒有手。我們只是說這種文化形態和歷史的局限性。

張小濤　但這個就是簡單的二元對立，把它簡單地分為兩極。手工的是落後的，數字時代是進步的，這個陷阱挺大的。

焦應奇　有你說的這個可能。但是要看你從什麼觀點上去看。關鍵是怎麼去看，而不是等於說我們相信很多反科學的說辭。工業帶來的污染，科學也帶來新問題，但這都是一些局部問題。我現在所熱衷的問題是當代藝術文化到底有什麼樣的問題，我們如何按照自己的生活經驗去判斷或探討這個問題出在哪裡，並如何解決它們。

段　煉　我們今天已經討論了很多的問題，而且最後一個問題討論得相
　　　　對比較深入，我們先要感謝兩位藝術家，然後感謝我們在座的
　　　　各位來賓。當然更重要的是要感謝畫廊和組織這次活動的資助
　　　　者，也感謝在座的朋友。

2009年7月整理，北京

冷眼看當代藝術

2011年8月本文作者在北京接受《法制週末》特約記者朱航滿採訪，談及中國當代藝術的一些敏感話題，也涉及對今日熱門藝術家的看法。9月27日《法制週末》發表的採訪錄僅是全文的小半，未經本人預讀和修訂，出現一些人名、地名、時間的錯誤。現在作者對全文做了更正和全面增刪，成為另一文章，交由南京《畫刊》雜誌發表，特此說明。

一、藝術市場的冤大頭

記者：中國出現了當代藝術投資熱，一些當代畫家的畫作屢屢被拍賣出高價，如劉小東，他的畫作甚至比一些古代或現代的經典還要昂貴，這正常嗎？

不正常，但面對這不正常的現象，你要看到兩種情況，一是那麼高的價錢，畫家實際上並沒有得到錢；另一種是畫家得到錢了，但沒有得到那麼多。這就是說，在整個藝術市場的背後，在買賣操作的背後，還有另外一種力量存在，這種力量就是通常我們所說的畫商，是畫商在操作整個市場。比方說劉小東，他當然是很好的畫家，前兩年有一張畫叫《三峽移民》，賣了三千萬。畫家實際上沒拿到那麼多，具體拿多

少，外人不知道，但有一點可以肯定，拿大頭的是背後操作此事的人。好玩的是，這幅畫的買主，是個中國商人，是個做餐飲業的。在很多案例中，藝術市場擊鼓傳花的最後一個接盤者都是中國商人，中國人自然做了冤大頭。劉小東自己對這件事情的評價是：發瘋了，整個藝術市場發瘋了。對此，藝術界有人就說，這個餐飲業的老闆，花三千萬買這幅畫，究竟是要幹什麼？打算怎麼處理？因為這價錢基本上頂天了，幾乎沒有升值空間了，怎麼辦？商人說我掛在餐廳裡。對於畫家來說，三千萬的畫作，其價錢等於國寶了，掛在餐廳裡煙薰火燎就完蛋了。從這個個案例可以看出一個常態：中國商人在商品流通鏈上接下最後一單，在可以預見的未來出不了手，只能當冤大頭。

記者：也就是說這背後還有更重要的操作力量？

　　對，通常的情況是，外國畫商把中國藝術炒作起來，炒到很高之後就出手，而最後接手的卻是中國人。中國近年那些爆發了的人，並不怎麼懂藝術，但手裡拿著錢，急著要流通，要在資本運作的過程中以錢賺錢，卻不知道該怎麼花。這時聽說當代藝術值大錢，很多買畫的人發了嘛，再被仲介畫商一煽動，於是就接手了，不料再也拋不出去了。這是當前一個比較嚴重的情況。那麼外國畫商呢？他們通過低價購入中國當代藝術，經過幾番炒作，再把它出手。我認識一個加拿大人，80年代初跑到北京，到中央美院買畫，一百美元買一幅大油畫。他說那些畫都是從畫家的床底下拖出來，像是爛布片，他帶著那些畫回加拿大，像個負重的駱駝。其中一些畫家，後來都成名了，呂澎寫的當代美術史中就印著他們的畫。那麼，即便十幅畫中只有一幅買中了，後來升值了，他也就大賺了。我還認識另一個加拿大畫商，80年代末到中國買畫，一千

美元一幅大油畫,買了十多幅,後來也都賺了。那時候,不管是一百美元還是一千美元,對中國人來說都是大錢,賣畫的畫家就說,從來沒見過那麼多錢。北京前不久一個較大的案例,是尤倫斯美術館,美術界都知道的,在798,當時中國當代美術正是天價的好時候,市場價值到頂了,它突然宣佈要撤退,中國當代美術界全部傻了,感覺被人耍了。隨後看到美術界的新聞,尤倫斯說他沒撤退,這說辭不過是一個策略而已,因為它當時撤退的時候,就說是要轉戰印度。中國藝術已經被炒到天頂了,他賺不了錢了,他把存貨全部拋出之後,便到印度去如法炮製,再賺一回。

記者:這種現象對於中國的藝術界會帶來什麼樣的影響?

我們從尤倫斯的案例,再回到劉小東的畫,就明白中國商人一旦接了單,怎麼樣出手就是另外一回事情了。那麼我們在此就會問:中國當代藝術的價值究竟是什麼?劉小東是個好畫家,他的畫應該有一個高價位,但是三千萬,荒唐,用劉小東自己的話說,發瘋了。在這瘋狂的背後,有那麼幾個畫家走在最前面,緊跟著就會出現跟風效應,很多很多人都會跟著他們畫類似的東西,所謂山寨產品,覺得自己也會發點財,即便不是三千萬,發點小財吧,三百萬,三十萬也可以。這種心理會引發整個當代美術的爆發,跟經濟爆發有一拼。

對此,我們應該用一種金字塔的眼光去看。爬上金字塔頂端的畢竟是少數,越在底層人越多。底層的人不但賣不了高價,甚至連基本生活都很困難,你到宋莊去看看,宋莊畫家多如牛毛,據說有上萬人,如果每個畫家都賣一千萬,那還了得。事實上這是不可能的,宋莊大多數畫家都生活在貧困線以下,而且很多人生活很悲慘,又找不到發洩處,

只好到網上叫罵。國外把這些人叫做挨餓的畫家，專業術語是饑餓藝術家，starving artists。這個術語告訴我們，靠藝術為生的人，畢竟是少數。大多數人若要靠藝術維生，若要做職業畫家，那就只能做商業藝術，做純粹的藝術是沒有出路的。特別優秀的藝術家沒問題，但對大多數人來說，專職做純藝術不行。國內藝術界分化很厲害，有做純藝術的，有做商業藝術的、實用藝術的，等等。做純藝術的如果是在金字塔底層，畫賣不出去，可以說生不如死，除非娶個富婆或者嫁個富商。做商業藝術的可以賣畫，賣得便宜沒關係，比如賣給賓館作裝飾畫，或者應約畫一些東西，糊口活命不成問題。做得好一點的，養孩子養家，買房買車，也都沒問題，這就算是比較成功的了。還有一些人，做實用藝術，搞設計，也是一條活命的路子。現在很多年輕人，一開始很純粹，到了社會上之後，碰鼻子了，學乖了，就搞實用藝術去了。還有一種情況，就是教書，但教書掙不了大錢，只好搞副業，弄高考培訓班，這和搞藝術已經不是一回事了。

二、藝術教育的問題

記者：海外有沒有出現中國這種藝術熱的奇怪情況？

也有也沒有，中外不一樣，這跟藝術教育有關。想想看，美術教師只想著弄錢，藝術院校也同樣只想著弄錢，那麼藝術教育當然就出問題了。十多年前，山東一個省的高考藝術生就有五萬人，如今都不知道又增加多少了。為什麼會出現這種情況？這和高考有關。很多高中生學習不行，老師發現了，就說你考不上大學，趕緊去學藝術吧，考藝術院校還來得及，於是藝術就成了文化知識最差的人所學習的東西。這個和國

外不一樣，國外學藝術，是憑興趣，國內學藝術的，比如說70年代末到80年代初，也是憑興趣。那時候是喜歡藝術才報考藝術專業，而現在的情況是他根本就不喜歡，完全不懂藝術，其它功課也很差，老師便跟家長溝通，也就是串通共謀，要這考生改學藝術。中學要升學率，家長要孩子讀大學，這串通一拍即合。這樣，高考補習班就興盛了。美術界流行一個笑話，問：你為什麼要學藝術呢？答：因為學好了藝術，我就可以去辦班，去教別人學畫，輔導別人去考藝術院校。又問：那麼教別人學畫，學出來之後又幹什麼呢？又答：又辦班。藝術教育就這樣惡性循環，這當中唯一的精神寄託就是弄錢。這雖是一個笑話，卻讓我們看到今日藝術教育的真實一面。不少人學藝術是盲目的，被迫的，而不是喜歡和自願。

記者：畫家也應該是知識份子吧？

對啊，畫家本來就是知識份子，跟作家一樣。作家可能思維能力強一些，畫家感性認識和感性表達強一些，但都是知識份子。比如中國古代文人，很多畫家都是文人畫家，詩、書、畫全通。可是今天究竟有幾個畫家詩、書、畫全通？現在很多藝術家的修養不到位，別指望他發展到一個什麼高度。到金字塔頂？這個可能性比較小。真正好的藝術家不是沒有，但是不多，尤其我們看今天最優秀的藝術家，他們是什麼人呢？有很多是70年代上山下鄉的知青，那些人在農村時就自學了很多東西，生活見識也廣，然後在77、78、79年考上大學。在70年代末80年代初，那時正是中國思想界大開放的時期，是他們積極吸取營養的時候，現在中國最優秀的畫家基本上都是那一代人。

三、策展人的作用

記者：目前，藝術市場上有策展人出現，這個已經趨於成熟了還是在混亂的狀態？

　　表面上說是趨於成熟了。「策展人」這個術語很專業，1990年我剛到加拿大的時候，在蒙特利爾的一個畫廊組織了一個畫展，那個畫廊要我做策展人，那是我第一次聽到「策展人」這個詞。我當時不懂，我就問畫廊老闆：你剛才說的那個是什麼？他就跟我解釋，「策展人」就是組織這個畫展的人，這個展覽要貫穿一個什麼樣的理念，怎麼樣選畫，甚至包括這些畫該怎麼掛上牆面，都要策展人來安排和確定。當時我還不知道這術語用中文怎麼說，畫廊老闆用英文對我說，這就叫Curator。大概到了90年代中期，這術語才被臺灣的一位藝術批評家翻譯成中文「策展人」，美術界也就接受了這個術語。

　　在此順便說一句，小說和電影《達文西密碼》一開頭那個被謀殺的老頭，是羅浮宮負責義大利文藝復興藝術的curator，可以翻譯成「分館館長」，但不是羅浮宮的「館長」，這說明原來譯者也不懂這個詞。

　　中國的藝術市場在90年代中期才開始真正上路，或者說走向職業化，才開始跟國際接軌。從那以後，辦展覽就得有國際通行的辦展規矩、範式。現在你看那些展覽的招貼，都已經非常標準化、國際化了。是怎麼做到的呢？就是照抄國外，一切都山寨。連策展該怎麼做，連特邀嘉賓、學術顧問、學術主持之類頭銜，都是從國外抄來的。這樣一搞，就感覺很正規了，有利於打入國際市場。從畫商的角度說，他得請一個策展人，來幫助他操作這個事情。從畫家的角度說，也和國際接軌

了，畫家都要給自己準備一個檔案，英文叫Portfolio，或者叫profile。這是個什麼東西呢？就是一個很大的皮夾子，資料夾，可以把畫夾在裡面，是畫家用來毛遂自薦的。皮夾子裡面主要是圖片，高清晰度的，還有簡歷，尤其是參加各種展覽的目錄，按照逆時順序，從今天往過去排列。現在中國藝術家的檔案，都是中英雙語，還有藝術家的一個陳述，講自己的藝術理念，整個一套完備的材料。過去中國沒有這個做法，後來有了，也就是國際化了。不過，畫家檔案裡的英文材料，那爛英文錯得一塌糊塗，自薦給洋人只會被小瞧。

記者：策展人對中國藝術市場究竟有什麼作用呢？

作用很大。策展人有兩種，一是職業策展人，一是由批評家兼任，在中國，尤其在北京，兼任的占多數，不過兩者的劃分也並不絕對。另外還有其他一些人也做策展，比如畫家本人，但這並不多。策展人扮演兩個角色，一是把畫家推向公眾，一是把畫家推向市場。其實，把畫家推向畫廊是達到這兩個目的的方式。也就是說，策展人具有雙重角色，既推出畫家，也幫畫廊賣畫，或者說是畫廊通過策展人做展覽而把畫賣掉，以此完成藝術的市場化過程。按理說，這兩種情況應該是發生在兩種人身上的，但有些策展人卻扮演兩種角色，既幫畫家也幫畫廊。策展人扮演兩種角色可能會遇到非議，究竟是替商人說話，還是替藝術家說話？學院派的一些策展人，只扮演把畫家推向公眾這樣一個角色，這時候，策展人的眼光就很重要了。由於目的不是商業的，藝術鑒賞力便很重要，這對策展人的理論要求也很高，例如藝術史和批評理論，以及對當前文化現狀的認識和理解等等。

四、中國當代藝術有什麼價值

**記者：當代藝術有一個現象，如王廣義、張曉剛、岳敏君、方力鈞等人
的作品，很流行，很有市場，形成潮流，帶有政治波普的意味，
你怎麼看這現象？**

很好的話題。因為要談論當代藝術，首先要瞭解什麼是當代藝術，
有的人理解得很簡單：當代的藝術就是當代藝術。這是不對的。當代藝
術這個問題的答案，至少要涉及兩個方面，第一是時間，此處的「當
代」這個詞是從西方引進的，不是中國的，按照西方的說法，當代應該
是最近20年或25年，和中國的理解不太一樣。以文學為例，中國的現代
文學，指的是五四時期到1949年，當代文學是1949年到眼下，這個時間
跨度與西方的25年之說完全不同。在中國談論當代藝術更是混亂，沒有
公認的說法。後來好一點了，大家通常接受的觀點是1979年到現在。為
什麼是1979年？因為改革開放和三中全會，這是一個政治標誌，而藝術
標誌則是1979年的「星星畫展」，體現了對官方和傳統的反叛，於是從
那以後就叫當代藝術。這和國外還是不太一樣，79年距今30多年了。另
外也有人說當代藝術應該從1985年的新潮藝術算起，甚至有人更極端，
85新潮都不算，要從1989年算起，那時有89現代藝術大展。

不過，時間概念其實並不那麼重要，真正重要的是第二點，就是
當代藝術的當代性，這才是最重要的。那麼，當代性是什麼？這個說法
又不一樣了。當代性最重要的就是挑戰，挑戰什麼呢？挑戰被大家認可
的、既存的藝術秩序。這種說法在西方也是同樣的，西方的定義雖然也
很多，但說穿了也就是兩條，時間性和當代性，也即挑戰性或思想性。

由於強調思想性，當代性的主流就確定了，這便是觀念藝術。實際上，
觀念藝術在西方興起得很早，從20世紀前期的達達主義就已經開始了，
但興盛是在60年代，那時出現了簡約、波普、概念等藝術傾向。中國概
念藝術的出現，是在85年前後，1979年的星星畫展也有，但作為一種主
義還是在85時期。

記者：能具體談談嗎？

　　曾經有一種說法，中國藝術從79年到89年在十年中走過了西方現代
主義一百年的歷程。1989年在中國美術館舉行的現代藝術大展，兩個主
持人是高明潞和栗憲庭，他們因為這個大展成了中國當代藝術的大佬。
過了1989年，一切都結束了，藝術沉寂下去了。然後在90年代又慢慢重
新開始。那時高明潞去了美國哈佛大學研究藝術史，栗憲庭留在國內，
推出了中央美院的一批年輕畫家，稱「新學院派」、「新生代」什麼
的，諸如劉小東等人。在這前後，還有很多比較相近的藝術家，主要是
「玩世現實主義」和「豔俗藝術」的一批畫家。

　　為什麼叫豔俗藝術呢？你看他們的作品俗不可耐，其實是說這個
時代俗不可耐。在當時的情境中，藝術不可能去挑戰現存體制，所以只
好轉換方向，去描繪現實生活中的庸碌無為、無可奈何、俗不可耐。這
些畫本身給人的感覺是很噁心的，最典型的例子是一個叫劉煒的畫家，
他的畫實在是噁心，但你不能僅僅看到這噁心，而還應該看到他所表現
的這個時代的噁心和那些人的噁心。劉煒出身軍人家庭，他畫自己的父
母，把母親畫成俗不可耐的農村老大娘，隨軍家屬，父親是個高級軍
官，他畫他們在游泳池裡戲水，畫得非常噁心。畫中那些沒有受過教育

的人，一臉粗魯，俗不可耐。畫家看似嘲諷自己的父母，實際上是嘲諷這個時代。

　　跟豔俗藝術一起被栗憲庭推出的是政治波普。上世紀的四、五十年代，波普在西方就已經萌芽了，五、六十年代達到高峰，尤其在英美兩國。中國在85時期就已經接觸到了波普，然後出現了幾個波普畫家，代表人物是王廣義，他的波普和外國的不太一樣，外國的波普藝術商業味道重，中國的波普是政治意味重，這政治性就是嘲諷中國和國際接軌的現實。當然，畫家的態度並不明確，甚至可以說畫家自己沒有態度，但或許是故意含糊，或許他不知道他該有什麼態度。王廣義畫麥當勞商標作為背景，把文革大批判的作為前景，將西方流行的商品和中國文革的政治標籤被放到一塊，專業術語叫並置。

記者：為什麼後來又發生了變化呢？

　　政治波普流行了很長一段時間，西方藝術家忽然發現，嘿，中國藝術家開始批判中國現實了，西方人對這個最感興趣，這是個好事，於是就推波助瀾。

　　早在冷戰時期，蘇聯就出現過地下藝術，西方有些非美術專業的人，搞文化政治的，跑到蘇聯去購買和推廣地下藝術，適應了冷戰的要求。他們認為從鐵幕後面的內部出現了一股反蘇聯的力量，他們需要去推波助瀾。可是，蘇聯垮臺之後，他們就不做了，過去被推出的蘇聯地下藝術，價格一落千丈。於是，他們就轉戰中國，到中國做同樣的事情。

　　我記得1993年5月《紐約時報》的星期日週刊有篇文章，封面是方力鈞畫的大光頭在打哈欠，那篇文章的大標題好像是說哈欠具有顛覆功能。文章的作者不是專業藝術評論家，但他卻寫了很長一篇關於當代中

國藝術的文章,文中還採訪了栗憲庭,因為栗憲庭在那個時期推出了一批當代藝術家。文章說,中國藝術家用打哈欠的方式來表達自己的觀點,這樣就給中國當代藝術貼上了一個政治標籤。寫這篇文章的人,正好就是80年代到蘇聯去挖掘地下藝術的人,當時也寫過類似關於蘇聯地下藝術的文章,然後就跑到中國來了。這篇文章非常重要,對西方世界理解中國非常重要,若沒有政治標籤,西方人就不會喜歡。中國當代藝術能夠在西方佔有一席之地,被他們寫進藝術史,就是因為中國當代藝術被打上了政治標籤,而不是因為中國當代藝術具有藝術價值,這一點我們應該很清楚。到了90年代後期,中國商業藝術興起,政治意味反而淡化了,因為中國的藝術市場起步了,文化轉向經濟了。中國的文化藝術跟國際接軌後,西方也不太強調政治了,開始注重中國當代藝術的市場性了和商業價值了。由此,雙方再次一拍即合,到了90年代末21世紀初,藝術的商業化就蓬勃發展了。

五、周春芽、何多苓、尚揚:獨具一格的藝術家

記者:那麼你怎麼看待這些有政治波普意味的中國當代藝術作品呢?

好,接著說這個話題。例如岳敏君,他的自畫像,大白牙,張嘴傻笑,表面看他是自嘲,但是你不要理解為一個畫家在自嘲,而要理解為一代人在自嘲,一個民族在自嘲,也可以說是一個國家在自嘲,這是一種態度,是政治波普的政治性。為什麼西方人喜歡這樣的畫?自嘲是一種幽默,自嘲有政治色彩,但它的商業性更強。這之前岳敏君的作品因為政治性而賣出去了,他的自嘲成為一種固定圖像,於是他便商業化地批量複製這樣的圖像。正因為這種複製,跟風的人便很多,當代藝術就

成了一窩風，大家都搞同樣的東西，所謂圖像化或圖式化。

方力鈞也是類似的例子，他和岳敏君的圖像都具有可複製性，適合批量生產。相比之下，成都有個畫家叫周春芽，他就做得好些。因為他的每一類題材，每一件作品，每一種畫法，都有內在的關係，從中能看到他是怎樣一步步走過來的，能看出他的藝術探索和發展的內在線索。

記者：能具體談談周春芽的藝術嗎？

周春芽80年代初就出道了，但他的發展沒有達到頂點，後來到了劉小東他們這些晚輩出道的時候，他才達到了頂點，後來候商業化出現了，政治反倒淡化了，其他畫家都變成商業畫家了。周春芽也受到了商業化的影響，但他的藝術探索性很強。比方說，他的畫在藝術氣質上對中國古代文人氣質有所繼承，他這種古風氣質很重要，自80年代就開始了，他從畫狗開始，後來畫太湖石，再畫桃花，更把人物和風景畫在一起。你可以看出他是在走一條文人的路子，但他不是重複中國古代的文人畫，而是一個現代人在重新審視中國古代文人的高蹈精神。這一點他做得比較好，這也是他比其他人高一籌的地方。他的文人氣質，不在於技法或畫法，畢竟他畫的是油畫而非國畫。若沒有足夠的教育和修養，一個畫家不會有這種氣質，周春芽的見識和修養決定了他能夠擁有這種氣質。

成都還有一個畫家叫何多苓，氣質也很好。如果說周春芽偏向中國古代文人，那麼何多苓就偏向西方，偏向西方18—19世紀的感傷主義、浪漫主義和象徵主義，包括俄羅斯的風格和氣質。何多苓受蘇俄藝術的影響非常大，更具有詩人氣質。一兩年前他還嘗試過中國古代春宮的意蘊，畫得雖少，但卻是真正的精品。不過，何多苓不喜歡拋頭露面。論

水準，何多苓沒的說，他的藝術氣質很個人化，不易模仿，山寨他的不多，但商業畫家被山寨的可是太多了。

記者：那麼現在既有商業價值又有藝術價值的畫家大約有多少？

這個不好說，有商業價值的不少，有藝術價值的不多，頂尖的就更少了，不易量化，只能說說我個人的看法。北京的畫家中，我很喜歡首都師範大學的一個叫尚揚的畫家，70年代就出道了，他在80年代有幅畫叫《黃河船夫》，畫一群船夫用背扛著船幫，推船下水的場景，非常震撼。尚揚後來變化很大，從具象繪畫到抽象繪畫，現在又有波普味道，而且又回到中國古代的文人精神。前幾年他有一個系列作品，叫「董其昌計畫」，顯然暗示他受到了董其昌的影響，但你在他的畫中見不到董其昌，他不露董其昌的痕跡，卻很講究手法，用照片拼貼和類似於抽象表現主義的大筆揮灑。

我舉這個例子，是要指出當代藝術的一個傾向，人數不多，就是在商業上很成功，在藝術上也很有追求。尚揚跟何多苓一樣，出道30多年，一直堅持的價值觀，是文人風騷。晚輩的畫家中，重慶有兩個，龐茂琨和鐘飆，都是四川美院的教師，他們上學時跟何多苓、周春芽是一代，但年齡小得多，現在也達到了自己的藝術高峰，他們在商業和藝術上都比較成功。

這樣舉例，有北京的，有外地的，說明中國當代藝術並不僅僅以北京為中心，還有其他地方也是當代藝術的重鎮，例如重慶和成都，產生了四川畫家群。

六、多重身分與劉小東的學生味

記者：當代中國藝術與中國傳統的體制是一種什麼關係，諸如劉小東這樣的畫家有多重身分，該怎麼看？

　　這是一個相關的話題。我們以北京為例，從北京看全國。北京的美術大致可以分三塊，一塊是官方的，諸如中國美協、地方美協，代表官方；第二塊是藝術院校，諸如中央美院、清華美院，屬於學院派；第三塊是個體的藝術家，可能是藝術學院出來的，也有曾在美協的，也有些盲流，都是在野的，成分複雜。這三方是個什麼關係呢？學院派和官方有交叉重疊，學院派有不少人在美協任職，或是美協會員。學院派也有兩種情況，他們既和官方有聯繫，也跟在野有聯繫，甚至同時屬於二者，具有多重身分。中央美院代表了藝術教育體制，儘管不少教師會批評這個體制，但卻是體制中人，也代表了這個體制，是體制的既得利益者。學院派中有不少人，既屬於官方，在官方兼職，也屬於在野，參加在野的藝術活動。當然，在野藝術家和官方藝術家是很對立的，學院派算是居中吧。

　　你又問到劉小東，他的作品是否屬於當代藝術要打個問號。如果強調當代藝術的當代性，例如思想挑戰，如果從觀念藝術的角度看，很難說他的作品屬於當代藝術。儘管我們不能簡單地說當代藝術就是觀念藝術，但當代藝術應該具有挑戰性。我個人的看法，劉小東到現在才成熟了，成熟的標誌是他最近的《最後的晚餐》，而絕不是《三峽移民》和過去的畫，那些畫像是學生習作。他最近畫的《最後的晚餐》非常棒，應該讓國家買去，不能讓私人買去，不能讓煤老闆或飯館老闆買去，尤

其不能讓外國人買去，應該由國家美術館收藏。這幅畫的畫法仍然是學生習作的畫法，他是學院派，是中央美院的老師。一個老師教學生，用教學的畫法來畫畫，就可能會有學生味。但是，《最後的晚餐》說明學生成熟了。學生變成畫家的標誌是什麼？就是脫離學生味，如果他還有學生味，那就不成熟。在《最後的晚餐》這幅畫中，他把學生味推到了極致，讓你看到學生味也是一種藝術，這就是成熟。他是怎樣達到這一點的呢？因素很多。在我看來最重要的是在用筆和用色上，另外還有一種幽默感，就是人的隱約無奈和悄悄自嘲，不易察覺。

我剛才質疑劉小東是不是當代藝術，因為他的絕大多數作品都流露出學院派的學生味，不成熟，沒有挑戰性。但是，他把學生味推向了極致，畫出了《最後的晚餐》，由量變到質變，習作的畫法變成了藝術的筆法。這時候，你說他是否顛覆了學院派的學生味？如果說是，你就不能說他不是當代藝術家。他有點模稜兩可，很難定義。再說了，他們這類人，享受了體制的好處，但一旦成熟了，就有可能脫離體制。這裡的要害是：學院派與體制也有著既衝突又相互利用的關係。

七、陳丹青是條鬆土的蚯蚓

記者：陳丹青是現在知名度很高的當代畫家，那麼他的繪畫可以稱之為當代藝術嗎？

陳丹青是一個特例，我們不必給他貼上標籤。很難說他屬不屬於當代藝術，因為他首先是今日公共知識份子，用老話說，是一個文人。陳丹青回國後畫畫少了，他更多地偏向於寫作和發表口頭言論，扮演公共知識份子的角色。由於這種角色，讀書界、文化界對他的評論是兩方面

的，有人很推崇他，粉絲成千上萬，一呼百應；也有人批評他，說他尖刻，說他作秀，說他矯情。我個人認為中國應該有更多像陳丹青這樣的人，否則這個國家就是鐵板一塊，沒有生機。打個比方，我認為他是一條蚯蚓，在結了板的不能耕作的農田裡鑽洞鬆土。他發表一些尖銳的言論，就好比蚯蚓把鐵板一塊的土地弄鬆，這就是他在當代社會生活中扮演的角色。

他是一條什麼樣的蚯蚓呢？我可以引用元代戲劇家關漢卿的話來說：他就是一個蒸不爛、煮不熟、捶不匾、炒不爆、響璫璫一粒銅豌豆。你讀他的文章，聽他的言論，不管是不是煽情，莫非你沒看見那蚯蚓的頭上頂著這樣一顆響噹噹的銅豌豆？

記者：很奇怪，陳丹青的文字很尖刻，但畫卻是傳統，你怎麼看？

「傳統」一詞有點籠統。陳丹青的文字，一流，沒的說，不管在文學界還是藝術界都是一流的。文學界，哪個作家敢說自己的文字比陳丹青好？我相信，很多作家的文字都很好，但不能說他比陳丹青更好。那麼說畫，陳丹青的畫從技法上說，一流，沒的說了，哪個畫家敢說自己比他更好？

陳丹青在1976年就畫出了《淚水灑滿豐收田》，那時他才20出頭，現在的人20多歲能畫出什麼？當時陳丹青這幅畫一出來，整個藝術界的下巴都掉了。其實在這之前，他還畫過《給毛主席寫信》，是學俄國畫家列賓的。前幾年何多苓寫過一篇文章，講他當年看了陳丹青這幅寫信的畫，說自己只有一個想法：陳丹青畫得這麼好，他要趕緊回去恨不能把自己的畫統統燒掉。在豐收田之後過了五年左右，陳丹青又畫出了《西藏組畫》，先是讓人激動，然後讓人無語，只得服氣。

　　實際上很多人不理解陳丹青，他到了紐約之後，比較沉寂，回國前安安靜靜地畫了一些小品，諸如畫一本畫冊，畫了一雙女人的小鞋，或者畫一幅肖像，你能從中看出畫家的心態，那就是靜思，古人講「退思書屋」就是這心態。這類作品在回國後辦了個展覽，很多人一看，說：陳丹青你當年是我們的偶像，可是現在怎麼就畫這麼些東西呢？很多人都不理解他。其實他在考慮一個問題，那就是理論，例如再現的理論，一個很老很老又很當代的藝術概念。再現這個東西是從古希臘出來的，柏拉圖和亞里斯多德都考慮過這問題。亞里斯多德的模仿論推崇這個概念，柏拉圖卻反對這個概念，認為再現和模仿並不真實。到了西方的後現代時期，理論家們就開始質疑再現論了，質疑再現的真實性與再現的方式問題。陳丹青的探索性就在於這個觀念，只是他的觀念不明顯，不外在。如果看畫的人不懂得西方哲學史上再現論的發展歷程，不知道再現的思想佔據了西方幾百年藝術發展的主流，不知道當代西方理論家們對再現的討論，那麼就不能理解陳丹青和他的畫。

　　這樣說吧，這是一本畫冊，中國古代山水的畫冊，陳丹青把這本畫冊放在桌上，用油畫來畫這個畫冊，就像靜物寫生。從西方的再現理論來看，這就是用西方具象的油畫技法和理念來再現這本畫冊。畫中的畫冊是打開的，上面印著一副中國古代山水，這印出來的山水是什麼呢，是再現中國古人對自然山水的再現，而這與西方人用油畫來再現自然中的真實風景是不一樣的。按照西方的標準，中國古人的再現不是真正的再現。表面上看，陳丹青用西方的再現來再現了中國古人的非再現，但是你要注意了，他畫的是一本書，而不是古人的原作，換句話說，他再現的是一張照片，是印在書上的照片，而照片是什麼呢？就是再現，是如實再現。所以說他用西方傳統的再現來再現另一個再現，而這張照片

又是對於這張畫的的再現，這就像柏拉圖說的是再現的再現，其間有好幾個再現的層次。

中國古人畫的是心中的山水，不僅僅是眼裡的山水，而是心象。我們不能說陳丹青這些畫沒有意義，只是這意義沒被人看出來罷了。打個比方，陳丹青在畫室畫畫，他媽喊他回家吃飯，他不回去，要繼續畫畫，他媽就問他：你在幹什麼？他說「我在畫畫」。他媽進一步問：你在畫什麼？他還是說「我在畫畫」。可是，這兩個「畫畫」是不一樣的，對不？前一個是畫畫，動詞，第二個是畫一張別人的畫，動詞加名詞賓語。這就是再現的再現，多重再現。

有些人看不明白，就說陳丹青退步了，於是陳丹青乾脆給自己的文集取名叫《退步集》。他這個人就是個柏拉圖式的人，你要說他不好，他在你開口之前，就說自己不好，先自嘲一下，卻把你的嘴一下子就堵住了，把人搞懵了，真是聰明啊。

八、陳丹青 vs 忻東旺：過猶不及

記者：那麼陳丹青的這些畫的價值究竟有多大呢，與他八十年代的畫作相比呢？

說他的價值有多大，我覺得他80年代的畫太有震撼力了。現在這些小品只能在小圈子裡有影響，對普羅大眾沒有太大的影響力，屬於小眾藝術，精英文化。畢竟時代不同了，激動人心的大時代已經過去了。他的畫只對看得懂的人有意義，這些人有兩種，一是懂理論的人，一是懂技法的。理論的例子就是剛才說的再現問題。說到技法，陳丹青的繪畫可稱爐火純青。

　　有個詞叫「過猶不及」，陳丹青的技法沒有過，就在門檻上，他不過，絕頂聰明，知道過了就不及了。他達到了「不過」的極限，這就是爐火純青，而別人可能根本就到不了門檻前面，離得還很遠，這時，陳丹青卻在警惕「不過」，過猶不及。

　　什麼叫「不過」？如果你懂油畫，你可以比較兩個人，陳丹青和忻東旺，後者也是今日名家，賣得很好，大紅大紫，粉絲成百上千，他的技法跟陳丹青比較接近，可算同類。可惜忻東旺過了，他用筆用色的技法太好了，太成熟了，熟能生巧。畫畫講究寧拙毋巧，他一巧，就過了，越過了門檻，變得「油」了，油滑的「油」，油條的「油」。忻東旺的筆法看似流利流暢，胸有成竹，實為油腔滑調，屬於耍把式的機巧，是做給人看的，已經程式化了，有如機械動作。

　　陳丹青不是耍把式，他不巧，而是認真畫畫。你看不看他的畫無所謂，懂不懂也無所謂，他不在乎。他有能力過這個門檻，但就是不過，他不願意變「巧」變「油」。他完全有本事和資格當油畫界的老油條，但他就是不當。他的用筆用色恰到好處，恰如其分，所謂「多一分有餘，少一分不足」。他知道自己的位置，真正的聰明人，自知。很多人認識不到這一點，不知道自己過了就完蛋了，就成雜耍表演了。從技法上說，我覺得陳丹青畫得最好的畫，是他回國前在紐約畫的那一批人體，我只能用「爐火純青」一語來評說，沒有別的詞彙了。回國以後，日子過得很熱鬧，不像當年在紐約能靜下心來畫畫，現在他畫的少了。既知如此，他就不願意重複過去，更不願多走一步跨過那道門檻。他寧願幹點別的事情，於是就寫文章、寫書、演講，扮演老憤青的角色。老憤青也很可愛，他就是一條可愛的蚯蚓，是關漢卿那樣的蚯蚓老憤青。

2011年8月—10月，北京—蒙特利爾

南京《畫刊》月刊2011年第11期

Contemporary Chinese Art, Peter Fuller, and I

Lian Duan

1

Contemporary Chinese art is largely a movement of modernization and post-modernization. The ideology behind the movement is the Western philosophy and art theories of the 20th century and today. In this sense, contemporary Chinese art is also a movement of westernization.

In the West, the term "contemporary" is both conceptual and temporal. It refers to the art that poses an ideological and stylistic challenge to the accepted concepts about art and the establishment of art, including the language of art, and also refers to the art of the last 20 to 25 years. In China, contemporary art has a similar connotation, but the time span is longer. Some scholars in both China and the West use the term to refer to the art after 1949, and some, including myself, consider that the beginning of contemporary Chinese art should be 1979 when the first post-Mao avan-garde exhibition "Stars" was held on a sidewalk in Beijing right beside the National Gallery of China. The "Stars" exhibition was closed down by police soon after.

Nevertheless, China adopted an open policy towards the West in 1979. When the Chinese eventually woke up and opened their eyes to see the rest of the world, they were shocked by the wealth of the West, and saddened by the underdevelopment of their own country. Realizing this reality, the Chinese people, at least the Chinese intellectuals, gave up their faith in communism and turned to embrace Western democracy. In this historical context, the 20th-century Western art theory found no difficulty to enter China. Since the beginning of the 1980s, there has been a current of introducing Western art theories to China through translation.

2

Like almost every child, I fell in love with art when I was in elementary school. In my early teens I copied paintings from books, magazines, and newspapers, and also sketched landscapes from life. Then I followed a private teacher to learn drawing techniques when I was 12 or 13. However, my true love affair with art, in the sense of professional work, started ten years later, when I read a book of modern Western art theory, *Art and Psychoanalysis* by Peter Fuller.

That was in the early-mid 1980s. At that time I worked on my master's thesis on the late 19th-century English novelist Thomas Hardy and approached his works from Freudian and post-Freudian perspectives. During those years, reading in the library was part of my routine. One day when I was sifting through on the bookshelves in the reading room for graduate students, Peter Fuller's book attracted my attention.

Ha, I giggled at the finding of psychoanalysis and post—Freudian theory, though it was about art, not literature.

That was the first edition of that book, published in London in 1979 by Writers and Readers. I read the introduction to the author, and giggled again. You know what? In terms of school training, the author was not a professional art critic at the beginning. Instead, he studied literature at Cambridge, and then turned to write on art because of his passion for it.

Amazing, I thought, so am I, having been trained in literature and having a love for art.

How do I make the turn from literature to art?

Peter was a writer. He made his turn by writing art reviews, with critical and even controversial tones. He debated and argued with some big names, such as Clement Greenberg, and was also backed by some big names, such as John Berger. Interestingly, they both made similar turns from literature to art as well.

Hmm, I thought, this was a way to get there.

However, I didn't want to repeat what Peter did and I wanted to take a different path, - all roads lead to Rome anyway.

After graduating with a degree in comparative literature and English literature, I got a job teaching world literature at Sichuan University in my hometown Chengdu. While teaching, I also read and wrote on critical theories, mostly the 20^{th}-century Western theories about literature. But, what's the difference between the critical theories of literature and art? The philosophy behind them is the same and the difference in methodology is not big. Freudian and post-Freudian theories are for both. There should be no such

issue switching from literature to art and I should have no problem making the change.

So, I chose to translate Peter *Fuller's Art and Psychoanalysis* into Chinese. I spoke to an editor in the Sichuan Fine Art Publishing House, who was my age, and had just graduated with a degree in art history. Very lucky was I to learn that the editor had a project to organize a translation series of Western modern art theories. I told him how valuable Peter's book was and convinced him that the translation should be similarly valuable.

Then, I spent two months translating the book of more than 200 pages, and spent another month revising it. About 5 students helped me with copy-writing the translation manuscript. Upon the completion of the translation, I noticed that there were quite a few pieces of hair that I scratched off my head in every page of Peter's book. OMG, I couldn't believe that my hair had thinned.

The translation was published a year later, at the turn of 1987 to 1988, and was the first one of the "Translation Series of Modern Western Art Theory." Right after the book, I wrote an analytical review on it and had it published in a leading art magazine in Beijing. The book and the book review symbolized my turn, if there was one, from literature to art.

I mailed a copy of my translation to Peter, and I could imagine how happy he was when he received it. Peter replied right away, with a package of books and magazines. When *Art and Psychoanalysis* was reprinted in London by Horgarth Press in 1988, he mentioned my translation in the "Preface to the Second Edition". That was the second year that Peter started the art magazine *Modern Painters*. He asked me to write an article about contemporary

Chinese art for his magazine. I did, and wrote about a renowned contemporary artist Duoling He from my hometown. Peter exchanged letters with me, asking me technical details and questions regarding the editing of my writing. Unfortunately, that article was not printed due to the tragic death of Peter in 1990.

3

Due to common ideology, Chinese art was greatly influenced by the Soviet socialist realism, which for more than 3 decades since the mid 20^{th} century promoted revolutionary subjects and master narration, as well as realistic representation. During these decades, the narrative subject of Chinese art advocated the state ideology. To a large extent, the socialist realist art in China was a political propaganda.

Born in 1948, Duoling He is a post-Cultural Revolution artist, and is one of the most important artists of the 1980s. As a victim of the Cultural Revolution, Duoling and the artists of his generation posed a critical reconsideration of the past. His art is an expression of personal feelings of his generation in a sentimental mood, and not a presentation of the state ideology. He abandoned the Soviet socialist realism and turned to learn the new language of art from the West. He was fascinated by the American genre artist Andrew Wythe and was overwhelmed by Wyeth's mood and technique.

When Duoling's painting "Spring Breeze" was exhibited and reproduced by the press, it became an instant icon of the new art in China, which demonstrated the Western influence rather than Soviet influence on Chinese art.

Because of Duoling's importance in Chinese art, when Peter assigned me to write on contemporary Chinese art for his magazine, I decided to interview him and write on his art, through which I hoped to draw a panoramic picture of Chinese art of the 1980s.

In the interview Duoling talked about his art and his story of doing art. In his painting, the subject was not the socialist realist glorification of state politics, but a very personal feeling towards what had happened when he was young. Though it was personal, his feeling was shared by the other artists and the people of his time.

In the 1980s, formalism was no longer a fashion in the West, but it was a big hit in China since the Chinese artists just put off the realist art of socialist politics and were fascinated by the formalist art from the West. Duoling was keen to use lines for a structural and compositional purpose, and keen to explore personal feelings conveyed with a sentimental visual order. His art showed the main stream of Chinese art of the first half of the 1980s.

4

From then on, I started to write about contemporary Chinese art, while I also continued translating Western art theories into Chinese, including Peter's articles on Henry Moore and post-industrial culture.

After Duoling He's generation, a new wave of Western-influenced Chinese avant-garde movement started in the mid 1980s, which was simply named the "New Wave of 1985" by art historians. Towards the end of the 1980s, the Western-oriented avant-garde dominated the art scene in China. That was before the internet age, and the information on Western art was in

great demand by young avant-garde artists in China. In Chengdu, I became involved with an avant-garde group "Red-Yellow-Blue Society," and whenever I got together with other members I brought a number of copies of *Modern Painters* and other books to show them the new art in the West.

In that group, Guangyu Dai is most prominent, with a nation-wide reputation for his provocative performance and installation art. Guangyu and I talked about the idea of inviting Peter to China to give talks to the young artists. We also approached a local TV station and, with their promise of personnel, technical and financial support we decided to make an educational documentary on Peter's visit. In order to make it happen, I requested Sichuan University to send an official invitation to Peter and requested Sichuan Institute of Fine Art to invite Peter over to give talks.

Peter scheduled his China trip with great enthusiasm and planned to bring his wife and two kids to China in May 1989. He even made an arrangement to write travel journals for a newspaper in Bath. But he could not eventually make it. In the spring of 1989 there was political trouble in China, and Peter's mother also fell ill.

In the early spring of 1989, the most important and history-making art exhibition in the second half of the 20th century, "Avant-garde China" was opened in the National Gallery in Beijing. Guangyu sent works to the exhibition. In the next year, he organized another exhibition for the avant-garde artists in Chengdu.

The difference between the generation of Guangyu and the generation of Duoling is that the avant-garde went beyond painting and brought new genres of installation and performance art to China. Furthermore, the younger artists

are more critical towards both the state politics and the establishment of art, and paid more attention to current and immediate social issues, and less to the past. In terms of the language of art, the avant-garde is more international, and less Chinese.

In the 1990s and recent years, Guangyu devoted almost all of his time to performance art. He traveled around China and Europe, creating art works concerning the issues of environment, women's roles in today's society, war and peace, etc. In the two-volume art history book by Walther Ingo titled *Art of the 20th Century* (Taschen, 2000), Guangyu's works were included with an analytic discussion (p.398). I was amazed when I read the book and found that one of his works used an envelope with my mailing address in Canada posted on it. Probably Guangyu was trying to say that his art had a direct connection with the West. Indeed, in 1993, I curated an exhibition in Montreal for him which received a positive response from local media.

<div align="center">

5

</div>

Peter and his family could not make it to China. I thought I should go to the West to further my study of Western modern art theory. I sent an application to the graduate school at Goldsmith College, University of London, in 1989, and I was accepted. I told Peter about the acceptance, and asked him if he could offer me a financial sponsorship. Well, we lived in two completely different worlds, and I had no idea about what the sponsorship could mean to Peter. Luckily, Peter discussed his sponsorship with the Dean of Goldsmith and made the offer to me. He also told me that he would offer me a job to work for his magazine. That was great news. An American professor

teaching at Sichuan University told me that she just could not believe that someone would be willing to offer the sponsorship, and that it was a very big thing in the West that people usually did not do.

Peter passed away in 1990. I gave up the planned travel to London and turned to Montreal on the last day of the same year to study art theory at Concordia University, where I am presently teaching. The new experience in Canada made it possible for me to compare contemporary Chinese art with contemporary Western art.

Living in the West, I have written for some leading art magazines in China since I arrived in Canada 18 years ago, introducing contemporary Western art and art theories to China and criticizing what was going on in the art world there. Some years later, I selected some of my writings to make a book, not a collection of essays, but a full-length book on art, titled *Rethinking Art at the Turn of the Century: a Comparative Study of Postmodernism in the West and Contemporary Art in China*, which was published in Shanghai in 1998. In this book, I devoted a chapter to the discussion of *Art and Psychoanalysis* and dedicated this book to Peter.

My writings on art brought me recognition and reputation in the art and critical circles in China. I continued writing art reviews and critical articles for leading art magazines in China and over seas, and had another book on art published in 2004, *A Cross-Cultural Art Criticism*. The two books, along with my translation of Peter's *Art and Psychoanalysis*, have been on the required and selective reading lists of some art schools and universities in China, for students majoring in art, humanities and social science.

This year I have another book on art coming out in Beijing, *Form and Conceptuality: a Cross-Cultural Approach to Visual Art in the Context of Contemporary Critical Theory*. In addition to these scholarly books, I have also published two collections of personal essays about art and literature. One is *Overseas Landscape*, published in Chengdu in 2003, and the other is *Exploring Inscape: an Art Critic's Travel Journal*, published in Shanghai this month. Currently, I am writing a column on visual culture and contemporary art for *Contemporary Artists* bimonthly in China, and writing critical reviews, personal essays, and travel journals for other art and literary magazines, as well as newspapers in China and North America.

Needless to say, contemporary Chinese art is not only the focus of my writing but also a part of my life. If I trace the source of my life, it would be the love of art. That love was a vague dream 25 years ago, and it was then crystallized by Peter and his writings.

Believe it or not, I had never met Peter Fuller, who I considered my mentor in art.

September 2008, Montreal

新銳藝術　PH0069

新 銳 文 創
INDEPENDENT & UNIQUE

圖像叢林
——當代藝術批評

作　　者　　段　煉
主　　編　　蔡登山
責任編輯　蔡曉雯
圖文排版　邱瀞誼
封面設計　陳佩蓉

出版策劃　　新銳文創
發 行 人　　宋政坤
法律顧問　　毛國樑　律師
製作發行　　秀威資訊科技股份有限公司
　　　　　　114 台北市內湖區瑞光路76巷65號1樓
　　　　　　電話：+886-2-2796-3638　傳真：+886-2-2796-1377
　　　　　　服務信箱：service@showwe.com.tw
　　　　　　http://www.showwe.com.tw
郵政劃撥　　19563868　戶名：秀威資訊科技股份有限公司
展售門市　　國家書店【松江門市】
　　　　　　104 台北市中山區松江路209號1樓
　　　　　　電話：+886-2-2518-0207　傳真：+886-2-2518-0778
網路訂購　　秀威網路書店：http://www.bodbooks.com.tw
　　　　　　國家網路書店：http://www.govbooks.com.tw

出版日期　　2012年1月　初版
定　　價　　340元

國家圖書館出版品預行編目

圖像叢林：當代藝術批評 / 段煉作. -- 初版. --
臺北市：新銳文創, 2012. 01
　　面；　公分. -- (新銳藝術；PH0069)
　　ISBN 978-986-6094-55-2(平裝)

　1. 現代藝術　2. 藝術評論　3. 文集

907　　　　　　　　　　　　100026293

讀者回函卡

感謝您購買本書，為提升服務品質，請填妥以下資料，將讀者回函卡直接寄回或傳真本公司，收到您的寶貴意見後，我們會收藏記錄及檢討，謝謝！如您需要了解本公司最新出版書目、購書優惠或企劃活動，歡迎您上網查詢或下載相關資料：http:// www.showwe.com.tw

您購買的書名：_____

出生日期：_____年_____月_____日

學歷：□高中 (含) 以下　　□大專　　□研究所 (含) 以上

職業：□製造業　□金融業　□資訊業　□軍警　□傳播業　□自由業
　　　□服務業　□公務員　□教職　　□學生　□家管　　□其它_____

購書地點：□網路書店　□實體書店　□書展　□郵購　□贈閱　□其他

您從何得知本書的消息？

　□網路書店　□實體書店　□網路搜尋　□電子報　□書訊　□雜誌

　□傳播媒體　□親友推薦　□網站推薦　□部落格　□其他_____

您對本書的評價：（請填代號　1.非常滿意　2.滿意　3.尚可　4.再改進）

　封面設計____　版面編排____　內容____　文／譯筆____　價格____

讀完書後您覺得：

　□很有收穫　□有收穫　□收穫不多　□沒收穫

對我們的建議：_____

11466
台北市內湖區瑞光路 76 巷 65 號 1 樓

秀威資訊科技股份有限公司　　　收

BOD 數位出版事業部

..

（請沿線對折寄回，謝謝！）

姓　　名：＿＿＿＿＿＿＿＿＿　年齡：＿＿＿＿＿　性別：□女　□男

郵遞區號：□□□□□

地　　址：＿＿＿＿＿＿＿＿＿＿＿＿＿＿＿＿＿＿＿＿＿＿

聯絡電話：(日) ＿＿＿＿＿＿＿＿＿＿＿ (夜) ＿＿＿＿＿＿＿＿＿＿＿

E-mail：＿＿＿＿＿＿＿＿＿＿＿＿＿＿＿＿＿＿＿＿